本书得到中国地质大学（武汉）
研究生精品教材建设项目资助

生/态/艺/术/设/计/系/列/教/材

丛书主编 ◎ 杨喆　丛书副主编 ◎ 彭静

生态科普影视设计

主编 ◎ 狄　丞
参编 ◎ 郭　曦　吴思伟　潘凌浩
　　　张伟任　周芯屹

华中科技大学出版社
http://press.hust.edu.cn
中国·武汉

内 容 简 介

《生态科普影视设计》是中国地质大学(武汉)艺术与传媒学院组织编写的生态艺术设计系列教材之一。本书是学院生态科普影视设计团队十六年设计实践成果的理论总结,以深入浅出的方式引领读者探索生态科普影视设计。本书首先介绍了生态科普影视的核心概念和重要性,然后深入讲解分镜头脚本设计,帮助读者构思和创作,接着探讨了三维设计,并通过实例分析展示了其在生态科普影视中的应用,包括二维和三维动画制作技巧,以提升作品吸引力和信息传递效果。此外,音乐在影视制作中不可或缺,本书深入探讨了音乐在生态科普影视中的独特作用和创作方法。最后,讨论了影视剪辑和后期合成技巧、关键的素材制作步骤,并通过实际案例分析展示如何应用这些技术,展望未来,鼓励读者发挥创造力和创作激情。

《生态科普影视设计》内容丰富,结构严谨,图文并茂,理论与实践相得益彰,适用于大中专院校科普影视设计课程教学,也是兴趣爱好者的参考宝典。

图书在版编目(CIP)数据

生态科普影视设计/狄丞主编. —武汉:华中科技大学出版社,2024.2
ISBN 978-7-5772-0463-5

Ⅰ.①生… Ⅱ.①狄… Ⅲ.①科学普及片-教材 Ⅳ.①J953

中国国家版本馆 CIP 数据核字(2024)第 012529 号

生态科普影视设计
Shengtai Kepu Yingshi Sheji

狄 丞 主编

策划编辑:彭中军
责任编辑:段亚萍
封面设计:孢 子
责任监印:朱 玢

出版发行:华中科技大学出版社(中国·武汉) 电话:(027)81321913
　　　　　武汉市东湖新技术开发区华工科技园 邮编:430223
录　　排:武汉创易图文工作室
印　　刷:武汉科源印刷设计有限公司
开　　本:889 mm×1194 mm　1/16
印　　张:9.25
字　　数:250 千字
版　　次:2024 年 2 月第 1 版第 1 次印刷
定　　价:59.00 元

本书若有印装质量问题,请向出版社营销中心调换
全国免费服务热线:400-6679-118　竭诚为您服务
版权所有　侵权必究

前言 PREFACE

习近平总书记指出:"生态文明建设是关系中华民族永续发展的根本大计,是关系党的使命宗旨的重大政治问题,是关系民生福祉的重大社会问题。"在这一背景下,生态科普影视设计成为一项至关重要的任务,旨在展示生态环境保护科技成果与生态文明实践,普及生态环境科技知识,提高全民生态与科学文化素质。本书顺应时代发展和社会需要,探讨和分享这一领域的知识和实践经验。本书是中国地质大学(武汉)艺术与传媒学院组织编写的生态艺术设计系列教材之一,也是学院生态科普影视设计团队十六年设计实践成果的理论总结。中国地质大学(武汉)艺术与传媒学院生态科普影视设计团队由数位教授、博士生、硕士生组成,其中狄丞副教授主攻生态科普影视动画与虚拟仿真特效的设计与制作,曾带领团队完成科学家马永生院士的"普光气田三元控储理论"三维立体可视化特效动画、科学家唐辉明院士的国家重点基础研究发展计划(973计划)"重大工程灾变滑坡演化与控制的基础研究"的申报及结题视觉可视化展示,以及"长江三峡库区地质灾害研究985优势学科创新平台"重点项目"水的循环生态科普影片"等数十项国家级项目的可视化影视的设计制作,团队创作的生态科普影视插画系列图书《地震知识100问》《地质灾害100问》获评中华人民共和国自然资源部第47个"世界地球日"优秀科普图书。

总体来看,本书第一章为读者提供一个全面的入门视角,从基础出发,介绍什么是生态科普影视设计、生态科普影视作品的类型以及这一领域的重要意义,让读者认识生态科普影视设计的重要性。第二章深入探讨生态科普影视设计的第一步,即分镜头脚本设计。这一步至关重要,本章将教您如何构思和绘制生态科普影视的分镜头脚本,以确保您的作品能够生动有趣地传达信息。第三章将引导您进入三维设计的世界,探讨三维建模理论基础以及其在生态科普影视中的应用。通过深入分析实际案例生态科普影片《水映千峰 江湖武汉——武汉地质环境演化与城市变迁》中的三维应用,展示三维设计的风格和方法。动画在生态科普影视设计中扮演着重要角色,通过学习第四章,您将深入了解如何制作二维和三维动画,以增强您的生态科普影视作品的吸引力和信息传达效果。音乐是影视制作中不可或缺的一部分,在第五章中,我们将探讨生态科普影视音乐配乐的特性、创作思路以及在实际应用中的常见问题和解决策略。第六章将深入探讨影视剪辑和后期合成,这是将素材制作成最终影片的关键环节。我们将探讨影视剪辑的理论基础,以及生态科普影视中的后期合成技巧。通过分析《水映千峰 江湖武汉——武汉地质

环境演化与城市变迁》科普宣传片实践案例,展示如何将这些技术应用到实际项目中。最后,第七章对本书进行总结,展望生态科普影视设计领域的未来,以激发读者的创意和热情。

在编写本书的过程中,我们借鉴了国内外的相关资料,并尽力注明出处。然而,受限于时间和资源,难免存在不足之处。因此,我们欢迎读者提出宝贵的建议和意见,以便不断改进和完善本书。周芯屹、刘淼聪、秦晓雪、吴思伟、李哲思、刘艺婷参与编写第一章,胡馨丹、刘宇航、王晓彤、姜丽琛、吴思伟、王琦智参与编写第二章,郭曦、张伟任、孟慧、刘艺婷、吴思伟、刘淼聪、曹嘉颖参与编写第三章,徐世炀、陈晓岚参与编写第四章,潘凌浩负责编写第五章,陈晓岚、杨欣怡、易兆鹏、王思怡、吴思伟、陈爽、叶鸣泰、郭曦参与编写第六章,陈晓岚、秦晓雪、刘艺婷参与编写第七章。本书在编写过程中,也得到了马仲坤、崔莹莹、王小翰、吴邦柱、吴昊天的大力帮助,在此一并表示深切感谢。

愿本书能够帮助您更好地理解和应用生态科普影视设计的知识和技巧,为生态保护和科普教育贡献一份力量,感谢您的支持和关注。

<div style="text-align:right">编 者</div>

目录 CONTENTS

第一章 生态科普影视设计基础 ……………………………… (1)
 第一节 什么是生态科普影视设计 ………………………… (2)
 第二节 生态科普影视作品的类型 ………………………… (8)
 第三节 生态科普影视设计的意义 ………………………… (16)

第二章 生态科普影视设计中的分镜头脚本 ………………… (19)
 第一节 生态科普影视分镜头设计基础 …………………… (20)
 第二节 生态科普影视分镜头脚本的绘制 ………………… (25)

第三章 生态科普影视中的三维设计 ………………………… (43)
 第一节 三维建模理论基础 ………………………………… (44)
 第二节 三维设计的方法与风格应用 ……………………… (57)
 第三节 《水映千峰 江湖武汉——武汉地质环境演化与城市变迁》中的
 三维应用概述 ……………………………………… (65)

第四章 生态科普影视中的动画制作 ………………………… (75)
 第一节 生态科普影视设计中的二维动画制作 …………… (76)
 第二节 生态科普影视设计中的三维动画制作 …………… (83)

第五章 生态科普影视中的音乐配乐编排设计 ……………… (92)
 第一节 生态科普影视音乐配乐的特性与作用 …………… (93)
 第二节 生态科普影视音乐配乐创作思路 ………………… (94)
 第三节 生态科普影视音乐配乐在应用中的常见问题及应对策略
 ……………………………………………………… (95)

第六章 生态科普影视设计中的视频合成与剪辑设计 ……… (97)
 第一节 影视剪辑理论基础 ………………………………… (98)
 第二节 生态科普影视中的后期合成 ……………………… (106)

第三节　《水映千峰　江湖武汉——武汉地质环境演化与城市变迁》
科普宣传片视频合成与剪辑案例分析 …………………(121)

第七章　生态科普影视设计总结与展望 ……………………(129)

第一节　生态科普影视设计总结……………………………(130)
第二节　生态科普影视设计展望……………………………(132)

参考文献 ……………………………………………………(137)

第一章

生态科普影视设计基础

第一节　什么是生态科普影视设计

1.1.1　生态科普影视设计的概念

生态文明建设是一项事关民生、事关中华民族永续发展的长期事业。新华社2023年8月15日电，在首个全国生态日之际，习近平总书记指出："生态文明建设是关系中华民族永续发展的根本大计，是关系党的使命宗旨的重大政治问题，是关系民生福祉的重大社会问题。在全面建设社会主义现代化国家新征程上，要保持加强生态文明建设的战略定力，注重同步推进高质量发展和高水平保护，以'双碳'工作为引领，推动能耗双控逐步转向碳排放双控，持续推进生产方式和生活方式绿色低碳转型，加快推进人与自然和谐共生的现代化，全面推进美丽中国建设。"[1]我们要深入理解生态文明的重要理论与现实意义，不断推动新时代的生态文明建设，营造良好的生态文明社会氛围。

生态科普影视设计作为一种综合性的设计门类，其创作成果为蕴含科学普及知识的影视作品。这些大众喜闻乐见的艺术作品融合了环境保护和科学普及的理念，以生动有趣的方式向观众传递生态知识和科学原理，以增强公众对生态环境的认知和保护意识。

生态科普影视中的生态"是指生物在一定的自然环境下生存和发展的状态，也指生物的生理特性和生活习性"[2]。我们所生活的地球由于种种气候环境变化，正面临着前所未有的自然危机，甚至愈演愈烈。尤其是疫情影响下的全球生态变化，让人们更加重视生态的发展，开始考虑和关注如何从我做起，在发展中维护绿色地球等问题。科普在其中扮演了重要的角色，它可以引导公众去关注、认识、保护生态，去了解地球的演变运作机制、自然灾害产生的原因，以及如何共建和谐的生态环境。通过科普让人们有一个渠道去了解生态如何形成、运行，也为后续的相关政策以及科学观点的宣传等工作打下群众基础。（见图1-1-1）

生态科普影视设计中的科普是指将科学知识以通俗易懂的方式传播给大众的活动。科普的目的是向观众传递生态学、环境保护、可持续发展等领域的科学知识，帮助人们理解生态系统的复杂性和生态问题的重要性。早在2016年，习近平总书记就在会议上指出："科技创新、科学普及是实现创新发展的两翼，要把科学普及放在与科技创新同等重要的位置。"[3]科普通过提供准确、全面且易于理解的信息，为营造良好的科学氛围和提高大众科学素质打下坚实的基础。

[1] 新华社.习近平在首个全国生态日之际作出重要指示强调 全社会行动起来做绿水青山就是金山银山理念的积极传播者和模范践行者[EB/OL].2023-8-15.
[2] 吴勇.构建有意思有意义的课堂生态——以新教育"构筑理想课堂"为例[J].初中生世界:初中教学研究,2016(12):4-6.
[3] 周忠和.科普,永远在路上[J].科技导报,2017,35(3):1.

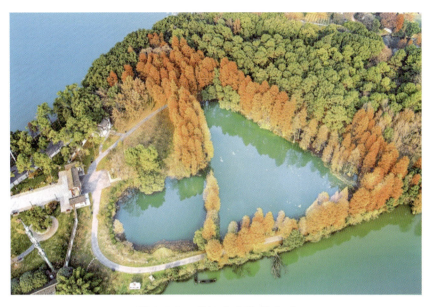

图 1-1-1　武汉东湖梅园鸟瞰

（图片来源：湖北文明网，http://hbwmw.gov.cn/）

在进行科普影视设计工作时也应当了解到科学普及工作是以帮助公众了解生态环境现状、面临的挑战以及个体行动的重要性为目标的。

生态科普影视设计中的影视是指通过视觉与听觉结合的方式来进行表现的一种艺术形式，这种艺术形式在现代社会中使用面广泛，传播效果好。影视作为一种视听媒体，通过图像、音频和故事情节等元素，生动地传递信息和感情。随着未来科学技术的发展，更加新颖的播放形式以及更加丰富多样的影视类别和表现手法，都会使影视有进一步发展。影视通过视觉和听觉的方式展现自然环境、生物多样性和人类活动对生态系统的影响，观众可以更直观地感受到生态环境的美丽和脆弱性，进而激发更多的行动和关注，这意味着生态科普可以很好地通过影视来进行相关工作。（见图 1-1-2）

图 1-1-2　《蔚蓝之境》海报及插图（中国 李勇）

（图片来源：百度百科，https://baike.baidu.com）

生态科普影视设计中的设计是指通过视觉设计、剧本构思、音效、动画和场景设计等方面，使得影视作品更具有感染力。设计的概念最早出现在《考工记》一书中，虽然并未明确提及"设计"这一词语，但用了"造物""创物"这些词，这是中国人对"设计"这个词的第一次定义。在生态科普影视设计中，设计需要将科学知识与艺术表达相结合，通过创意和创新，将生态环境的复杂

性和重要性以观众易于理解和接受的方式呈现出来。影视设计中的巧思也会给观者带来视觉享受和科普作用。在生态科普影视设计的过程中充满了创作者对生态科普的人为规划与创新。

对生态、科普、影视分别是什么有一定了解之后,需要再了解对于生态科普影视来说设计为什么重要,生态为什么需要科普,而科普为什么需要影视,影视又为何需要设计,生态科普影视设计到底在做怎样的工作等,本书将对这些问题进行讲解。

1.1.2 生态科普影视设计的目的

生态科普影视设计作为一种综合性的设计门类,融合了生态、科普、影视和设计的要素,其目的在于通过生动的画面和动人的故事情节,让公众关注和保护自然环境,维护生态平衡,促进可持续发展。

进行生态科普影视设计时,设计工作者制作科普影视的最终目的应当是使创作出的生态科普影视达到良好的科普效果。科普面对的人群应该是公众,而科普想要普及全民,不仅应该做到科普人民所需要的,更应该看到人民在生活中所空缺的、没有注意到的细节,而作为科普影视的设计者更应该注重影片是否生动、有趣、简洁、规范。科普影视应该能够很好地达到寓教于乐的目的,让更多的人愿意去了解科普影视中的内容,并能够真正了解到系统且准确的相关领域知识,甚至使得科普影视成为一部分人在相关专业的启明星。做真正有意义的科普工作,使得公众在精神层面以及在物质层面都能有所提升,对于科学工作也更能理解和支持,使得科学运作的社会能够更好地服务于人民,使得人民能够更好地生活。

1. 讲生态

现代社会,伴随着全球工业化的日益加速,人们在不断地索取自然资源的同时,也意识到了生态环境被破坏。另一方面,随着全球一体化进程的推进,环保观念的传播也在不断加速,不但发达国家拥有了相对广泛的环保意识,并建立了健全的改善生态环境的制度,发展中国家对可持续发展问题和地球生态平衡的重视程度也在不断提高。生态科普影视作为一种视听媒体,通过引人入胜的故事情节和精美的画面,吸引观众的关注,号召人们重视生态问题并参与到自然环境的维护中来,提高他们对生态系统和自然资源的认知。生态科普影视并不是娱乐工具,它的目标是对世界各地的自然面貌进行宣传、传播科学知识,从而塑造人们的自然观、生态观、环境危机意识。

2. 传科学

近几年来,科普工作持续开展,科普工作的形式也朝着多元化的方向发展。生态科普影视设计以传播科学为目的,通过网络、移动设备等渠道将科学知识和信息传播到更广泛的群体,推动科学文化的传播和普及,使大众能够更快地接受生态科普知识并积极参与社会环保活动。在推广新知识的过程中,自然科学得到了普及,社会科学得到了传播。生态科普影视设计是一种通过视频展示讲解科学知识的方式,旨在帮助人们了解和认识世界。科学知识往往比较抽象和难以理解,而科普影视可以通过生动的视频图像和通俗语言展示和讲解科学原理和概念,使人们更容易理解和记忆。生态科普影视设计则是利用影视画面引导人们积极关注科学、了解科学研究的最新进展,提高人们对科学的认识和兴趣,促进公众科学素养的提升(见图1-1-3)。

图 1-1-3 《地球动脉》(英国 大卫·艾登堡)
(图片来源:百度百科,https://baike.baidu.com)

3. 树意识

生态科普影视作品通过展示环保实践和成功案例,鼓励观众积极参与生态保护和可持续发展的行动;通过展示生态系统的重要性和与人类社会的关系,引导观众形成正确的价值观,向公众宣传生态科普知识,唤醒公众的环保意识,激发公众参与环保行动的愿望和责任感。生态科普影视设计是利用画面和声音的艺术形式,将生态科普主题直观地呈现在观众面前,让大众充分认识到生态科普的重要性,从而进一步增强公众的生态保护意识,让公众意识到保护生态的使命感和责任感,这也是生态科普影视设计对可持续发展的现实意义。

1.1.3 生态科普影视设计的制作流程

影视是科普相关创作中十分常用的一种艺术表现形式,譬如街头广告屏、智能手机、地铁、公交车、电视机等,这些都可以作为影视播放的媒介。影视已经普遍存在于人们的生活中,科普借由影视这种大众接受度高、传播性好、传播面广的媒介工具使得科普工作开展得更为迅速,推广效果也能更好。其次,科普是提高公民在科学文化以及人文文化层面的科学素质,让公众理解并积极参与到科学实践中来,因此选择公民更加喜爱的方式是科普工作者应该注意的。调查表明,互联网(含移动互联网)已成为当前公众获取科技信息最为偏爱的渠道,如图 1-1-4 所示。[1] 正是由于影视在人们生活中出现频率高、传播速度快、传播效果好,科普人员注意到影视这一宣传途径,从而借此展开科普工作。

[1] 谢广岭.从问卷调查看现阶段我国信息化科普方式和途径的发展——基于全国 12 个省市的数据[J].科普研究,2016(1):49-55,62.

科普人员将复杂高深的生态科学理论通过简洁有趣的文字以及准确生动的图像结合起来进行影视呈现,使观看者能够轻松理解生态科普影视内容,而如何把复杂的科学原理制作成易传播、好理解的影视作品就是生态科普影视设计工作者主要负责的内容,同时也是生态科普影视设计工作者所需要攻克的难关。生态科普影视制作中的画面设计就是生态科普影视设计所主要负责的内容。生态科普影视设计应当对所负责的生态科普影视内容有准确理解:其生态部分是关于什么内容;其主要讲解部分是在何处;如何通过巧妙创作达到科普的意义,使得观众能够对创作出的生态科普影片产生兴趣,并且能够清楚理解影片想要传达的核心内容;如何通过合理的设计来展现影视的优点(譬如可以展现人类的想象力等),使得一切影视画面能够为良好的生态科普服务。

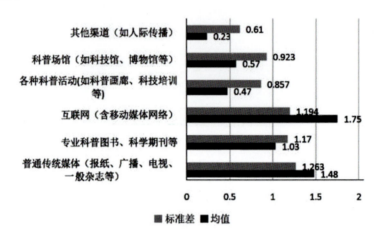

图 1-1-4　我国公众获取科普信息媒介使用习惯

(图片来源:谢广岭.从问卷调查看现阶段我国信息化科普方式和途径的发展——基于全国 12 个省市的数据[J].科普研究,2016(1):49-55,62.)

一部优秀的生态科普影视剧本是一部生态科普影视作品成功的前提。生态科普影视剧本不同于常见的影视类型,但与科教片剧本有异曲同工之处,主要体现在生态科普影视剧本需要立足于某个学科的科学基础,在确定主题后展开多层次、多方位的专业学科背景调研,严格遵循客观生态规律,并且需要在某个学科领域的专家学者、科研单位的研究人员的指导下进行撰写。

以《水映千峰　江湖武汉——武汉地质环境演化与城市变迁》科普宣传片(项目编号:2019290023。项目负责人:李长安、周宏、黄爱武、狄丞)为例,该科普宣传片通过展现史前古城、商代古城、双城对峙、汉口形成、武汉市建立和武汉城市发展未来愿景这六个部分来进行诠释,以科学、创新的方式呈现武汉市的江、湖地质地貌演化以及城市的形成与扩展、经济特色的形成、经济中心的迁移、人文环境与文化的形成等。该科普宣传片的专家指导团队在地理学、水文地质学、水文地球化学、同位素水文地质学、岩溶水文地质学、科技传播、展示空间设计、电影与新媒体艺术、地质 2D/3D/XR 动画复原及科普传播等专业领域颇有建树,为该科普影视作品提供了专业化、科学化指导,让学科领域的专家教授来讲学科科普故事。

随着影视文学领域的不断发展和数字影像技术的不断进步,生态科普影视剧本在叙事方式上也正朝着多元化方向不断迈进。生态科普影视剧本相比商业化影视剧本在叙事结构上要显得更加严谨,同时更加尊重客观规律及科学精神。在生态科普影视剧本中会出现较多的科学术

语、书面语言,故需要设计者将这些专业术语进行通俗化、口语化的转译和艺术化处理。① 基于科学基础给予剧本更多的可塑性,如通过设置剧本悬念、增加情节的跌宕起伏、丰富主体形象细节等方式,加入对社会、科学、自然生态的关注并充分彰显剧本的张力②,能够更加有效地帮助观众更好地认识和理解相关科学知识。

生态科普影视设计制作主要涉及分镜头、建模、插画、影视后期等设计流程,在制作过程中需要各步骤环环相扣,才能够最终制作出一个好的生态科普影视作品。生态科普影视设计虽然大体流程从分镜头开始,但其实际应该重视前期调研工作,对视频的节奏、重点、风格、细节展现等有一个整体把握。(见图1-1-5)

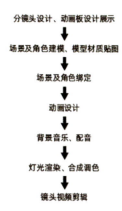

图1-1-5 《水映千峰 江湖武汉——武汉地质环境演化与城市变迁》科普宣传片设计制作流程
(图片来源:《水映千峰 江湖武汉——武汉地质环境演化与城市变迁》科普宣传片
项目编号:2019290023
项目负责人:李长安、周宏、黄爱武、狄丞)

创作者在进行生态科普影视设计时,会进行详细的分镜头制作,一个好的分镜头能够为生态科普影视筑建一个牢固的框架,后续的制作就如血肉一般围绕其生长。因此在进行分镜头的制作时,作者在分镜头阶段的详细思考以及精妙处理可以提高影片整体的观赏性和专业性。而最直观地呈现在观众面前的血肉就由影视、插画、3D建模等形式制作,需要创作者有高的审美且对风格有一定把控能力,能够呈现出贴合影片内容的影视风格且画面对观众具有吸引力,从而达到生态科普的目的。后期剪辑就如同对盆栽进行修枝,不单单是把每个短片简单地拼合起来,更是需要精益求精的精神,对影片整体进行打磨。由此可见,生态科普影视设计由于其独特的内容、目的,与普通影视片有较大区别,设计者虽然仍然遵守影视设计的普遍制作流程,但由于生态科普影视的特殊性,需要创作者对生态类知识的框架逻辑有很好的梳理,寻找好的视角,制作专业翔实的生态科普影视作品(见图1-1-6)。

因此生态科普影视设计,简单来说就是设计以生态为主题的科普影片。这类设计影片被生态、科普、影视所限制,需要设计者在创新时贴合生态、科普、影视的特性,但也正是因为生态、科普、影视的限制,创作者可以使用独特的生态科普的视角去创造内容清晰、目标明确的科普影片。

① 李庆风,马春梅,孙珊珊,等.电视科教片分镜头台本的创作[J].传媒观察,2007(10):35-36.
② 王林.《探索·发现》纪录片剧本创作解构[J].中国电视:纪录,2009(12):27-30.

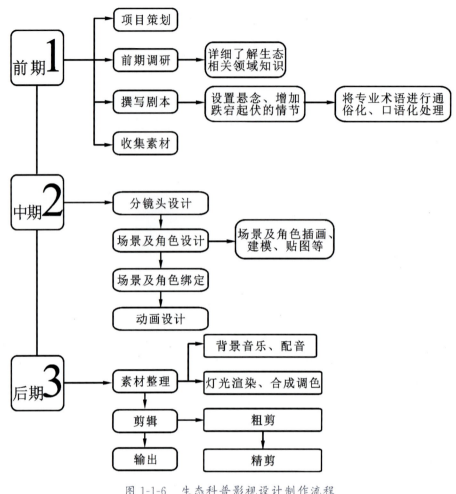

图 1-1-6 生态科普影视设计制作流程

(图片来源:秦晓雪自绘)

第二节 生态科普影视作品的类型

生态科普影视是以生态环境为主体达到科学普及目的的影视,是生态科学知识传播的一个重要的载体。由于经济发展水平高,生态科普类型的影视成果在欧美发达国家已经相对成熟,对现代大众的思想产生着不可低估的影响。中国生态科普影视虽然有了一定的发展,但仍存在视野狭窄、表现手段单一浅显、思想深度不足等缺点。[①] 中国生态科普影视应该一方面立足于电影的艺术性本位,把生态观念有机地融入艺术形象中;另一方面,要从自身文化角度反复提炼生态问题,运用本土独特题材和手法,提升影片的思想高度。[②]

① 邵霞,季中扬.当代生态电影的现状与问题[J].电影文学,2009(1):33-34.
② 和文波,高红樱.《那山·那人·那狗》美学原则的重新审视[J].电影文学,2011(12):77-79.

目前生态科普影视市场越来越成熟与分化,针对不同年龄层和不同类型的生态科普均有不同的影视表达方法。随着互联网技术的发展和智能手机等移动设备的普及,生态科普影视也有了更为多样的表现手法和传播手段,不局限于长篇电影,其在虚拟影视、网络短视频、广告、微电影等方面也有了更多的创意内容表达。

随着国内整体设计水平的提高和普及,生态科普影视可以应用数字化软件,设计师与科普从业工作者强强联合,用生动的虚拟演示动画进行深入浅出的展示。通过互联网的广泛传播,达到科学普及的目的,省时省力,也更加高效。

生态科普影视艺术类型主要可以分为纪录片、科教片、科普电影、科普短视频、科普动画以及科普游戏。这些艺术类型都是以视听结合的方式进行艺术的表达,都是以屏幕作为媒介,却各有特色。如纪录片以记录真实生活景象为主,将现实生活素材引入影视创作当中,专注于对某一个事件的阐述。纪录片的不同题材、不同表现方法也催生了对纪录片的不同分类方式,没有统一固定的分类标准。科教片(科学教育影片)则是立足于科学基础,以科学、准确、真实为核心,以传播科学文化知识为主要目的,以影片的形式向观众解释、普及某一类科学技术、自然现象或社会现象等相关的科学知识。

1.2.1 类型之一:纪录片

以纪录片为主的传统科普影视,其最突出的特点就是"真实",以纪实见长。影片以拍摄相关场景和相关人物活动以及访谈为其主要内容,旁白讲解也以专业、翔实为主,在影视设计美的风格上主要追求单一维度的纪实美感。[①]

传统纪录片类型的生态科普影视一般为相对安静的环境,在早期甚至需要去专门的播放场所观看相关影视。早期的电影、电视的特点创造出的影视多为恬淡、安静、讲解型的纪录片,需要观众静下心来观看,才能明白其中的逻辑与知识结构,这样的观影方式会减少影片对于观众的吸引力以及降低该影片本身的传播力度。其优点在于可以输送更系统的知识体系,对观众后续进一步了解相关领域知识有极大的助力作用(见图1-2-1)。

总体上来说,中国的科普影视发展与欧美市场相比仍有一定差距。这里以中美差距为例,以中美双方的科普影视对比为线索,从内容与形式上、叙事模式以及传播模式上的差别和差距展开详谈。

图1-2-1 《生态秘境》海报
(图片来源:中国环境,https://m.thepaper.cn/baijiahao_20396303)

在科普影视的内容上,现阶段中国科普影视的类型比较单一,题材上并不完整全面;在表现形态上比较寡淡,缺乏丰富性;在成品结构上较为简单,太过单调,以至于结构方式缺乏活泼的特性。而美国科普影

① 陈霞飞,李思佳.由《可可西里》《平衡》看生态故事片与纪录片的互鉴融通[J].美与时代(下),2020(3):102-104.

视则在类型、题材、表现形态和结构上普遍更加丰富与多元,有很多值得学习和借鉴的地方。中国的影视发展历史较短,电视机在进入21世纪后才开始普及;电影则更有普及的局限性,20世纪七八十年代主要是露天电影放映员在乡村放映电影,九十年代科普电影虽有短暂的发展期,但仍旧没能长久发展,而近几年现代化的电影院才深入城镇。总体上来说,国内科普影视的电视节目发展要快于国产科普电影。而美国依靠极高的电视普及率和高水平、高度商业化的电影制作,在科普电视节目和电影上都较为发达和成熟。

从整体的科普类型的电视节目上来说,中央电视台的科教频道大部分是人文、地理等传统的科普节目,而在生态环境、高精尖或前沿科技等方面着力不足,这方面的相关视频与电视节目主要来源于引进,本土自制较少。究其原因,主要在于国内观影群体文化水平影响了需求,对通识类科普知识的需求要远高于高精尖或前沿的科技知识;其次,科教频道电视节目制作人员本身的制作能力和知识储备有一定的局限性,限制了前沿科普节目的制作;最后还有资金缺乏的原因,国内科教节目投资较少,而前沿的高精尖科普节目前期投入高、收益少,因此制作数量少,引进国外优质节目成本相比较而言则更低,进一步限制了高端科普节目的本土化制作。美国的Discovery频道则发展得更为全面、丰富多彩,在科普影视题材上也很丰富,可以广泛满足不同人的需求。由于资金投入量大且有一定数量的固定观众,再加上邀请了很多相关领域专家对节目提供知识支持,该频道在自然科学、前沿科技、自然探索、环保等题材上产出较多,且质量高。[①]

具体到独立的电视节目上,中美在节目结构上也有一些区别,甚至类似的节目也体现出本土化的特征。还是以中央电视台的科教频道为例,中国的科普电视节目大多会配上一个主持人来讲解,主持人起引导作用,串联起其他的影音与文字资料,主要是单线结构,观众只能"按部就班"地跟着视频的流程走。这是国内科普节目最普遍的结构形式,有稳定的观众来源但不会产生指数级的观影。而美国的科普电视节目在结构上也更为丰富。以现象级自然生态节目《荒野求生》(见图1-2-2)为例,这部节目没有主持人,全部视频资料都是探险人贝尔·格里尔斯亲身经历的一手资料,相比收集资料按部就班地讲解,贝尔·格里尔斯的探险更加难以预测,因此更加刺激,更能激发观众的好奇心和求知欲。因此此类节目大获好评,在此基础上又延伸出很多以探险家为主的自然探险节目。唯一的缺点在于节目专业性太高,因此制作成本也更高。同时节目也有不可预测的危险性,不值得效仿。在电视节目的结构上,美国科普节目摒弃单一的单线程叙事结构而采用多线程同时进行的叙事结构,整体制作难度高。

在生态科普影视的数字化转型方面,有多种实现形式。最常见的就是科普纪录片,科普纪录片的资料和数据来源严谨翔实,观众可以通过科普纪录片更加全面地了解生态问题的来龙去脉,具有权威性和全面性。我国的科普纪录片目前在人文、纪实、历史、地理等方面自主制作能力较强,而在生态、环境、高精尖科技等方面制作水平稍差于欧美国家,未来仍有较大的发展和学习的空间。

1.2.2 类型之二:科教片

科教片(科学教育影片)立足于科学基础,以科学、准确、真实为创作核心,以传播科学文化

[①] 黄雯.中美科普影视在传播层面的比较分析[J].现代传播(中国传媒大学学报),2014(3):163-164.

知识为主要目的,通过影片的形式向观众解释、普及某一类科学技术、自然现象或社会现象等相关的科学知识(见图1-2-3)。

图1-2-2 《荒野求生第六季》海报

(图片来源:豆瓣网,https://www.douban.com/photos/photo/2550921458/)

图1-2-3 科教片《植物王国》海报

(英国 戴维·阿滕伯勒)

(图片来源:豆瓣网,https://movie.douban.com/photos/photo/1652858459/)

1953年2月2日,新中国首家专业科教电影制片厂——中央电影局科学教育电影制片厂在上海成立。在新中国成立初期,物资相对匮乏,科学的宣传和普及受到有关部门前所未有的重视,在提高民众的科学文化知识水平并快速推广工农业实用技术方面功不可没,也因此诞生了一大批科普作家,著名作品如《淡水养鱼》《水土保持》《桂林山水》《他们怎样过日子》等,获得了国内外许多知名奖项,为科教片的进一步发展乃至当代科幻片的创作奠定了一定基础。科教片是普通人民了解科学知识、历史人文的重要窗口和信息渠道,是几代中国观众的集体记忆。

1.2.3 类型之三:科普电影

生态科普影视的数字化转型有多种实现形式,以科普为目的的科幻电影为例,我国的科幻电影最早发展于20世纪80年代,对早期的科普活动有一定促进作用。科幻电影一般改编于科幻文学,观众基础较为广泛。近几年诸如《流浪地球》(见图1-2-4)等科幻电影实现了口碑和票房的双丰收,也促进了国家层面提出对科幻电影发展的支持和鼓励政策。科幻电影中的科幻剧情并不全是作者及编剧自己天马行空的想象,而是有着一定的科学依据,有些科幻剧情甚至还预测了未来科技的发展方向,比如著名的科幻文学作家儒勒·凡尔纳在其经典的科幻文学作品《海底两万里》中预测了潜水艇的存在。科幻电影的制作可以向观众较为直观地传达国际前沿的科技知识,实现高精尖科技在社会大众方面的通俗化普及,同时促进了人们对高精尖科技的关注,也有利于政府层面对高精尖科技的政策或资金支持,反过来使高精尖科技的良性发展空间得到拓展。

由于智能手机等移动播放媒介的出现,极大地影响了传统的播放形式,人们多选择使用手机、平板电脑等来进行视频观看。这也使得电影电视失去了大屏播放给消费者带来的独特观影体验,需要和短视频这类以短平快为主要特点的影视艺术类型来共同竞争公众的注意力,因此突出电影电视剧类别的生态科普影视的优势就显得尤为重要。

图 1-2-4 《流浪地球》电影及科幻作品图书原作

（图片来源：百度百科，https://baike.baidu.com）

在进行以生态科普为主要目的的影视设计时，不光遵循传统电视剧以及电影的优点来发掘其中的纪实美学，还可以从生态科普的内容出发，以创新的视角以及叙事方式去解读生态科普内容。如在生态科普影视设计中加入文学性的比喻、拟人等手法来使得生态科普影视更为轻松、可爱，引发大众对于影片的兴趣。

虽然大众选择使用手机来观看电视剧以及电影会造成电视剧以及电影的优势有一定消减，并且需要与新兴的短视频进行竞争，但这种方式也降低了一定的观影门槛，对于提高生态科普影视的影响力而言是十分有利的，会减少因为需要电视机以及到影院观影而放弃观看生态科普影视的可能性，大大提高生态科普影视的传播率。电影、电视剧作为需要官方审核的艺术类型，相较于发行门槛较低的短视频等，会更具有官方性和权威性。选择以电视剧或是电影为渠道的生态科普影片，在进行设计时，应当规范整体影片的细节专业度，体现影片对于内容的反复打磨，以及影片知识逻辑框架的环环相扣，这也是作为电影或电视剧出品的生态科普影视相较于短视频等新兴艺术类型的优势之一。但相较于主攻网络平台的生态科普影片，通过电视以及电影院进行播放，需要遵守更高的规则限制，相应的创作水准也需要达到一定专业级别，不能够仅以传达知识的丰富趣味为主要目的，还要注重创作内容是否老少皆宜、画面的形式也不能过于前卫、能否被大众接受等诸多因素。

生态科普影视设计经过一系列的创新也有一定成果，这使得电影、电视剧类型的科普类影片不单单局限在单一的纪实影片的范畴，出现了新的电视剧、电影科普类别。通过视角创新来从不同角度讲述同样的故事，能够使观看者获得新奇的感受，使老故事成为新潮流。比如创作者在创作生态科普影片时，不再从纵观全局的视角进行相关知识的传达，而是从知识场景中的一个场景、一个物体的角度来说，使得故事既生动可爱又别有风趣。还有通过转换剧本类别，从纪录片风格转为故事风格的表达，像故事片一样，把产生原因、结果放到故事的结尾，不仅能够使得观看者更加专注，更能够加深观看者对科普知识的印象，从审美角度给观众带来新奇感受。不断前进的新美学使得影视可以选择和创造的空间更大，有利于生态科普影视创作。

1.2.4 类型之四：科普短视频

随着移动智能设备以及互联网的普及应用，当前网络新媒体平台数不胜数，短视频已经成为群众日常生活中不可分割的一部分，逐渐成为人们了解信息的首选。短视频自身时长一般不超过五分钟，其主要特点是制作流程简单，能够在较短的时间内传递丰富多样、引人注目的内

容,适合在闲暇时间快速浏览,并且可以快速面向大众推广。

科普类短视频选题广泛,包括天文地理、生物知识、人文历史、财经商业、卫生健康常识等,创作内容通常具有科学性、知识性、趣味性,创作者一般是个人或团队。随着社交媒体的迅猛发展,许多具有专业知识背景的创作者尝试用网民喜闻乐见的方式进行科普短视频创作,取得了良好的流量反馈,并逐渐形成一股科普视频创作热,让人们在轻松愉悦的氛围中点燃科学热情,提高科学素养。以《中国国家地理》融媒体中心主任张辰亮为例,其以专业度极高、幽默风趣的科普讲解并乐于向网友解答各种科学问题而闻名,在抖音、哔哩哔哩等平台具有庞大的粉丝数量以及强大的影响力,受众群体涵盖了各个年龄段。他通过独特的语言风格和科普形式向大众普及各类科学知识,并对一些伪科学、故弄玄虚、缺乏科学依据的短视频进行鉴定和辟谣(见图1-2-5)。

图 1-2-5 科普博主"无穷小亮的科普日常"网络短视频截图
(图片来源:36氪平台,https://36kr.com/p/1284944413278464)

短视频的影响力不容小觑,它打破了时间和空间的限制,远远超越了传统的文本和图片的传播形式和力度。然而在当前网络自媒体平台泛滥的情况下,科普短视频的创作主体十分庞大但是制作水准并不高,许多创作者忽略了创作的内容本身而关注"哪里有流量就往哪里去"的形式,进而导致出现了大量内容同质化、伪科学泛滥的情况。对观众而言,在这个信息爆炸的时代只需要轻轻滑动手指就能获取不同的信息,但并非每一位观众都能保持绝对客观、理性的态度去分辨短视频内容的真实度和可靠度,容易在无意间成为伪科学甚至谣言的传播者。

随着我国公众科普意识的普遍觉醒,有关部门针对大众科普的一系列相关政策文件的出台,以及主流社交媒体平台对虚假、低质量内容的整治,泛知识内容类短视频逐渐登上舞台并成为短视频内容创作和传播的新风向,越来越多的专家、学者加入主流短视频平台,通过短视频分

享各专业领域的科学知识,降低了学习门槛,为观众传递科学知识的同时,激发了观众的求知欲,也将为大众的科学知识学习带来新的可能性。

1.2.5 类型之五:科普动画

生态科普动画在科学文化以及人文文化中更加强调人文文化的重要作用,但由于科普动画具有一定的局限性,如语言一般较为简洁,对于复杂知识点的概述能力弱于纪实影片,一般都用来简述故事,或是讲述单一理论性知识,对于一些文字内容较多或是较为复杂的知识,通过动画的形式进行讲解不能很好地引导大家独立思考。但针对生态科普类影片,动画的使用还是较为广泛的,因为生态科普影视设计中,由于主要目的在于科普,所涉及的知识深度还很浅,所以通过动画的趣味性表达来激发人们对于生态科普内容的兴趣是有助于生态科普影片的传播,从而达到良好的科普效果的。

以优秀且经典的国产系列科普动画片《蓝猫淘气三千问》(见图1-2-6)为例,其原作是《新编十万个为什么》,而这部《蓝猫淘气三千问》也确实成为动画版的"《十万个为什么》"。这部动画截至2022年一共有2041集,共分为6大部分,分别是幽默舞台、星际大战、恐龙时代、海洋世界、运动和太空历险记系列。以主角蓝猫和他的小伙伴的冒险故事为主线,串联起多个系列的故事。不仅全面、严谨、科学、通俗、趣味地向广大儿童传播了科学普及知识,还向小朋友们传递了合作、真诚、友好的品质。《蓝猫淘气三千问》定位格局很高,因此也吸引了很多成年人观看。中国台湾著名歌手伍思凯说:"这部大陆自制动画片简直就是一部儿童百科全书,内容生活化而又有趣,让我写起歌来也比过去写情歌要海阔天空。"动画从1999年播出至今,陪伴了一代代儿童成长,有些孩子甚至因为观看了这套动画而燃起了对科学技术的兴趣,进而成为一名科研人员,至今也仍有无数已成年的观影者在豆瓣等影视评价网站上发表他们对这部动画的感谢。一部二十多年前开始制作的科普类动画能够产生如此大的影响力,可见科普动画的影响力绝不仅仅限于科学知识的简单普及,更是对我国的科技发展做出了突出的贡献,其中有很多值得当代科普动画制作者学习的地方。

图1-2-6 动画片《蓝猫淘气三千问》

(图片来源:搜狐网,https://www.sohu.com/a/492553104_121196630)

动画的交互感是纪实类的摄影画面难以比拟的优点,通过拟人的方式,或是场景模拟等,以简单的形式就能够轻松地使观看者代入角色进入动画的小世界。动画一般篇幅较短,可以在公交车、地铁等公众场所观看,对观众来说是一种身心放松的休闲娱乐方式。生态科普影视可以通过动画片对各种地貌的复现、对各种生物的还原,带给观众最直接的生态美学盛宴,使观众在美丽的画面中感受生态学的魅力(见图1-2-7)。而人为设计的动画画面,可以更直观地展现知识重点,深度解剖许多使用照相技术所无法辐射到的隐秘角落,为观看者理解生态相关知识提供了一些便捷;根据不同知识配以不同风格要素,可更为轻松地使观众被动画所吸引。在进行动画设计时,生态科普影视的制作者应当对动画制作流程、动画画面风格种类、动画制作时长等有所把控。相较于传统影视,动画的制作周期长,制作时所费精力更多,因此在进行正式制作之前,应当对动画整体以及内部细节有所把控,避免反复修改,耗时耗力。

图1-2-7 《水映千峰 江湖武汉——武汉地质环境演化与城市变迁》科普宣传片截图

(图片来源:《水映千峰 江湖武汉——武汉地质环境演化与城市变迁》科普宣传片项目

项目编号:2019290023

项目负责人:李长安、周宏、黄爱武、狄丞)

随着动画制作越来越规范,相关动画从业人员越来越多,动画这类影视艺术类型也在不断地更新换代。早期动画因为制作周期长,制作烦琐,且缺乏相关从业人员,所以动画制作过程缓慢,但3D技术的发展大大缩减了动画制作周期,也减少了相关人员的培训时间,而更先进的技术,比如真人模拟生产动画等,也是制作生动有趣的动画的好助手,这些都使动画有望在未来更好地助力科普影视工作。

1.2.6 类型之六:科普游戏

长期以来,游戏为人类历史上重要的文化传播媒介之一,在人类社会中承担着文化传播、价值传递等重要责任。国内游戏产业也在蓬勃发展,在游戏体验流程、故事走向等方面,国产游戏已经有了很大的进步,国内游戏制作与国外游戏制作的差距正在逐渐缩小。

当前主流科普游戏的科普内容包括太空、科技、古生物、人文历史等,生态科普游戏领域则主要聚焦于海洋生态科普、陆地生态科普等生态系统的知识普及。依托于游戏极强的交互属性,科普游戏能够以更加丰富、更具深度、更有特色的娱乐方式,将一定的科学知识信息融合于游戏当中,通过一定的逻辑让玩家在潜移默化中认识、感知和理解科学知识及相关概念,普及多元文化知识。

近年来,随着5G网络的快速发展和普及应用,人工智能、虚拟现实技术、增强现实技术等新兴科技的发展,许多游戏开发商正在积极探索着创新型科普游戏方式,对数字科普游戏的设

计及开发应用更加智能化、多元化,能够满足不同用户群体的需求,在尊重市场规律的同时不断提高科普游戏的科学性、专业性、系统性,让科普游戏充分赋能科学教育,持续推动科普文化创新(见图 1-2-8)。

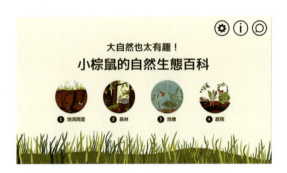

图 1-2-8　生态科普游戏《小棕鼠的自然生态百科(Little Mouses Encyclopedia)》
(图片来源:3322 软件站,https://www.32r.com/app/73626.html)

科普游戏是未来科学知识普及推广以及文化创新的重要模式之一。生态科普主题的游戏对于儿童和喜爱游戏的成年人具有显著的优势,大力支持和发展国内生态科普主题的游戏产业,寓教于乐,可以有效提高儿童以及喜爱游戏的成年人了解生态知识的兴趣,加深玩家在科普行动及生态保护行动中的参与感,进而提高生态科普知识的传播广度和力度。

第三节　生态科普影视设计的意义

作为生态科普影视设计者,应当了解生态科普影视设计工作的意义,这能够更好地帮助创作者了解生态科普影视的目的,以及生态科普影视所承担的责任。生态科普影视在社会、经济、文化等方面都起到一定作用。如在社会方面,营造良好的学习氛围,为科技创新发展创造有利环境。在经济方面,通过生态科普使得公众能够认识到保护自然的重要性,能够学习如何提早识别重大自然灾害,有效保护自身的生命财产安全。而好的生态科普影视也能够产生一定规模的影响力,成为受到人们喜爱的科普品牌,产生经济效益。在文化方面,帮助公众塑造科学观念,丰富精神世界。在了解到生态科普影视的诸多意义之后,在设计时更应当关注这些目的是否很好地融入生态科普影视的内容中来,关注所设计的生态科普影视能否达到设计之初所设想的生态科普目的。

1.3.1　生态科普影视设计的教育意义

生态科普影视是公众学习生态相关知识的一个重要渠道,可以满足公众对于生态相关知识的精神需求。尤其在突发卫生公共事件的影响下,公众越发意识到生态对于人类生活的重大影响,认识到"保护环境,人人有责"等与生态相关的宣传语,不应该仅仅停留在口号的层面,更应该变成人们实践的行动指南。对生态的关注和保护也并非仅仅是政府或者公益组织的责任,去解决和协调相关事宜,更需要每个人在日常生活中对自己可以做到的保护生态的小事多一点关注和行动。人对于知识的需求是长期的,而知识本身也在人们的潜心研究下,不断更新换代。

相较于相关专业的学生以及教授学者等,普通人对于相关专业领域的知识获取手段和渠道较少,并不能够快速了解到相关的研究成果,这使得最新的科学知识传播力度总是有限的,通常仅仅在相关学术圈层被人们知晓,这也就不利于公众扩展相关的科学理念,形成科学的生活方式。通过设计生态科普影视来补充和帮助公众了解相关领域专业知识以及最新的学科动态的必要性也就由此显现出来。

习近平总书记在海南考察时就提到群众精神文明建设的重要性:"要持之以恒抓好理想信念教育,培育和弘扬社会主义核心价值观,广泛开展群众性精神文明创建活动,不断提升人民文明素养和社会文明程度"。[①] 作为承担这一重要任务的一分子,生态科普影视的设计者应当在设计生态科普影视时,对影视内容如何更好地帮助公众去提升自我进行思考,如影片中的科学知识是否为最新研究成果,影片逻辑思维是否严密,影片的内容能不能让人产生一定思考,甚至在现实生活中有所启发和感悟,能够运用于日常实践中来,这些都是作为生态科普影视的设计者应当考虑的问题。

生态科普影片对知识的专业性要求是高于其他类型影片的,同时在制作生态科普影片时,设计者更是会选择最为前沿的知识去进行讲述。公众在观看生态科普影片时可以更新自身的知识体系,汲取一些最新的学术观点,这也是有利于公众维持对生态领域的兴趣的,更是有助于公众自身维持最先进的科学观念,通过不断更新换代的新科学观点去更好地关注生活中的生态。而作为极容易被大众关注到的生态科普影视的设计者,应当意识到生态科普影视作为一个先进生态科普知识的传播窗口,需要使得没有生态科普领域相关知识的观影者能够理解并产生兴趣,而有生态领域相关知识并且已经产生兴趣的人能够通过生态科普影视获得新的生态领域相关知识,了解国际最先进的研究成果,充实原本的知识体系。通过宣传最先进的研究成果来不断完善生态科普相关知识体系;通过各种讲述方式,如最真实震撼的摄影画面,或是趣味横生的动画小故事,来满足公众在生态科普领域的精神需求,使得公众更为科学系统地了解和理解生态文明的重要性,使科学的观点深入人心。

1.3.2 生态科普影视设计的生态意义

生态科普影视设计的意义在于,人们通过生态科普影视能够更加了解自然、更加热爱自然,更有可能自然而然地想要珍爱和保护自然生态。生态科普影视会展现地球生态的变迁,展示和我们一起共同生活在这个地球上的动植物的由来,以及不同地域的地形地貌所形成的不同景观,这些都会使得人们更加好奇和热爱生态环境。这些生态科普知识不仅可以充实公众的精神世界,还能教他们科学地看待生态相关的活动,能够理解甚至主动加入,成为生态保护的一员。这些都需要生态科普工作者来努力,而生态科普影视担任着带领大众入门的职责,通过生态科普影视的合理设计,将知识巧妙地融入影视中,可以使得公众在无意识之间就被正在播放的生态科普影视所吸引,从而产生对生态相关知识的一系列兴趣;而通过生态科普工作者的积极工作,也可以为以后的生态科技发展助力,侧重在于普及,越通俗易懂的内容以及轻松活泼的形式,越能激发出人们的阅读兴趣。生态科普影视可以使专业晦涩的科普内容通过简单的方式呈现在普通观众的眼前。不同于传统的科普读物,科普影视通过视觉与听觉的双重感官感受向受众展现了清晰明了的知识内容。这大大降低了科普知识的门槛,使科普知识适配到更为广阔的受众群体。在生态科普影视化的过程中也会产生问题,但这些问题相较于传统纸媒更能通过用

① 何雯雯.越是深化改革扩大开放　越要加强精神文明建设[J].中华魂,2022,369(7):13.

户反馈更加快速和积极地去响应和解决,这使用户在学习科普知识时可以及时解惑,得到积极反馈,保持对科普内容的兴趣,更为积极地引导用户在科普方面的学习。

生态科普影视作为帮助生态科普工作顺利进行的实践行为之一,理所当然地肩负起生态科普需要向民众传授生态领域相关知识的重任,通过生态科普影视设计传播成体系的知识,助力生态文明建设。公众通过生态科普影视不仅能更加了解生态相关知识,还丰富了精神娱乐活动。在影视题材丰富的市场上,生态科普影视也可以成为其中一类。这不仅仅依靠公众自身对于生态相关知识的兴趣,也需要生态科普影视设计人员的智慧与创造。生态科普影视设计人员对于生态科普知识的讲解,不单单是知识的讲解,更是能够通过生态科普影片,让公众看到生态的意义、大自然的智慧、人类与自然和谐相生的智慧。这些都需要生态科普影视设计的相关工作人员进行精心的设计,使生态本身的生命力与趣味性跃然于观影者的眼前。生态科普影片通过生态科普影视的设计更能够发挥出意想不到的效果,进一步丰富大众精神文明,使大众在关爱自然、保护自然的过程中获得精神满足,用更加合理科学的方法去看待自然生态。

1.3.3 生态科普影视设计的社会经济意义

生态科普影视通过创作者的精心设计也可以产生一定的经济效益,比如设计良好的生态科普影视,凭借新奇有趣的画面、安排合理的知识逻辑顺序、适当的小故事、独特的视角、独特的艺术类型,都可能受到大众的喜爱。这些喜爱不仅可以使大众更加理解国家的政策,还能更好地主动地参与到生态相关活动中,把保护生态带入日常的点点滴滴里,为建设生态文明社会助力。这除了可以丰富公众自身的精神世界以外,还可以成为一定的潮流风向,吸引观众从被动接受生态科普影视知识逐渐转变到主动参与到生态科普影视创作中来,甚至主动选择购买碳中和、环保再生材料制作的物品等,使绿色环保成为新风尚。这些绿色环保的影视衍生品受到大家喜爱的同时,也会产生经济效益,生态科普影视所产生的经济效益再次投入生态相关产业,帮助建造维护更加绿色、环保、美丽的地球村。生态科普影视所吸引的人群,会自发地关注生态环保等领域的相关活动,也会更加积极地响应有关环保的相关政策。通过生态科普影视的不断传播,去吸引越来越多的人关注生态甚至参与到生态中来,这对于改善生态环境起着十分积极的作用。如公众通过生态科普影视来了解生态相关知识,主动了解低碳经济等一系列政策,这对于建设以低碳经济为主的经济体是十分强大的助力。生动有趣的生态科普影视使节能减排的理念深入公众内心,公众意识到生态文明建设是需要全人类共同奋斗的,而通过公众的共同努力可以有效地减少如酸雨、雾霾等极端天气的出现,提高公众生活幸福感。这也是生态科普影视设计的意义之一。

生态科普影视设计意在通过生态科普影视来传播科学知识,培养大众的科学素养,给公众提供不断学习和成长的渠道,对社会、生态、经济等都有较大意义。作为生态科普影视的设计者应当看到生态科普影视的意义,并在所设计的生态科普影视中有所体现;作为致力于生态科普工作的一员应当知晓生态科普影视的意义,并在设计生态科普影视时肩负起应有的责任,使设计出的优良生态科普影视,能够吸引公众兴趣,丰富公众精神世界,引导公众切实地参与到生态文明建设中来,关注生态事件,甚至使了解生态知识成为新风尚。

第二章 生态科普影视设计中的分镜头脚本

第一节　生态科普影视分镜头设计基础

2.1.1　分镜头的景别设计

分镜头的景别设计具有很重要的意义,不论在动画或是电影的设计过程中都常常需要着重把握。景别的含义即被拍摄的物体或者人物在画面中呈现的大小,需要正确调控画面的光影、点面、色彩才能淋漓展现其艺术视觉语言。在影片开始拍摄前,分镜头就已经设定完成,如此才可以更好地控制画面的质量。在一个画面里,其中场景要用到许多不同的镜头,并且每一个场景的镜头组成都不相同,产生的效果和含义也不尽相同。为了更好地区别不同的效应,就有了"景别"的概念。

配合具体的应用场景,使用不同的景别调度可以展现不同的特点。现今主要的景别有远景、全景、中景、近景、特写5种类型。

1. 远景

远景是一种全面的取景方式,是电影摄影机拍摄远距离景物或人物的一种画面。通过这种范围的取景,可以在画面中展示广袤深远的景象,在生态科普影视中可以展示环境背景或者氛围效果,可以展示大规模的活动,例如动物群体迁徙的场景、广阔的草原等。[1]

2. 全景

全景是包容所有镜头内容的取景方式,利用镜头全面说明。相较于远景,全景的镜头视线更为开阔,利用此景别可以在生态科普影视中快速地交代出当前的所在场景,往往放在每场戏的开头。但过于追求这种取景方式,会缺少细节的加持,导致镜头内容涵盖过杂,观众难以提取出关键信息,在生态科普影视传播科普知识的画面中,尽量不要过多取用。

3. 中景

中景可以捕捉到角色的姿势和肢体语言,同时可以捕捉到面部表情的细微变化,是较为全面的取景方式。中景作为一个可以完美捕捉所需要的动态细节的景别,可以说是在日常影视画面中使用频率最高的取景方式。

4. 近景

近景是表现人物或动物胸部以上或者景物局部面貌的画面,在日常影视画面中较为常用。

5. 特写

特写镜头是与主体物距离最近的一种取景方式,给予观众仿佛上帝视角般的细致,因为面

[1] 李罡,王宁,赵婷.动画影视时空的运动艺术[J].新闻爱好者(理论版),2008(5):58-59.

部的任何动态变化都能在镜头前被捕捉到,可以使得观众深刻体会到镜头前角色的情绪变化,也更加容易拉近观众与镜头前主角的内心世界。但是这种观察方式也较为片面,画面信息包含不全,且过于有视觉冲击力,过度使用会给观众带来不悦。[①]

特写镜头与其他景别镜头的衔接很自然,并且中期制作容易,因此较为常用。在目前的生态科普影视中,常常用到特写镜头。其细致的观察角度更加凸显出自然生态的每一处细节,帮助观众去学习和辨别自然的独特之处,给予观众日常所察觉不到或是难以靠近的视角。

2.1.2 分镜头的蒙太奇组接

1. 镜头时间长短

一个镜头的时间长短,往往需要结合景别来确定,例如远镜头和全景,因为画面范围大、内容细节较多,镜头停留的时间往往要更长一些;而近景和特写镜头,画面细节多,就不需要过多停留,往往短镜头带过一下即可。在生态科普影视中一般以长远镜头为主要手法。

其中长镜头一般是片长长于10秒的镜头。当然长镜头的时间并没有绝对的标准,只要能准确表现出导演的镜头语言即可,往往出现在大场面交代、群体场面等。在生态科普影视中常常利用长镜头展现自然等大场景的独有特色。

而短镜头指片长在1秒以下的镜头。它往往出现在回忆、闪回及特殊刻画事物和人物的地方,具有短促而强烈的视觉冲击感,每个镜头为1秒或更短。短镜头可以在生态科普影视中展现出大自然细致的一面,不仅是客观的描绘,在视觉效果上也更能够引发观众的注意力。

2. 镜头组合方式

影片创作开始,就要对构图工作进行细致的区分,可以根据不同场景,对影片进行分段,再从各个局部入手,从大到小。一般规律即是从全景开始,然后到局部,再到特写。

镜头组合的变化可以增强画面效果,每个镜头的景别设计不同,既可以提高影片的生动性,又能将画面细致切分。故分镜头的组合是必须经过设计的,杂乱的镜头只会打乱故事情节的节奏,甚至扰乱观众的观感,而细致切割后的镜头具有充分表现故事的效果。镜头的组合方式包含基本的框架,摄影师常常在确定基本构架后再根据细节处理进行变化,景别的组合方式要求自然融洽,且最需要注意到的就是景别的切换,如果能恰如其分,让观众不觉察,那么影片的分镜头设计就成功了第一步。

常见的镜头组合方式有以下几种。

第一种组合:远景—全景—中景—近景—特写。这是最为常见的开场镜头拍摄方式。画面从远景缓慢转换到特写的这个过程中,观众的内心世界也仿佛随景别的变化而与影片逐渐拉近,最后镜头在拍摄特写处结束开场段落,简单明了地将故事的场景进行展示。当然也有不以特写镜头作为结束点的拍摄方式,而是以又一个远景镜头代替表现。这些处理方式,表明了分镜头的组合变化可以带来意料之外的观感。

第二种组合:特写—近景—中景—全景—远景。这是悬疑片中常出现的镜头组合。以特写作为开场镜头能展现出一种神秘感,由局部开始再缓慢揭示整体,这种方式能吊起观众的胃口,

[①] 韩梅,田丹.动画分镜头设计中景别的组合方式[J].大众文艺,2014(5):111-112.

具有一种缓慢揭开帷幕的质感。

第三种组合：全景—近景—全景—近景—特写。以这种组合方式来分镜，给观众一种类似于重复的心理效果，重复这个动作能强调某一细节，而后紧随其来的特写镜头一出现，就能给这场戏带来亮点。

在生态科普影视的创作中，镜头的组合也要遵循这些规律来进行。细节的完美往往需要追求更加规整和艺术的设计，但也不能过多追求设计感，尽量给予观众自然的美感。

3. 镜头转场方式

电影是由序列组成的，序列是由场景组成的，而场景是由镜头组成的。场景通过转场来衔接，来推动故事情节的发展。镜头的衔接通常用来表达时间和空间的变化，我们主要研究9种基本的转场过渡方式，即淡入淡出、叠化、匹配剪辑、视角模拟转场、线性擦除转场、遮罩过渡或擦除过渡、快速摇摄或旋转摇摄、跳切、J型剪辑和L型剪辑。每种转场过渡的方式都有其独特的功能，我们首先从最基本的开始，再从更为复杂的剪辑方法着手。

剪辑是一种即时的转换或过渡，从一个镜头过渡到另一个镜头，或从一个场景切换到下一个场景。剪辑也是目前为止最为常见的场景之间的过渡方式。不同的剪辑方式之间有着细微的差别，能够加强镜头的故事性。

1）淡入淡出

淡入淡出是最原始的过渡方式之一，是指一个镜头来自一个纯色的融入或淡出，通常是黑色或者白色，当然淡入淡出可以是任何颜色，而非只有黑白，主流颜色是黑色和白色。从黑色淡出是电影开场的一种常见方式，这种方式能轻松地将观众带入故事。在结束时渐渐变为黑底可以给人一种渐渐结束的感觉，就像慢慢打开或者关上一扇门。同时，在电影播放中的淡入淡出，类似于一个故事或者一个章节的结束，画面渐变成黑色，并暂停一会儿，给观众一个喘息的间隙，或者思考回味电影中刚刚发生的事情。

2）叠化

叠化和淡入淡出比较类似，同样也是一种渐进的过渡方式，但是它是从一个镜头直接过渡到另一个镜头。叠化是一种比较柔和、利于隐藏剪辑痕迹的转场方式，它能让不同时间和空间的镜头非常自然地衔接在一起，起到了"补丁"的作用。在传统上，叠化也暗示不同场景之间的较长的时间流逝，或同一场景的时间流逝，或作为呈现回忆或梦境的一种方式。

一些电影中会利用叠化在两个场景中创造一种叠加的效果，当两个镜头叠加在一起时，会创造出第三种镜头语言，在这一过程中，两个镜头同时出现在画面中，产生了所谓的叠加效应。叠化在早期常用来表达蒙太奇镜头，关于蒙太奇的定义比较多，在此沿袭苏联对蒙太奇的定义，蒙太奇意味着联想式剪辑的特殊风格。比如周星驰的电影《功夫》中，在斧头帮众人出场时，叠化了铺天盖地的乌云，用乌云象征黑恶势力的斧头帮，表现斧头帮来势汹汹，预示着将有一场暴风雨般的恶战来临。

3）匹配剪辑

匹配剪辑是指在前一个场景中使用的元素，在下一个场景中使用类似的元素的一种视觉过渡方式，这些元素可以是相似的形状、构图、颜色、运动或声音。例如从一个女人扯着嗓子失声尖叫的特写镜头，叠化到一辆汽车轮胎与地面摩擦的刺耳的刹车声，尖叫声过渡成刹车声。匹配剪辑应用到人脸之间的特写镜头，会让观众联想到在不同时期的同一个人，这种剪辑可以同

时完成故事和人物的变换,它可以让观众知道,这是不同时期的同一个人。

匹配剪辑和交叉叠化的组合被称为匹配叠化,这种类型的转场实现了所有与匹配剪辑相同的功能,相比于硬切,它的优点是更加平滑流畅。通过这种方式,可以表达出时间流逝的效果,或者创造出更有意义的联系。

4)视角模拟转场

视角模拟转场在早期是一种摄影师通过手动制造出来的效果,通过摄影师手动打开或者关闭相机的光圈。视角模拟转场在早期的电影中经常被用来打开或关闭一部电影。在现代电影中,电影制作人使用视角模拟转场作为一种风格化的选择,成为一种类似于放大镜的视觉效果,可以用来专注于某个特定的元素,将整个场景集中在一个单一的情感或想法上。

5)线性擦除转场

线性擦除转场是指从一个镜头过渡到另一个镜头时,镜头从一个特定的方向擦入画面,如上、下、左、右或对角线擦除。例如在"星球大战"系列电影中,大量使用了线性擦除的转场方式。线性擦除也可以是各种形状,如星形、螺旋形或者是时钟擦除转场,总之就是使新的镜头画面擦去旧的镜头画面,大多数的线性擦除转场可以达到喜剧的目的。

6)遮罩过渡或者擦除过渡

遮罩过渡是指通过一个移动的角色或物体来过渡到下一个场景,或者让摄像机镜头移动过物体,这些过渡与经过处理的声音设计相搭配,场景的转换总是在一个音乐节拍中完成。这种转场方式也被称为大范围过渡转场,相比于传统的线性擦除转场更加无缝。遮罩过渡转场经常被用来隐藏剪辑点,同时也可以作为一种超风格化的审美。

7)快速摇摄转场

快速摇摄转场可以为转场添加动势。快速摇摄或旋转摇摄通过快速旋转摄像机使图像变得模糊,它既可以在同一个场景中使用,也可以由一个场景过渡到下一个场景,它可以表现出场景中的紧张刺激的氛围。

8)跳切

跳切是利用一切视觉和听觉的高对比性,从一个场景突然切到另一个场景的剪辑效果,这种剪辑技巧可以在安静和大声、混乱和静止之间进行。跳切通常用来表示镜头中场面震撼,或让观众感到震惊,一种常见的使用方式是当一个角色从梦中惊醒,突然切换梦境中和现实中的镜头,将角色拉回现实。跳切也常用于创造喜剧效果,在两个对比强烈的场景之间进行跳切,有时能达到点睛之笔的效果。

9)J型剪辑和L型剪辑

这种剪辑方式剪辑的时间线看起来像一个大写字母J或者L,由此而得名(见图2-1-1和图2-1-2)。J型剪辑,或称为声音提前,是指下一个场景的音频在上一个场景的视频上,换句话说,就是音频不同步,观众在听到B场景的音频时,看到的是A场景的视频。J型剪辑常用于对话戏中,也可以在过渡到闪回或回忆时使用。在L型剪辑中,前一个场景的音频延伸到下一个场景,通常被用于旁白。J型剪辑和L型剪辑的优点在于它们可以利用声音和图像创造新的视听意义,如声音A加上图像B,能够创造出更复杂和丰富的意义。

以上就是一些常用的剪辑过渡效果,了解这些转场方式以及它们的工作原理,并且在生态科普影视设计中应用起来,能够更好地帮助我们创作出画面流畅的生态科普影片,让观众产生

图 2-1-1　J 型剪辑示意图

（图片来源：刘宇航自绘）

图 2-1-2　L 型剪辑示意图

（图片来源：刘宇航自绘）

良好的视听体验，以便更好地达到科普的预期效果。

4. 影片结构设计

在分析电影的结构设计过程中，可以通过对电影的发展史进行深刻剖析，从宏观角度观察其变化历程。

发展起初，1900 年，大部分的影片叙事结构简单，时间长度也较短，往往只有一两分钟，并且是单视角。而后科技逐步发展，可以利用的方式才越来越多，电影结构也变得越来越复杂，时间长度越来越长，且可以兼顾多视角的切换，慢慢地就形成了一个传统化标准化的电影结构。[①]

但传统的电影结构设计往往过于追求准确表现情节，并且要求以服务于情节为首要任务，这样也就限制了电影结构设计的动态发展，会使得电影结构过于死板，缺乏新鲜感。但电影作为一种艺术形式，结构必定需要不断创新与发展，才能产出优秀的电影。故在后来的发展中，电影结构有了更多的变化，大家才能够发现优秀的电影作品必然具有优秀的电影结构。生态科普影视在创作的过程中，也需要结合优秀的电影结构。

在以往的世界电影发展史中，可以说没有一部电影的结构与另一部电影的结构完全相同，因为电影的结构终究是服从于情节发展的，所以想要将电影结构进行一种严格的归类，会十分牵强。但基本的电影结构规律又不是无迹可寻的，所以接下来简单介绍几种常规的电影结构。[②]

第一种为单一因果线性结构。这种结构最为简单与普遍，一般以时间线或是单一线索的推进为主，常见的好莱坞商业电影都以这种简洁的结构为基础。但并不是说以这样的简单电影构造，做不出复杂的效果。例如电影大师希区柯克在电影《精神病患者》的叙述表达中，就是采用的单线叙事结构。故事简单，仅仅讲述了一个精神病患者在发病后连续杀人，最后被发现真相大白的故事。但大师巧妙地利用了音乐、景别变换、演员表演、场景设计去丰富情节，不让电影

① （加）戈德罗，（法）若斯特. 什么是电影叙事学[M]. 刘云舟，译. 北京：商务印书馆，2005：26-28.
② 李超. 电影结构类型新探[J]. 电影艺术，1985(5)：28-38.

过于枯燥,使影片情节易懂却保留悬疑感到影片结局。

第二种为非线性结构。线性结构是以时间线顺序展开的叙事,那么非线性就是不按照时间顺序展开,有时常利用回顾、闪回等手法呈现故事。例如泰伦斯·马力克导演的电影《生命之树》推翻了传统电影的叙事结构,在故事发展的时间线中穿插了大量的意象场景以及回忆,穿插的场景随着主角的内心叙述对应变化着,这样的表现手法赋予了这部电影独特的味道。电影的结构不像传统电影那么顺畅,电影情节的讲述也不过多地表现,散发着宗教的气息,却也吸引着观众一遍遍地赏析其中奥秘。

第三种为环形结构。环形叙事结构其实也属于非线性结构的一种,这种结构一开始往往就会解释故事的结局,再沿着时间顺序将整个故事的细节娓娓道来,最后回到结局;或者在开始给出一个"结局",通过故事情节的闪回增加悬念,在最后揭示出真正的结局。

第四种为并行结构。此结构可以在一个电影中展现多个角度,使观众更完整地看到故事的发展与因果,多情节交织,镜头不断切换视角。国产电影《找到你》,特意发展出两条故事线,以姚晨饰演的李捷找寻女儿的下落为主线,并在追踪保姆失踪线索的过程中,逐步揭开谜底。导演将保姆之前的种种经历作为复线向观众解释了她报复李捷的内因。两条故事线相互补充,不会让人觉得凌乱和散漫,反而显得紧凑,丰富了两位女性角色的形象。

在生态科普影视作品的电影结构设计过程中,应该避免过于死板生硬地去叙述讲解,可以多设计非线性叙事结构,这样不但摆脱了枯燥的叙事,还充满新意。尽量充分表现出生态科普影视作品的优势,譬如用唯美鲜活的影像,结合情感化和故事化的叙事,呈现出大众愿意接受的优秀作品。

第二节　生态科普影视分镜头脚本的绘制

2.2.1　分镜头的角色绘制

对于影视作品而言,人物造型设计的核心任务在于塑造人物形象,包括但不限于化妆、服装和色彩等方面。在设计过程中,应以人物的性格特点、角色定位和背景身份为主要考虑因素,根据不同场景量身定制适宜的造型,而不是千篇一律。只有这样,才能让人物形象更加丰满、立体,更加贴近影视剧人物形象,从而推动剧情的发展。

在生态科普影视设计中,确立人物形象是至关重要的核心任务。人物的确定要根据不同的场景选择合适的人物形象进行呈现。在人物的内心世界中,存在着"渴望"和"需求"两种心理状态,为了塑造人物的真实性并赋予其行动的意义,必须在此基础上创造出人物弧光,同时赋予其主观能动的人格,这一点至关重要。在叙事结构中,人物之间的关系主要体现在他们的性格、身份、地位等方面。一个出色的人物塑造能够促进主题的升华和情节的推进。所以,要想让观众更好地理解剧情,就必须从人物性格入手,将人物与剧情之间的关系表现出来。对于主角角色

而言，其所追求的目标或所经历的活动，往往是推动故事情节发展的决定性因素。所以在影视创作过程当中，对于人物形象的刻画就显得尤为重要。主角在故事中扮演着至关重要的角色，他们的行动将更加凸显故事的核心部分，传递出故事的主旨，并对观众的情感产生深远的影响。在生态科普影视中，人物形象的描绘更注重于自然生物，如动物、植物、山水等，以展现生态系统的多样性和复杂性。

生态科普类影视原画大多被运用在现在的生态科普教育片里，现在以保护自然、保护环境等为主题的生态科普教育片，均以实景拍摄为主，但是很多自然景象我们并不能准确地捕捉到，因此，原画的诞生就迎合了人们这个时候的需要。创作者可根据自然生态本来样貌，配合想象力，把画面表现得更丰富。原画的制作是设计科普影视宣传片或者其他录像的重要环节之一。传统原画制作流程为根据已有剧本，画出分镜头，并设计出初稿，然后创作出原画，在后期为原画精心着色，外加动画、摄影、编辑、配音等。做生态科普类作品时，需要一环扣一环，如人物、动物、植物、山水等均需前期设置，需要将创意付诸大量渲染。在一系列场景的创作中，给出了制作者的大致图样，原画师将按照概念图来绘制。原画师所确立的人物需要符合正面角色和负面角色的区分，并且要满足生态科普影视的定位，还原现实，但增添趣味性，能够增加和观众的互动性，以增强科普知识推广的普遍性。

2.2.2 分镜头的场景绘制

场景设计是电影镜头的重要组成，且会随着电影的发展而发展，最终成为推动电影故事情节向前发展、凸显电影主体和清晰塑造人物形象的重要力量。影视作品中的极致表达离不开影视场景设计的有效性。因此，为了能够更好地提升影视作品质量，需要相关人员加强对场景设计要素的关注，结合作品创作的基本内容和要求来整合场景设计要素，最终为人们展现出高质量的影视作品，给受众带来一种美的感受。

1. 场景的特性

1）时间性

场景转换是时间和空间共存共容的时空艺术，时间与空间是相互依存的关系，时间因素是永远不会从动画中消失的，动画艺术创作积累了形式多样的时间处理手段，如时间的压缩、延伸、变形，甚至停滞，以及时间对蒙太奇和剪辑的重要作用等，永远是动画思维的宝贵财富。[①] 一幅绘画作品中表现的空间景象是瞬间的、静止的，它所呈现的是一种固定于某一特定时刻且静止不动的行为，而非时间的延续。它也不具有时间感和空间感等特征。所以在场景设计中，我们往往会运用科技手段去处理时间与空间的关系。如今，很多的影视场景会使用插画的形式来绘制，一方面插画效率更高，另一方面成本更低。插画也经常应用在生态科普影视中，时间这一重要因素在科普影视中也是要重点表现的。

① 蔡莹莹.浅析场景转换在动画短片中的运用研究[J].艺术科技，2014(4):67.

2)运动性

绘画造型是一种静止的空间,是一个相对静止的美术形态。一幅画面中的平面结构、颜色组合、空间结构,以及和周围人物所呈现的节奏感、律动感和美感都凝结在了静止的画面之中,而画面中人物动态的变化、空间感的形成与延伸,给了观众足够的想象空间。动画是一门运动艺术,动画的意义就是展示运动。世界上所有的物质都在运动,而物质也只有在空间和时间中才能运动。动画的运动可以说无所不在,它可以超越空间、时间、重力的局限,让观众可以想象到各种各样的运动,而且没有什么可以阻挡它的发展。在动画中,只有想不到的运动,没有做不到的运动。[1] 因此,在进行场景设计的过程中,我们需要尽可能地调整角色的行为,以便营造出一个完美的运动环境。两个方面可以呈现动画的运动:一个是通过场景中角色、光影、静物等各个方面的运动,使场景设计整体都灵动起来;另一个就是在拍摄前确定好拍摄手法以及剪辑手法,以此做到景别的变换,用推、拉、摇、移等方式改变景别,在整体画面相对静止的状态下做到视觉上的运动。

2. 场景设计的必要因素

1)空间感

空间感是场景绘制中需要重点考量的,严格遵循近大远小的原则。试想,三座房屋并排在同一个场景里必定是扁平而没有空间感的,而将房屋交错地布置,在同一个场景前、中、后的三处地方,则其空间感立刻自然呈现。除了运用物品的摆放形成空间感,运用黑白灰明度的不同也能够形成空间关系,大部分场景的黑白灰关系遵从"近景黑,中景灰,远景白"的准则。

对画面中景物的间距或远近进行改变就能获得丰富画面层次感的效果,场景空间也产生了纵深和广度变化。在绘画过程中通常把镜头画面的景色分成了近景、中景和远景三种层次。景别通常包括五类:远景、全景、中景、近景、特写。

2)主次构造的塑造与对比

一般来说,场景绘制中首先需要明确画面中物体的主次关系,然后根据画面的需求和故事的内容来增加细节或调整画面,从而达到构图饱满、节奏和谐的目的。绘制场景首先就要确定一个画面的"中心"。场景中心也就是场景中最想要吸引人们目光的部分,然后以它作为起点对周围添加元素。在这个环节中,主要对象通常是最直观地显示整个世界观的物体或场景,同时可以在场景中安排几个人物或其他元素进行比例对比。在这一过程中,要特别注意景观的布置和空间的塑造,在这样的场景中,观众应该直观地感受到世界观和故事的架构,心理上没有任何的反感和不适应。

3)细节刻画

当大的景物关系渲染出来以后,还必须对物体继续加以详细的描绘,添加光线、肌理、花纹的表现力等。在添加细部时,还必须关注其部位、尺寸、强弱程度等。如果细部过多,画面就会非常复杂,重点模糊不清;细部缺乏,画面缺乏美学意义,缺乏观赏性。其次,细部的表现力也会随着表现的情况而变化,高级华丽的画面,细部纹理会刻画得更加丰富,反之会相应降低。细节刻画必须与对应的场景相一致,以免让人产生割裂感。总而言之,适当地刻画才能做到画龙点睛的效果。

[1] 佟利平.戏曲与动画表现方式对比研究[J].戏剧文学,2012(11):105-108.

3. 场景绘制流程

1)确认场景主题与风格

场景设计工作一般会有两种状态：一是从既定的主题出发开始创作绘制，另一种则是自由选择创作的主题内容。也称为命题式和非命题式创作项目。但是无论是哪种类型的绘画创作，都要有一个明确的主题内容，确定事件的时间、地点等时代背景。场景主题选定后，开始确定场景风格，按大类分为写实与非写实类风格。

2)选择景物与氛围

这一步是将概念进行视觉展现的过程，场景设计绘制之前，需要根据确定好的内容选择合适的景物和氛围来表现，这是一幅作品呈现最终效果的关键。景物是画面所要描绘的主要元素，是一些客观存在于画面中的事与物，而氛围是通过光影的变幻、细节的刻画以及色彩的选择来表现。

3)确定视角与构图

对于场景设计来说，除确定画面中选用何种景物搭配体现世界观之外，选择具有冲击力且最能表现内容的视角和构图更是一个决定场景成功的重要环节。可以选择以下构图方法：三分法构图、对称式构图、环形构图、垂直线构图、水平线构图、斜线构图、十字构图以及视觉引导线构图等。

4)场景草图绘制

尽管在叙述场景设计流程时是按步骤进行，然而在实际工作中经常会直接从草图开始，在准备开始绘制草图的同时，大脑中储备的"东西"就会不断地确定主题背景、选择绘制的元素、选择色彩倾向、选择构图视角等，而手上又会同时确定画面的大小，选择数字绘画需要的笔触，以速写的方式开始进行画面的绘制。草图绘制是为了提供视觉化方案来决定构图、视角、元素等。

5)细节刻画，渲染氛围

在画面要表达的内容确定好之后，就开始在草图绘制的基础上对画面中各个物体进行细节的刻画、上色以及虚实调整，最后添加点缀物，并对画面整体氛围进行调整，增加一些特效元素，例如烟、雾、汽等，以提升最终场景呈现的效果。

4. 写实风场景绘制

下面我们通过分析加拿大场景概念设计师 Florent Lebrun 的作品，了解一张宏伟辽阔的写实场景是如何绘制的。

1)绘制草图，把握大关系

在开始绘制之前，一般会在脑海中有一个概念草图。首先确定视觉中心在画面中的位置，然后向四周延伸，布置好前景、中景和背景的内容，用黑白灰来表现出画面大的空间关系，画面中的细节部分暂时不要急于表现。如图 2-2-1 所示，这张草图在构图时使用了黄金分割的方法，因此视觉中心位置的主体物非常突出，整体关系和谐。

2)上固有色

草稿调整确定好以后，开始在画面上铺固有色，天空、山崖和植被的颜色比较接近现实世界的色彩，并且需要设定好光源的方向，如图 2-2-2 所示。因为大气中带有杂质，远处的景物看起来会更加偏冷偏灰，上色时需要特别注意。

图 2-2-1　加拿大场景设计师 Florent Lebrun 作品 1
（图片来源：知乎，https://zhuanlan.zhihu.com/p/122383386）

图 2-2-2　加拿大场景设计师 Florent Lebrun 作品 2
（图片来源：知乎，https://zhuanlan.zhihu.com/p/122383386）

3）绘制细节

这里只有远景和近景，虽然场面完成度已经有了，但是可看性不高，因此在中景的位置增添了两座大山，原本辽阔安宁的画面，就有了一丝丝的压迫感，如图 2-2-3 所示。可以看出，两座大山其实只是拼贴的素材，场景设计中的元素不需要每个都进行细致的手绘，提高效率在场景绘制中是非常重要的。

图 2-2-3　加拿大场景设计师 Florent Lebrun 作品 3
（图片来源：知乎，https://zhuanlan.zhihu.com/p/122383386）

4)细化整体

接着画面的下方部分又增加了路面,人物所在位置的岩石也进行了整体刻画。整个中景部分的素材也进行了处理,增加光影和细节,使画面看起来更完整和谐,如图 2-2-4 所示。

图 2-2-4　加拿大场景设计师 Florent Lebrun 作品 4

(图片来源:知乎,https://zhuanlan.zhihu.com/p/122383386)

将完成稿和草图对比可以发现有很大的差别。事实上,一张场景画面在绘制过程中总是会进行修改,增加、删除某一处都是时常发生的。一些微妙的变化都是缘自画师多年场景绘制的经验,这些经验都是在日常作画中积累下来的。

2.2.3　分镜头的构图绘制

通过以上实例分析,将绘制方法应用到《水映千峰 江湖武汉——武汉地质环境演化与城市变迁》科普宣传片项目的场景绘制中。

1. 场景构思

在进行场景的构想之后,首先用黑白灰色彩绘制大的空间关系,布置好前景、中景以及背景,确认画面整体完整和谐(见图 2-2-5)。

图 2-2-5　场景草图

(图片来源:王琦智自绘)

2. 铺固有色

开始叠加固有色,整体画面色调偏暗,天空、山崖、芦苇的颜色贴近现实世界的颜色(见图 2-2-6)。

图 2-2-6 场景色稿

(图片来源:王琦智自绘)

3. 细节刻画

开始细化各部分,调整场景元素的位置,适当地给画面添加一些小元素,增加画面的可看性(见图 2-2-7)。

图 2-2-7 场景细化

(图片来源:王琦智自绘)

4. 光影塑造

最后添加光影和细节,使原本清冷的画面变得温暖自然,一幅落日余晖下的写实风格的场景完成(见图 2-2-8)。

图 2-2-8 场景完成图

(图片来源:王琦智自绘)

5.扁平风格场景构图以及绘制

扁平风格的场景绘制使用 AI 软件更方便快捷。

(1)打开 AI,新建画板大小 1640 px×1160 px,颜色模式为 RGB(见图 2-2-9)。

图 2-2-9　扁平风插画步骤图 1

(图片来源:王琦智自绘)

(2)使用矩形工具建立一个 1640 px×1160 px 的矩形,放置于画布中心。用渐变工具填充,填充颜色为♯ffffff/♯9cdefc,锁定图层,并命名为"背景"(见图 2-2-10)。

图 2-2-10　扁平风插画步骤图 2

(图片来源:王琦智自绘)

(3)接下来绘制远处的山。分三层,用钢笔工具绘制,最远处山体颜色填充为♯91BFD8。第二层山体同样用钢笔工具绘制,需要和第一层交错,调整到适当位置,颜色填充为♯7B9AAE。绘制第三层树林,方法和前一步相同,颜色填充为♯8DB2C3(见图 2-2-11)。

(4)新建山谷图层。新建矩形 1640 px×523 px,填充颜色♯FACC96(见图 2-2-12)。

(5)新建云朵图层。用钢笔工具绘制云朵,填充为♯dffdfd 和♯bef0f3。用椭圆工具绘制一个 144 px×144 px 的圆形作为太阳,填充颜色为♯fff3c4,置于云层下面,再选择效果—风格化—外发光,制作发光效果(见图 2-2-13)。

图 2-2-11　扁平风插画步骤图 3
（图片来源：王琦智自绘）

图 2-2-12　扁平风插画步骤图 4
（图片来源：王琦智自绘）

图 2-2-13　扁平风插画步骤图 5
（图片来源：王琦智自绘）

（6）接下来进行山体的绘制，根据地形地貌的特点，对山体分布进行划分，大致勾勒出其形状，颜色填充如图 2-2-14 所示，近处的山体颜色更深一些。适当调整距离和大小。

（7）绘制中间山体部分，突出山体轮廓的凹凸不平，使用钢笔工具沿着山体轮廓顺着走势描绘，选择不同明度、纯度的绿色进行区分（见图 2-2-15）。

图 2-2-14　扁平风插画步骤图 6

(图片来源:王琦智自绘)

图 2-2-15　扁平风插画步骤图 7

(图片来源:王琦智自绘)

(8)四周的山体同样进行绘制,复杂的山体可以进行内部绘制,选择需要绘制的山体,选择左边工具栏下方的内部绘制工具,单击后使用铅笔工具绘制出想要的形状(见图 2-2-16)。

图 2-2-16　扁平风插画步骤图 8

(图片来源:王琦智自绘)

(9)给近处的山体加上细节,同样使用内部绘制,用铅笔工具顺着山体走势画出装饰线,描边为 1 pt,颜色为♯E2E49D(见图 2-2-17)。

图 2-2-17　扁平风插画步骤图 9

（图片来源：王琦智自绘）

（10）使用钢笔工具绘制山体的投影，注意光照角度，绘制后选中图层，按住"Ctrl＋["后移动图层，将其放在合适的图层位置中间，颜色为♯F4B87C/♯E0A05B(见图 2-2-18)。

图 2-2-18　扁平风插画步骤图 10

（图片来源：王琦智自绘）

（11）因为在中间的山谷中一般会有河流流动，因此可以绘制一些流动的线条来进行表现，颜色选用浅一点的♯FFD8AE(见图 2-2-19)。

图 2-2-19　扁平风插画步骤图 11

（图片来源：王琦智自绘）

(12)最后导出画面,选择左上角文件—导出—导出为,选择想要保存到的文件夹,特别注意勾选使用画板,点击导出(见图2-2-20和图2-2-21)。

图 2-2-20　扁平风插画步骤图 12

(图片来源:王琦智自绘)

图 2-2-21　扁平风插画最终效果图

(图片来源:王琦智自绘)

2.2.4　分镜头的灯光绘制

灯光的设计是影视作品制作中的重要环节,选择合适的灯光效果和灯具,调整光线的亮度、角度、颜色和形状,创造出适合影片情节的氛围和效果。也可以针对不同的剧情,营造出不同的情感和氛围,对场景表述的情绪加以润色,引导观众的注意力和情绪。

1. 光影侧面塑造了人物特性

以日本动画导演新海诚举例,新海诚十分擅长使用光影从侧面来烘托人物的特性。例如图2-2-22所示,图中所讲述的剧情是:男女主角灵魂互换,女主角使着男主角的身体,搭乘地铁去学校,从地铁站出站后,画面右侧直射过来的强烈光线使人睁不开眼。紧接着镜头转换,下一帧川流不息的东京街头景象映入眼帘。这个场景让从未在大城市居住过的女主角雀跃不已,强调了男女主角生活环境的巨大差异。

图 2-2-22 《你的名字》1（日本 新海诚）

（图片来源：豆瓣，https://movie.douban.com/subject/26683290/）

2. 光影加强故事感和细节度

在具有冲突的情节中，光线布局的变化让故事更具意味。如图 2-2-23、图 2-2-24 所示，图中所讲述的剧情是：男女主角灵魂互换后，女主角借着男主角的身体在餐厅勤工俭学，当主角遭遇到客人恶意刁难，女前辈出面替自己解围。在这段剧情里，前部分主角是这场冲突的中心人物，因此始终处于明亮区域之中；随后女前辈出场替主角解了围，主角则由明亮区转入暗部区域，远离了故事中心，成为这段剧情中的配角人物。

图 2-2-23 《你的名字》2（日本 新海诚）

（图片来源：豆瓣，https://movie.douban.com/subject/26683290/）

在电影的另一个场景里，也出现了相似的表达手法。图 2-2-25 中，漆黑的卧室与书桌前的灯光形成鲜明对比。场景中出现的单一源是导演特意想突出角色（或场景）的某种特质所使用的打光方式。这段剧情讲述的是：因为男主角无法与女主角联系上，男主角想努力找寻女主角的踪迹。通过光影的对比，导演特意将男主角执着、专心的一面展现在观众眼前。

3. 光影能对人产生心理暗示

导演通常会使用各类光线对场景营造出不同的氛围，画面中呈现出不同的色调，进而引发观众不同的情绪变化。例如图 2-2-26 所示，图中所讲述的剧情是：男主角前往已经变为废墟的糸守镇时，天空阴云密布，山雨欲来。导演借用昏沉沉的环境光线，使得整个画面布满了压抑、无助和悲伤的情绪，既暗示了接下来剧情的走向，也给观众的情绪蒙上一层悲伤的基调。

图 2-2-24 《你的名字》3(日本 新海诚)

(图片来源:豆瓣,https://movie.douban.com/subject/26683290/)

图 2-2-25 《你的名字》4(日本 新海诚)

(图片来源:豆瓣,https://movie.douban.com/subject/26683290/)

图 2-2-26 《你的名字》5(日本 新海诚)

(图片来源:豆瓣,https://movie.douban.com/subject/26683290/)

图2-2-27中,当男女主角第一次亲眼看见对方时,暖黄色和深蓝色交相辉映的天空,营造出了希望但悲伤的气氛。喜悦和悲伤交织的心情如同天空的晚霞——美好但短暂,这一幕既暗示了接下来的剧情发展,又丰富了故事的韵味,渲染出了既梦幻又浪漫的故事氛围。

图2-2-27 《你的名字》6(日本 新海诚)

(图片来源:豆瓣,https://movie.douban.com/subject/26683290/)

2.2.5 分镜头的气氛整合

在创作影视作品的过程中,需要针对作品所表达的思想而设定氛围的基调,氛围设定对主题的传达起到了积极的作用,同时也折射出了创作者的思想情感。对氛围的设定可以从以下四个方面进行。

1. 影视场景氛围的营造

场景氛围是指场景所带来的情感和氛围,可以通过构图、灯光、镜头语言等手段来表现。在影片中,影视场景所构筑的气氛在无形中丰富了整部影片的故事背景,为影片塑造了独特的氛围。场景气氛的营造是通过对人的感知认同度与人对事物的普遍情绪反应进行不同节奏的激发与触动来实现的。[①] 所以,场景氛围的营造也会影响在影片中出现的人物及其他事物细节的刻画。

通常黑暗、闭塞的场景氛围会让人感到恐惧和害怕;阴暗天气的场景氛围会让人感到悲伤;开阔、晴空万里的场景氛围会让人感到舒爽;有圆月、星星的场景氛围会让人产生美好的遐想;有尖锐物体出现的场景里人们会感到担心;有圆润物体出现的场景里人们会感到亲近;有毛茸茸的物体出现的场景里人们会感到治愈(见图2-2-28)。

不同的物品元素也能烘托场景的气氛,透过影片中的陈设、动物等元素,可以诱发观众的情绪并对其产生联想。例如,大片云朵、一望无际的草原、零星的野花可以让观众情绪舒缓、乐观,产生美好的联想;月光照映的乡间小路、深夜幽静的森林让观众情绪收紧,产生紧张的联想;废弃残破的空楼、破破烂烂的染血床单、蒙尘已久的手术刀让观众汗毛竖立,产生恐惧的联想(见图2-2-29)。

① 曹文,蔡劲松.动画分镜头设计[M].北京:清华大学出版社,2018:68.

图 2-2-28 《疯狂动物城》(美国 拜伦·霍华德)

(图片来源:豆瓣,https://img1.doubanio.com/view/photo/raw/public/p2323313538.jpg)

图 2-2-29 《噬亡村》(日本 片山慎三、川井隼人)

(图片来源:豆瓣,https://img2.doubanio.com/view/photo/raw/public/p2880283651.jpg)

最后,不同的构图方式也带给观众不同的感受。比如想让环境显得开阔,就使负空间增大;想让画面显得厚重,就增加正空间面积;想让画面变得压抑,就让画面上方堆积更多的元素;想让画面显得更为紧迫,就让元素占据画面更多的面积(见图 2-2-30)。

图 2-2-30 《哪吒之魔童降世》(中国 杨宇)

(图片来源:豆瓣,https://img9.doubanio.com/view/photo/raw/public/p2873629405.jpg)

2. 影视场景色彩基调的营造

色彩基调是影视整体的色调,对于整部影片来说,影视设计师会根据影片故事情节,以及自己的喜好选定陈设物品、环境的色调,通过调整色彩基调来传达整个场景的情绪和表达情节。通常而言,想表达后续的情节急转直下或者坏蛋人物即将登场,色彩基调会偏暗;如果情节变得愉快、幸福或者正面人物即将登场,色彩基调会明亮起来。如果想暗示剧情变得梦幻、柔和,会采用暖色调;而要暗示情节变得悲惨,会采用冷色调。色彩基调可以是持续性的,也可以是瞬时的,瞬间出现的颜色在映入观众眼帘时,也能调动观众的情绪,给观众留下某种印象。

3. 影视场景空间形态的营造

空间是一种特殊的形态,并且空间的形态十分丰富,例如宽广的空间营造的是开阔、稳定的感觉;富有曲线的空间带给人舒适、柔软的感觉。影片导演营造出不同的空间形态,为自己的作品打造出只属于这部作品的氛围感。

以日本动画导演宫崎骏的作品《天空之城》来说,在这部作品中运用了许多空间的状态来实现场景的变化,让整部作品变得开阔恢宏,充满了浪漫、奇幻的色彩。图 2-2-31 中采用了远景构图,让画面宏大、开阔,背景中森林的层次更加丰富。

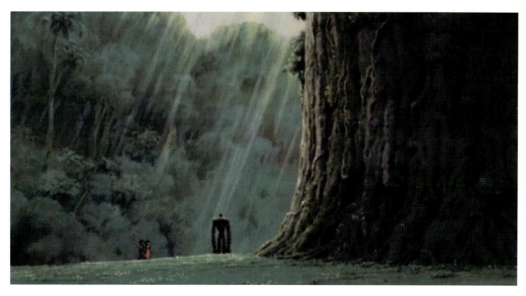

图 2-2-31 《天空之城》(日本 宫崎骏)

(图片来源:豆瓣,https://movie.douban.com/subject/1291583/)

空间形态的变化给予观众不同的情绪和感受,传达故事情节的同时也悄无声息地传递了更多的与故事相关的人物、背景、主题的信息。

4. 影视特效的营造

影视特效(visual special effects)指的是除了真人拍摄影像之外,用各种各样的工具和手段创造出的图像。作为最前沿的影视技术,影视特效对影视的发展起到了举足轻重的作用,现在已经被广泛地运用在各类影视作品中。如近年制作精良的科幻大片《阿凡达 2》《新·奥特曼》《流浪地球》等都使用了影视特效技术(见图 2-2-32)。这些科幻特效片满足了观众的幻想,激发了创作者的想象,不断挑战人们的视觉感官,将人类天马行空的想象逐一实现。

图 2-2-32 《流浪地球》(中国 郭帆)

(图片来源:豆瓣,https://img1.doubanio.com/view/photo/raw/public/p2547477368.jpg)

影视特效把创作者脑中抽象的概念具象化,用影视特效来表现用现实拍摄难以实现的恢宏场景。这是一种将技术转化为艺术、将抽象思维转化为画面图像、将虚幻想象转化成现实场景的过程。[①] 在对影视动画场景进行特效处理的过程中,通常会使用一些具有抽象意义的背景符号,以此增强角色在影片中的情感表达,并且对故事情节进行渲染。在影片中,影视特效会营造出不同的场景地貌、天气环境和人物技能,这些特效的出现极大程度上弥补了传统影视效果方面的不足,使得影片带来的视觉震撼更为逼真、贴切,炫光、柔光、高亮的及时补充,能够对整个画面效果进行有效的补充,能够推动画面效果的整体形成。

① 何麒,唐云龙.电影艺术中的影视特效技术研究[J].大众标准化,2020(4):163,165.

第三章 生态科普影视中的三维设计

第一节　三维建模理论基础

3.1.1　三维建模基本概念

说起三维建模,其历史起源可追溯至二十世纪六十年代。三维建模指的是借助计算机三维制作软件来创建三维立体形状的过程。通过搭建一个三维的虚拟空间,构造出一个可以体现三维数据的立体模型,因此这些被三维软件操作者创建出来的对象统称为三维模型。这些三维模型可以被运用于各行各业,包括但不限于影视及后期制作、游戏、视觉平面、建筑施工、产品开发、科技和医疗等行业。随着计算机技术的发展,目前多行业均在利用这些三维模型进行可视化、仿真和渲染等,进行多样的图形化设计(见图3-1-1)。

图 3-1-1　模型整合及场景

(图片来源:https://www.zcool.com.cn/work/ZMTk5MjAwNTY=.html)

在数字时代,伴随着当前信息技术的飞速进步,计算机技术、网络技术等迅速发展,改变了当代人的生活,也给很多行业带来了天翻地覆的变化,甚至还出现了不少新兴的行业。例如游戏、动漫、影视等行业都从二维时代进入了三维时代,创作效率迅速提高。建筑师、艺术行业从业者和开发人员等经常在中配置和高配置计算机上使用3D建模软件进行创作,在以计算机为载体营造的虚拟3D空间中使用3D数据构建虚拟的3D模型,为未来将要落地的项目提供演示。

以生态科普影视《水映千峰 江湖武汉——武汉地质环境演化与城市变迁》为例,本片的制作团队来自中国地质大学(武汉)艺术与传媒学院,由中国地质大学(武汉)艺术与传媒学院科普文创中心负责人黄爱武联合艺媒学院多位教师与学生共同完成。

团队将三维建模技术与三维动画技术进行了有机结合,通过史前古城、商代古城、两城对峙、汉口形成、武汉建城、武汉城市发展未来愿景六个部分进行了讲述。影片中呈现的环境设计、景观设计、人物形象设计、物体设计等方面都遵循参数化建模的规范,利用合适的三维建模软件进

行高精度的建模,用纹理贴图补充模型,进行高精度渲染。三维建模与影视动画技术的结合,一方面可以更好地表达作品的主题,同时增强生态科普宣传片的科普效果;另一方面,可以提升观众的体验感和影片的观赏性,给观众带来良好的视觉审美体验和精神享受(见图3-1-2)。

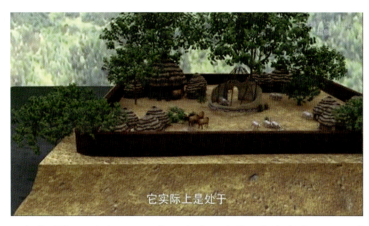

图 3-1-2 《水映千峰 江湖武汉——武汉地质环境演化与城市变迁》项目成果图片 1
(图片来源:《水映千峰 江湖武汉——武汉地质环境演化与城市变迁》科普宣传片
项目编号:2019290023
项目负责人:李长安、周宏、黄爱武、狄丞)

在生态科普影视《水映千峰 江湖武汉——武汉地质环境演化与城市变迁》中,广泛运用到三维建模理念与动画专业实践操作。历史地质环境演化与城市变迁的重现一直是学科领域的难点,本团队运用三维建模以及三维动画等数字技术重现地质环境演化与城市变迁。这是一个巨大的挑战,需要从地形地貌的形态结构、历史建筑复原、历史人物设计、地质环境演化与城市变迁的学科专业知识及其原理进行全方位的模拟和复原,才能够将科学家的研究成果生动、直观、具象地进行展示。

生态科普影视《水映千峰 江湖武汉——武汉地质环境演化与城市变迁》制作团队聚集了许多来自中国地质大学(武汉)艺术与传媒学院的高水平建模人才以及动画人才,广泛运用三维建模软件进行武汉历史地形、地貌、古建筑、古人物、街景道具等方面的模型制作和场景搭建及其相应材质的调整应用。制作团队在地质学专家的指导下,通过紧密良好的合作,重现了武汉地质环境演化与城市变迁的过程。

团队在进行三维建模的过程中使用较多的是 Autodesk 3ds Max,其具有较强的建模能力、渲染能力、动画能力,但是其缺陷在于对计算机配置要求较高,且交互能力略显不足,在建模过程中,同时使用 OpenGL 交互控制技术,正好弥补了这个缺点,它们之间有互补的作用。

我们希望将来能成为一个数字与信息时代。由于计算机计算能力与数字技术的飞速发展,人类已经具备了在前所未有的复杂环境中解决各类复杂问题的能力。数字媒体技术的应用已经潜移默化地渗入人们的生活中,也渗入工业领域的各个节点,不断提高技术应用水平。

3.1.2 三维建模基本原理及方法

简单来说,三维建模是指利用计算机技术和三维制作软件,以三维空间的方法表现创作者所发现的或者想传达的事物。目前三维建模技术主要运用在工业产品设计、影视动画、建筑设计、制造行业、电子游戏等领域。三维建模能够使你的作品看上去更逼真,并且细节也更丰富。

目前针对虚拟环境建模,大致有三种建模的方法:针对几何的建模与渲染方法(GBMR)、针对图像的建模与渲染方法(IBMR)、针对几何与图像的混合建模与渲染方法。

用最简单的方式理解生态影视科普短片中的三维建模,就是"点动成线,线动成面,面动成体"这样一个数学立体几何口头禅,我们在以往的学习过程中所学过的立体几何观念,与我们三维建模的基本原理非常契合,在三维建模的总体操作思路中离不开打点、布线、铺面、成体,这其实也就是三维建模的基本思路。

一般来说,不同的行业对模型的需求不同,因此根据不同行业的具体情况,三维建模方法众多,可以按照不同行业的实际需要来选择。大致有以下几种方法:多边形建模(polygon modeling)、参数化建模(parametric modeling)、逆向建模(reverse modeling)、曲面建模(NURBS modeling)等。不同的建模方法有不同的特点和作用,适用的行业也各不相同。创作者需要根据不同行业的需求、不同的创作需求、不同的受众群体等进行综合评估,辩证地运用不同的建模方式。

以 Autodesk 3ds Max 为例,我们在获取相关数据后,可以使用 Autodesk 3ds Max 在我们的个人电脑中快速创建专业级的质量水平、犹如照片一样真实的三维模型的静态图像和电影一样质量的动画。我们先说几个常见操作(这些操作方式方法在其他的三维建模软件中同样存在并且遵循同样的逻辑关系,即使存在细微差别,也可能只是图标或打开方式方面的差异),例如:

旋转建模。旋转建模方法非常实用且容易上手,通常用于中心对称的物体的造型(例如花瓶、碗等常规中心对称物体)。这个操作方法比较简单,只需要用户在三维建模软件的编辑面板中,找到相关界面并使用点、线画出二维的对称截面,在修改器栏目加入车削修改器命令就可以得到相应的三维实体。

放样。建模实践中常用的另一种方法是放样,这是创建 3D 物体的重要方法之一。这种方法可以让剖面图沿着路径产生模型。路径起到引导剖面图方向的作用,最终保留所有的部分,所有的部分连接起来形成实体模型。还有另外一种理解方式:在一条路径上排列出一个个二维图形,然后连接起来形成三维立体模型。二维建模可理解为三维物体横截面的建模,如把圆沿直线展示出来,最后把这些圆交叠在一起构成一个圆柱体,叫作实体模型,线就是路径,构成三维模型的横截面为一个个二维图形。建模方法比较常见的还有一种,也就是称为布尔(Boolean)的建模方法,这种建模方法通常是将两个物体模型进行布尔合成,由两个单独的物体形成一个新形状的物体。布尔运算的方法有并集、差集、相交和合并共四种,相当于数学概念中的并集、差集、交集、补集的运算,即模型与模型之间相加的、相减的、共有的、整体合并的那一部分。

还有一种建模方式叫作 polygon 建模,中文翻译为多边形建模,是另一种比较流行的建模方法。多边形建模通过使用多边形的网格排列来表示相似对象的表面,在建模时只需要调整和增补模块表面多边形的点线面即可得到所需模型。这类建模方式的构建思路主要是做"减法",可以理解为类似于木雕、石雕的制作流程,在原料基础上增加装饰,去掉多余废料,不断完善,从原料中"取出"成品。

除上述主流建模方式以外,还有很多其他应用相对不那么广泛的建模方法,可以根据行业所需来学习。但众多的建模方法总体上可以归为两种建模思路:做"减法"和做"加法"。这和传统工艺中的雕塑工艺的流程是非常相通的。像木雕、石雕、冰雕这类就是典型的做"减法"的工艺制作,而泥雕、面塑这类就是不断做"加法"的工艺制作。当然这些建模方式也不是完全孤立的,在操作流程上有一定相似之处,学会其中一种建模方式后再学习其他建模方法也不会觉得完全陌生,也

在一定程度上降低了学习成本。不同的建模方法可以灵活交叉运用,满足行业所需。

以生态科普影视《水映千峰 江湖武汉——武汉地质环境演化与城市变迁》的制作过程为例,在本片的制作过程中,团队主要在三维建模软件 Autodesk 3ds Max 中运用多边形建模和曲面建模的技术来重现了武汉的古建筑、古街景、古人物等主要元素,这些模型直观生动,满足了生态影片的制作需要。

生态科普影视《水映千峰 江湖武汉——武汉地质环境演化与城市变迁》的制作团队在正式建模之前,有一个重要环节就是正确寻找并使用参考。不管在任何时候模拟某个角色、景观、地貌、道具或建筑物等,自主创建专门的参考文件夹,广泛地收集参考图像或者是照片、视频、参考文献等,这种方法可以帮助制作团队更好地了解想要创作的内容,这是相对正确的方法。

在制作团队找到正确的参考后需要花一部分时间进行构思,这一步类似素描绘画过程中的"打型",做好前期铺垫,在脑海里有一个框架之后思考实现目标模型最有效的方法。团队成员根据要求进行构思,以便可以找到高效率、高容错率、低失误率的方式方法开始进行三维模型的创建。

随后,生态科普影视制作团队成员在明确思路并进行良好分工后各司其职,开始准备进行模型布线工作。在布线过程中尽量遵循"四边形法则"。简单地说,布线这一步关系到所有模型最终的呈现效果,而任何模型的构建,四边形面的布线总是最自然、最漂亮、最适合的。四边形允许自由修改目标对象几何体的形状,能够使用"涡轮平滑""网格平滑"命令,在布线过程中如果每个面都是四边形的话,在遵循"四边形法则"的前提下,每一个环节由二维图形转化为三维模型时也能最大程度避免出错,建模过程中模型的呈现效果会更加理想化,避免出现"破面""乱线"等问题(见图 3-1-3)。

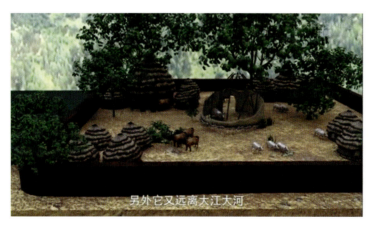

图 3-1-3 《水映千峰 江湖武汉——武汉地质环境演化与城市变迁》项目成果图片 2

(图片来源:《水映千峰 江湖武汉——武汉地质环境演化与城市变迁》科普宣传片

项目编号:2019290023

项目负责人:李长安、周宏、黄爱武、狄丞)

以我们在之前的文章中最常提到的 3ds Max 软件为例,3D Studio Max,通常简称为 3ds Max,是基于个人计算机系统的 3D 建模、渲染和制作软件。该软件拥有一整套用于多边形建模的工具。如图 3-1-4 所示,"多边形建模"面板包含用于切换子对象级别、导航修改器堆栈、将对象转换为可编辑多边形以及编辑多边形等的工具。

图 3-1-4　工具功能示意图 1
（图片来源：软件截图）

使用者可对形状或者对象表面边缘处的顶点、边以及曲面进行控制。通过将顶点与顶点相连构成边，边与多边形曲面相连构成所需要的多边形，利用不同操作命令对顶点、边及多边形曲面进行控制，实现与达成我们要表达的建模效果。

多边形建模方法操作简单，适合创建结构比较简单、曲面规则的模型，并且比较容易理解，对于初学者来说非常简单，让操作者在建模过程中有更多的自由想象和修改空间。

在三维建模软件 Autodesk 3ds Max 中常用的多边形建模方法中有两个主要使用的命令，那就是可编辑网格和可编辑多边形。在软件实际操作过程中，几乎任何几何体都可以塌陷成可自由编辑的多边形网格，以此得到原始的多边形曲面，进行多边形建模。通过不同的命令方法，控制顶点、边、多边形曲面以及整个模型，并执行移动、旋转、缩放等不同操作，以实现不同的建模渲染效果（见图 3-1-5 和图 3-1-6）。

编辑网格建模方法的优点是具有比较好的兼容性，并且在建模过程中占用系统资源少，运行速度快，可以解决面数较少的复杂模型。它可以将多边形块分割成多种不规则的三角形面，然后使用编辑网格修改器进行编辑或直接将目标对象折叠成整个可编辑网格。所使用的技术主要是通过在体表面进行推拉来构建基础的模型，然后使用平滑网格修改器功能来提高模型表面光滑度和模型精度。

Edit Polygon 是以网格编辑为核心的多边形编辑技术，类似于编辑网格的作用。它可以将一个多边形块分为三个部分：点、线和面。从原理上讲，它非常类似于编辑网格，只是改变模式，面板参数大致相同。但多边形编辑更适合模型构建，Autodesk 3ds Max 会在每次更新升级中优化多边形编辑功能，并不断完善其使用性能。

图 3-1-5　工具功能示意图 2　　图 3-1-6　工具功能示意图 3
　（图片来源：软件截图）　　　　（图片来源：软件截图）

曲面建模基本上是面片的组合。创作者使用面片需要遵循一定的建模规则将面片组合成实体。与几何体（参数）建模相比，它具有更自由的形状，通常用于曲面视图模型（见图 3-1-7）。

图 3-1-7　工具功能示意图 4
（图片来源：软件截图）

曲面建模主要有两方面优点:一方面,建模时需要占用的内存相对较少;另一方面,建模过程中计算机运算速度较快,对用户的电脑配置要求总体不是很高,适用面广,因此深受使用者的欢迎(见图3-1-8)。

图 3-1-8　工具功能示意图 5
(图片来源:软件截图)

对于利用子对象进行选择的问题,当我们选择了子对象之后,就能够通过编辑子对象完成建模工作。例如:应用对象类型及选择层级所提供的任意选择;移动、缩放和旋转;对象空间修改器(如"弯曲""锥化"和"扭曲"等操作),被用于进行有用的建模操作;应用对象空间修改器进行某些有益的表面操作;在选项中绑定空间扭曲,物体剩余部分不会受到扭曲等。

三维动画技术以三维模型设计、材质纹理展示和 OpenGL 语言成熟应用为背景。三维动画环境下,要实现虚拟交互、全方位漫游、流畅实时动画播放以及屏幕显示等功能,这些功能对曲面建模的研究具有十分重要的非同寻常的意义。使用 3ds Max,我们可以创建适合各种应用的 3D 计算机动画,可以为计算机游戏的角色和车辆制作动画,并制作特殊的 3D 计算机动画、电影和广播效果。在 3ds Max 中制作动画相较于传统动画制作流程来说非常简单。首先需要激活"自动关键点"按钮,然后可以移动时间滑块,修改对象,随着时间节点的变化改变其位置、旋转或缩放(见图 3-1-9)。

图 3-1-9　工具功能示意图 6
(图片来源:软件截图)

我们可以在整个软件界面场景中自由使用动画功能。自动打开关键帧记录,可以对目标对象的位置、旋转和缩放进行命令处理,对几乎任何影响对象形状和外观的参数设置进行调整,目标对象设置完毕后再来调整摄像机的位置及对焦点,调节观察视角,调整模型透明度和环境灯光,最后渲染动画。

总的来说,三维建模的方式有很多,我们在实际的建模过程中,必然会遇到很多问题,这可能会涉及几种建模方法的结合,用不同的方法、不同的思路来处理不同的建模问题。软件一定要面向应用,在建模过程中,我们需要不断地发散思维、加强实践,要通过不断的观察、思考和实践,来提高个人的建模实际操作水平和设计能力。

3.1.3　三维建模常用软件及其特点

在生态科普影视《水映千峰　江湖武汉——武汉地质环境演化与城市变迁》的制作过程中,团队主要在三维建模软件 Autodesk 3ds Max 中运用多边形建模和曲面建模的技术来重现了武汉的古建筑、古街景、古人物等主要元素,这些模型直观生动,进一步的渲染和动画制作满足了生态影片的需要(见图 3-1-10)。

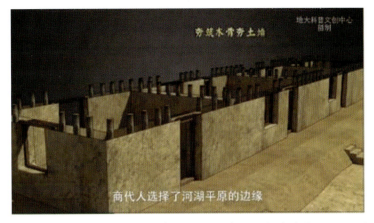

图 3-1-10 《水映千峰 江湖武汉——武汉地质环境演化与城市变迁》项目成果图片 3
（图片来源：《水映千峰 江湖武汉——武汉地质环境演化与城市变迁》科普宣传片
项目编号：2019290023
项目负责人：李长安、周宏、黄爱武、狄丞）

三维设计领域流行且使用率较高的建模软件非常多，当前三维设计领域常用的几款软件分别是 Autodesk CAD、Autodesk 3ds Max、Autodesk Maya、Rhino、Cinema 4D、Blender、ZBrush等，我们会在接下来的篇幅中简单介绍这几款当前相对受欢迎的主流三维建模软件。

1. AutoCAD

AutoCAD(Autodesk Computer Aided Design，见图 3-1-11)是一款强大的计算机辅助设计软件，由 Autodesk(欧特克)公司于 1982 年首次开发。它能提供更多设计功能，如二维绘图、详细绘制、设计文档以及基本三维设计。凭借其不俗的软件性能和较低的使用门槛，AutoCAD 已成为世界范围内使用普及面比较广的一种优良绘图工具，在建筑、机械、电子、设计等各个领域都得到了广泛的使用。这款二维与三维 CAD 软件是几百万用户所信任的软件，它可以随时随地地进行设计的绘制、规划与自动执行。主要优点：有完善的图形绘制功能和较强的图形编辑功能；利用实体、曲面以及网格对象进行设计并标记二维几何图形与三维模型；可通过各种途径二次开发，也可由用户自定义；支持各种硬件设备和各种操作平台；可达到自动完成任务的目的，如比较图形、对物体进行计数、增加块和建立明细表的运算任务；可实现各种图形格式便捷性转换且数据交换能力强；创建定制的工作空间并通过额外的应用及 API 实现工作效率的最大化。

图 3-1-11 AutoCAD 图标
（图片来源：https://baike.baidu.com/item/AutoCAD/478101?fr=ge_ala）

AutoCAD 作为功能强大的计算机辅助设计软件已在土木建筑、装饰装潢、城市规划、园林设计、电子电路、机械设计、服装鞋帽、航空航天等领域得到了广泛的应用,在多个领域都显著提升了工作效率与信息化水平。为了满足不同行业各自的特殊需求,Autodesk 公司开发了适用于不同行业的专门版本和插件,例如 AutoCAD Mechanical(主要面向制造业)、AutoCAD Electrical(主要面向电气控制设计领域)和 Autodesk Civil 3D(主要面向土木工程设计领域)等。

2. 3ds Max

对于 Autodesk 3ds Max(见图 3-1-12),我们在之前的文章中已经多次提及并做了一些比较详细的介绍,它是在 Windows NT 操作系统下开发的三维建模、动画制作及渲染软件。其前身为建立在 DOS 操作系统上的 3D Studio 系列软件。Windows NT 问世前,初期工业级 CG 制作困难、操作繁杂,为 SGI 图形工作站垄断,推广范围不大。至 3D Studio Max 与 Windows NT 的结合出现,使得 CG 制作门槛降低,并首次尝试将其应用于较简单的计算机游戏中的动画制作。这种结合给更多的人带来了一个打造优质三维风格内容的契机。在以后的发展过程中,更进一步开始介入影视片特效制作,并且被广泛运用,例如"复仇者联盟"系列电影、《流浪地球》等知名科幻电影影视的制作过程中,都有 Autodesk 3ds Max 大量应用的身影,创作者运用 Autodesk 3ds Max 让人类的想象力具象化,这些瑰丽壮观的特效场景也让观众叹为观止。除此以外,Autodesk 3ds Max 无论是用来制作室内外建筑的设计装饰效果图,抑或是用于当下虚拟现实、三维动画、游戏美术等领域,其功能强大、灵活性强,是帮我们发挥创造力的绝佳之选。在目前信息化时代下,三维立体图像设计技术逐渐走进我们的生活当中,并且成为日常生活当中无法被取代的一个重要组成部分。不管是游戏制作公司、广告商,还是房地产项目开发商等各行业,纷纷转而采用 3D 技术,以更好地制作自己的作品。相比其他建模设计软件,Autodesk 3ds Max 是制作建筑效果图和动画的主流专业设计工具(当然用于其他行业的建模需求同样可以得到基本满足)。

图 3-1-12　Autodesk 3ds Max 图标

(图片来源:https://baike.baidu.com/item/3ds%20max/272324? fr=ge_ala)

3. Maya

Autodesk Maya(玛雅,见图 3-1-13)和 Autodesk 3ds Max 一样都是美国 Autodesk 公司生产的全球顶尖三维软件,主要用于专业影视广告、游戏 CG 艺术创作、角色动画以及电影特技。Autodesk Maya 可以使用强大的动画工具为三维模型注入生命力,使用适用于 Maya 的 Bifrost 创建详细的模拟。不管是针对真实的数字双精度动画,或者是针对可爱卡通角色的设定动画,

Autodesk Maya 均提供动画工具的搭配,能够使三维资源变得真实。Autodesk Maya 主要应用于营造规模庞大的环境、错综复杂的角色形象、壮美酷炫的特效等方面。Autodesk Maya 作为一个三维建模、动画及渲染软件,以其完善的功能、灵活的工作方式以及超高的制作效率著称。其渲染以其真实感极强在电影级别高端制作中得到广泛应用。但其售价相对较高,因此 Autodesk Maya 成为许多三维制作者梦寐以求的优秀制作工具。掌握好这个三维软件就能大大提高三维动画、影片等制作的效率与质量,快速地创建模型以及比例合适的角色动画,渲染高质量影片一般的逼真效果。它为三维制作者提供了一个强大的工具,帮助他们创造出令人惊叹的视觉效果。同时掌握多款三维软件有助于向世界顶级动画师迈进。Autodesk Maya 与 Autodesk 3ds Max 当前已经逐渐倾向于融合共生的状态,这两款软件都隶属于美国 Autodesk 公司,且每年都在不断更新、升级、迭代,Autodesk Maya 与 Autodesk 3ds Max 的界面布局、UI 设计、信息架构设计逐渐一致化。

图 3-1-13　Autodesk Maya 图标

(图片来源:https://baike.baidu.com/item/Autodesk%20Maya/4186232? fr=ge_ala)

4. Rhino

Rhino(见图 3-1-14),中文名称翻译为犀牛,与前面几款软件相比,同样也是一款超强的三维建模工具,是美国 Robert McNeel & Assoc 开发的在个人电脑端使用的强大的专业三维造型软件,1998 年由该公司推出,是一款以 NURBS 为主的优秀三维建模软件。目前 Rhino 7 是这款软件最新的版本。

Rhino 是一种三维建模软件,应用在产品前端设计领域。它可以把设计师最初的创意用真实的三维模型表现出来,也可以添加产品彩色效果图给顾客推荐。Rhino 提供了一个强大的工具,帮助设计师将他们脑内的创新想法转化为现实,为客户提供清晰、直观的产品展示,这部分正是很多对此有所要求的厂家所采用的 Rhino 方法;另一类是用 Rhino 直接创建实体软件较不便甚至不能创建的自由造型的(free-form)产品模型,例如鞋类、眼镜、珠宝饰品等小模型。更有一些厂家在 Rhino 上完成了产品外观模型之后,通过转文件格式把模型转到实体软件来完成实体的组织部分,接下来进行后端处理和生产操作,像 3C 家电、计算机周边和其他内部具有复杂电路机构部分的产品,多数都以此进行操作。

Rhino 在 3D 美术、三维游戏制作、三维动画制作、工业制造、科学研究和机械设计中都有着广泛应用。它还可以很容易地集成 Autodesk 3ds Max 和 SOFTIMAGE 模型功能部分,对于加工精细、弹性和复杂的 3D NURBS 模型具有优秀的功效。Rhino 可以输出各种不同的格式,比

图 3-1-14　Rhino 图标

（图片来源：https://baike.baidu.com/item/Rhino/4065831？fr=ge_ala）

如 OBJ、DXF、IGES、STL 和 3DM 等，而且几乎没有门槛，可以应用到所有其他 3D 建模软件中。它能够有效地提高整个 3D 工作团队的模型生产力，为用户带来更高效便捷的工作流程。

5. Cinema 4D

Cinema 4D（见图 3-1-15）简称 C4D，由德国 Maxon Computer 开发，是德国 Maxon 公司引以为傲的产品，产品定位为综合型高级三维软件，内含建模、动画、渲染、人物、粒子及新增加之插画模块与功能。该软件在界面设计上也很人性化，使许多烦琐的操作得以简化，且有着极高的图形计算速度和渲染速度。Cinema 4D 也是近几年来在国内广受欢迎的一款三维设计软件，其本身就是 3D 的表现软件，其凭借强大的建模和渲染功能在业内被广泛地使用，适用范围包括影视后期、栏目包装、视觉传达设计、3D 动画、3D 插画及产品架构等行业。

图 3-1-15　Cinema 4D 图标

（图片来源：https://baike.baidu.com/item/CINEMA%204D/900982？fr=ge_ala）

Cinema 4D 作为三维建模、动画及渲染软件，其前身为 1989 年出版的 FastRay 软件。起初，FastRay 仅刊登于 Amiga，Amiga 为早期个人电脑系统，当时并无图形界面。两年之后，1991 年，FastRay 更新为 1.0 版，但该软件在当时还未触及三维领域。1993 年，FastRay 更名为 Cinema 4D 1.0，并仍然在 Amiga 上发布。这标志着 Cinema 4D 进入了三维领域，开始为用户提供强大的三维建模、动画和渲染功能。Cinema 4D 以运算速度快、渲染插件功能强大而著称，其中许多模块的功能在同类型软件中代表着科技进步的结晶，并在以它作为载体刻画的各种影片中得到了突出表现。Cinema 4D 这款软件比 Maya 和 3ds Max 这类三维设计软件操作简便

程度要高得多,省去许多烦琐的环节,并能迅速做出所需效果,这是每一位学习爱好者都能拥有的最大优势,是所有初学爱好者都能看得到的。Cinema 4D 渲染器功能强大,不但渲染速度颇高,渲染效果也十分理想,特别适合工业渲染,能在最短的时间里打造出真正有质感的产品。Cinema 4D 本身就具有丰富且功能强大的预设库,创作者能很方便地在其预设库中寻找到自己所需的模型、贴图、材料、照明和环境等信息、动力学等预设,这一切给我们的工作带来极大的方便,极大地提高了工作效率。与其他常规建模软件不同的是,Cinema 4D 的 BodyPaint 3D 功能是综合型建模插件中少有的一项突破,三维纹理绘画利用模块可以让用户在三维模型中直接作画。该模块提供各种笔触、支持压感及图层功能。用户可以利用这些功能,在三维模型上创作出精美的纹理效果,为模型增添更多的细节和真实感。三维纹理绘画为三维建模带来了更多的可能性,为用户提供了更多的创作空间。

除此之外,Cinema 4D 若与 After Effects 相结合运用,则可发挥出更为强劲的优势。这两种软件相结合,广泛运用于商业广告、MG 动画、片头制作、电视栏目包装、室内设计、电商和工业设计等方面,占据着国内影视设计市场的半壁江山。

6. Blender

Blender(见图 3-1-16)是一款开源的跨平台三维动画制作软件,由荷兰艺术总监和自学成才的软件开发人员 Ton Roosendaal 创建。它为动画短片的创作提供从建模、动画、材料、渲染到音频处理和视频剪辑的系列解决方案。其学习成本相比其他同类软件低,跨平台(Windows、Linux、Mac、Web 等),几乎是有电脑就能用,并且所需内存小而功能全,运行速度极快。开源的性质让用户摆脱版权风险,可以随时获取最新的版本,尝试最新的功能。

图 3-1-16　Blender 图标

(图片来源:https://www.renderbus.com/news/post-id-4133/)

Blender 作为一个拥有完整整合的创作套件,为 3D 创作提供综合工具。它由建模、UV 映射、贴图、绑定、蒙皮、动画、粒子、其他系统物理学模拟、脚本控制、渲染、运动跟踪、合成、后期处理、游戏制作等组成,具有各种用户界面,便于在不同工作环境中使用,还内置绿屏抠像、相机反向跟踪、遮罩处理和后期节点合成等先进影视解决方案。支持跨平台、以 OpenGL 为核心的图形界面,任何平台下图形界面相同,可由 Python 脚本定制。Blender 为用户提供了一个强大的三维创作工具,帮助他们快速完成各种三维创作任务。Blender 作为 GNU GPL 授权的开源项目,其代码全部采用 C、C++、Python 等语言编写,并且支持跨平台工作,能够很好地运行于 Linux、Windows、Macintosh 等多种计算机系统中。Blender 非常适合从统一管道与响应式开发过程中受益的个体与小型工作室,优质的 3D 架构给创作流程带来快捷与高效率。

综上所述,Blender 为用户提供了一个强大的创作工具,帮助他们快速完成各种三维创作任务,创造出精美的三维作品。

7. ZBrush

ZBrush(见图 3-1-17)是一个数字雕刻和绘画软件,由 Pixologic 公司出品(Pixologic 于 2021 年底被 Maxon 收购),它具有直观的界面特性,功能强大,被广泛地应用在游戏、影视、玩具、珠宝等许多需要进行 3D 建模的领域,目前更新至 ZBrush 2023.2 版本。

图 3-1-17　ZBrush 图标

(图片来源:https://baike.baidu.com/item/ZBrush/2990567? fr=ge_ala)

ZBrush 凭借其方便、功能强大、工作流程直观等特点,完全颠覆三维行业整体操作流程。ZBrush 与其他 3D 软件不同,是仿照传统工匠雕刻技术制作而成,通俗地说就是捏泥巴,模型做得怎么样完全取决于我们个人的雕刻能力与工艺。在如此简单的操作界面下,ZBrush 为当代数字艺术家提供了当前国际上最为先进的创作工具。当 ZBrush 用切实可行的想法研发出来的功能组合刺激艺术家创作力的时候,用户就有这样的感觉:运行起来感觉很流畅。

ZBrush 最为引人注目之处在于它精致的"笔刷"功能,搭配数位板的运用,建模能变得如同捏橡皮泥一样丝滑而又简单,用户可以在实时环境中得到即时反馈,通过定制画笔实现虚拟"黏土"、纹理化处理以及精细绘制等功能,从而建立起数字雕塑最佳行业标准。ZBrush 是一种与其他建模软件不同的三维雕刻软件,可以使常规三维建模软件在三维动画创作过程中最为复杂且费时费力的角色建模与贴图工作变得简单而富有趣味性。设计师可根据使用习惯,自由支配手写板或者鼠标操作 ZBrush 立体笔刷工具,轻松刻画出脑海中的影像。拓扑结构、网格分布这些烦琐的问题交由 ZBrush 后台自动处理。利用其精致的笔刷,可以精细地塑造诸如皱纹、发丝、雀斑等人体表面的细节,也可以将一些细微细节凹凸模型与材料结合起来。ZBrush 通过其强大的功能,使设计师能够更快、更高效地完成三维角色建模和贴图工作。

ZBrush 也许堪称全球首个自由创作三维设计工具,令艺术创作者觉得不受约束。它的问世一改普通三维建模设计工具传统的工作方式,便于艺术家们制作 3D 模型和深入雕刻。ZBrush 推崇设计师们的创作灵感与传统工作习惯,向以往普通三维建模软件那种靠鼠标与参数拙劣打造的高门槛模式告别。ZBrush 不仅能毫无负担地塑造多种数字生物外形,继而提炼肌理,而且还能把这些复杂细节推导出来,做成法线贴图和展 UV 低分辨率模型。这些推导出的法线贴图以及低分辨率模型可以应用于几乎所有的三维建模软件,例如 Autodesk Maya、Autodesk 3ds Max、SOFTIMAGE|XSI、Lightwave 等均能很容易辨识与运用,目前已是专业动画制作领域主要建模材质的辅助性创作利器。

ZBrush 通过其强大的功能,为创意行业从业者提供了一个自由、灵活的创作环境。它能够帮助艺术家更简单、更高效地完成三维设计工作,使他们的创作想法进一步具象化。

根据目前的情况来看,Autodesk 3ds Max、Rhino 这两款软件都适合工业及产品设计的辅

助设计应用；AutoCAD、3ds Max等软件被建筑装饰设计、环境设计领域所运用，一度被称为建筑和施工行业的顶级三维建模软件；Autodesk Maya、3ds Max、ZBrush等软件被广泛运用于游戏场景、角色、影视特效等新兴领域。不管是作为艺术家还是行业从事者，对不同软件的选择使用，主要是根据使用者所处的具体行业来决定。

第二节　三维设计的方法与风格应用

生态科普影视设计的三维设计方法与风格应用是在科学传播和环保意识提升中起到重要作用的关键因素。通过先进的三维设计技术，特效团队能够展现自然界的生态系统和生物多样性，以及人类活动对环境的影响。

3.2.1　生态科普影视三维建模技术和建模思路

1. 三维建模技术

3D是three-dimensional的缩写，是一种用来在平面上展示三维对象的技术。这种技术利用计算机模拟人类眼睛的视觉特征，使3D图像具有较强的真实感。人的眼睛具有近大远小的特点，这也是形成三维视觉效果的依据。但是，电脑屏幕是平面的二维结构，我们可以看到真正的立体影像，是由电脑屏幕颜色和灰度的不同造成的。这一点被广泛地用于在网页上绘制按钮和三维线以及其他应用程序当中。例如，在绘制3D文本时，可以在初始位置使用高明度的色彩，在右下方、左上方等位置使用低明度的色彩，从而获得3D文本的视觉效果，如图3-2-1所示。

图3-2-1　3D文本效果

（图片来源：https://xiuxiupro-material-center.meitudata.com/poster/dcfdf22aafb7817f037dcb6489a5fac3.png）

三维模型大致可以分为 NURBS 和多边形模型两大类。NURBS 适用于对精度、灵活性和复杂性要求较高的模型,适用于定量分析。而多边形的网格化模型,则是依靠"拉面"的形式,非常适用于各种效果图和复杂的场景。

三维模型由三维数据构成。三维建模(3D modeling)可以分为以下几种类型:多边形建模、参数化建模、逆向建模、曲面建模等(见图3-2-2)。上述建模方式各有所长,每种类型都对应着不同的行业需求。

图 3-2-2 多边形建模、参数化建模、逆向建模、曲面建模
(图片来源:知乎,https://www.zhihu.com/question/266854196)

1) 多边形建模

多边形建模(见图3-2-3)是当前较为流行的三维模型构建技术。多边形建模,顾名思义,通常由点、边、面、元素等组成。多边形模型是由两个点组成一条边,由三条相交的边组成一个平面,由两个相交的平面组成一个多边形,再由多个多边形一起组成的。多边形建模在影视和游戏中使用较多。

图 3-2-3 多边形建模
(图片来源:后期菌,https://www.houqijun.vip/Chajian_view_id_13907_cid_230.html)

2) 曲面建模

曲面建模(见图3-2-4)是一种专用于曲面对象建模的方法。曲面模型通常都是由曲线、曲面构成的,所以要在曲面上产生一个带棱角的边,难度很大。曲面建模是创造数字产品、汽车等平滑流畅对象的不二之选,但曲面建模操作较为麻烦,而且也很难将物体精准参数化。

图 3-2-4　曲面建模

（图片来源：站酷，https://www.zcool.com.cn/work/ZNTE2Mjg0NA==.html）

3）参数化建模

参数化建模（见图 3-2-5）是当代占据主导地位的一种计算机辅助设计方法，是参数化设计的重要过程。参数化建模的模型会实时自动地进行更新，让使用者可以很方便地定义出模型在做出一些改变之后应该具备的行为方式，这样就可以很方便地创建出一系列的零件，并且可以很好地与智能制造相结合，大大地缩短了生产周期。此类建模方式在产品设计、室内设计、建筑设计、工业设计等多种设计领域都广泛适用。

图 3-2-5　参数化建模

（图片来源：站酷，https://www.zcool.com.cn/work/ZNTQ3NDg0MDg=.html）

2. 三维建模思路

在三维建模方面，有以下几种较为基础的建模思路。

1）拉伸成型

对于截面统一、造型硬朗的产品，可以采用拉伸思路来进行建模。例如在创建扫地车模型时应首先画出它的截面线，使用"拉伸"命令沿垂直方向进行拉伸即可完成产品的主体造型。细节部分可采用相同思路建模后再与主体进行衔接，如图 3-2-6 所示。

如果产品的截面有宽窄或大小的变化，可以使用"放样"命令选中几个截面线后沿方向进行放样，同样可以快速完成主体造型建模。

2）旋转成型

旋转成型思路多用在回转体造型的产品中，在对类似的产品进行建模时，应当首先找到中心轴和截面线，然后使用"旋转成型"命令完成产品的整体曲面。另外，很多回转体造型的产品都带有把手、按钮等设计细节，这些细节可以在完成整体曲面后再运用拉伸成型的思路进行建模，最后与曲面衔接即可，如图 3-2-7 所示。

图 3-2-6　中国中车扫地车(上海威曼工业产品设计有限公司)
(图片来源:威曼设计,http://www.vimdesign.com/content/208.html)

图 3-2-7　智能猫咪饮水机(上海威曼工业产品设计有限公司)
(图片来源:威曼设计,http://www.vimdesign.com/content/142.html)

对于这种形态的产品,旋转曲面的质量和整体比例是主要的造型语言,在建模时需要不断地进行修改和调整。

3)网格成型

对于曲面相对复杂的产品,可以先画出曲面的结构线来控制曲面的大小和走势,再画出截面来控制曲面的曲率和造型变化,如图 3-2-8 所示。通过这种思路构建出的曲面有较大的自由度,可以根据设计师不同的造型意图进行调整,但对设计师的造型能力和空间想象力有较高的要求。

图 3-2-8　多米小熊仿生奶瓶(上海威曼工业产品设计有限公司)
(图片来源:威曼设计,http://www.vimdesign.com/content/37.html)

3.2.2　生态科普类对象的三维建模技巧

生态科普类对象主要包括河流、天空和山川等自然景观。通过三维建模工具和技术,可以创造出逼真而令人惊叹的三维场景,从而在生态科普影视作品中给观众提供一种更加生动和沉

浸式的体验。

首先,对于河流地表的建模,需要注意地形的创建和调整。可以使用地形生成器来模拟出真实的地形特征,并使用各种贴图和纹理(见图3-2-9)来增加细节,增强真实感。为了让河流看起来更加真实,可以使用流体模拟技术来模拟水流的动态效果,包括水的流动、波浪和流向。此外,还可以设计和选择合适的水材质贴图,以获得更加逼真的水体和光照反射效果。

图 3-2-9　陆地材质球

(图片来源:https://www.textures.com)

其次,为了创造逼真的天空场景,可以使用实时渲染和体积渲染技术来模拟出各种天气条件下的天空效果,如晴天、阴天和日落。此外,还可以模拟太阳、月亮等光源的光照效果,确保天空照明和阴影的真实感。也可以使用星空纹理生成逼真的星空效果以及夜间光污染效果。

最后,山川的三维建模也有一些非常重要的技巧,需要注意山脉地形和地貌特征的生成。通过高度图和纹理贴图模拟出山脉的形状、岩石质地和植被覆盖。另外,为了增加真实感,可以通过建模制作出路径和游客设施的模型,设计制作植被和土壤的贴图。山川水体和水流可以使用流体模拟技术来模拟河流、瀑布等水体的动画效果,同时调整反射和透明的效果,使水体更加真实自然。

3.2.3　生态科普类对象的三维特效设计

生态科普类影视作品的三维特效设计在展现生态灾难的冲击力和传播科学知识方面起着重要作用。

地震是一种破坏性极大的自然灾害,因此在特效设计中需要凸显其强大的冲击力。在地震场景中,利用粒子系统模拟地面震动和崩塌效果,通过调整粒子的形状、大小和速度来展现地表的纷乱和崩毁。另外,运用布料模拟技术来模拟建筑物的倒塌效果。通过调整布料的弹性和刚体碰撞的参数,使得建筑物的倒塌过程更加逼真。同时,通过实时渲染技术,能够对地面的裂缝和建筑物的碎块进行细致的打光处理,使整个地震场景在光影的烘托下更加真实且触动人心。

城市倒塌是发生地震等自然灾害时经常导致的后果,制作过程中需要掌握建筑物的结构和倒塌原理知识,以便在特效设计中展现其真实感。在城市倒塌场景中,运用布料模拟技术来模拟建筑物的碎裂和倒塌效果。在建筑物的模型上添加刚体约束和碰撞参数,并根据物理属性进行精细调整,使得建筑物的倒塌过程和碎片飞溅更加真实。此外,运用粒子系统和纹理贴图来模拟尘埃和烟雾的效果,运用粒子的运动路径和渲染纹理贴图,使倒塌场景更加逼真。

海啸是海洋中的巨大浪潮(见图3-2-10),传统的特效设计往往无法完全展现其巨大的冲击力和威力。因此,在海啸场景的三维特效设计中,需要运用流体模拟技术和粒子系统来模拟海水的波浪起伏和涌动效果。通过调整流体模拟的参数和使用大量的粒子系统,在场景中模拟出巨大的海浪和翻滚的潮水,海啸的威力和规模得以展现。另外,还要运用纹理贴图和光照处理来表现海水的颜色和光线反射的效果,让海啸场景更加逼真自然。

图 3-2-10　电影《后天》海啸场景(美国 罗兰·艾默里奇)

(图片来源:豆瓣网,https://movie.douban.com/subject/1308779/)

生态科普类影视作品的三维特效设计在展现生态灾难的冲击力和传播科学知识方面起着至关重要的作用。通过运用流体模拟技术、粒子系统、布料模拟技术、纹理贴图和光照处理等技术,能够模拟出地震场景中的震动和倒塌效果、城市倒塌场景中建筑物的碎裂和飞溅效果,以及海啸场景中巨大的海浪和涌动效果。这些逼真的特效设计不仅提升了视觉效果,还能帮助观众更好地了解生态灾难的破坏力,达到科学普及的目的。

3.2.4　自然灾害类影视案例分析与特效剖析

《后天》和《2012》是两部以自然灾害为主题背景的影视作品,它们在特效制作和视觉效果方面都具有突出的表现。

1.《后天》影视案例分析与特效剖析

《后天》是一部以全球气候变化为主题的灾难片,电影中的特效设计极为精彩震撼(见图3-2-11)。其中,我们可以详细分析电影中的几个特效画面。

首先,电影中的冰冻纽约场景令人难忘,如图3-2-12所示。在这一画面中,特效团队使用了大量的三维建模和纹理贴图技术。通过精确的建模和真实的表面纹理,将冰川从高空中覆盖到了纽约市的地面建筑物和街道。同时,还运用了流体模拟技术,模拟了冰冻过程中冰块的形成和崩散。这一场景的特效设计真实而震撼,让观众感受到了极端冰冻天气带来的可怕灾难。

其次,电影中的龙卷风袭击场景也是一个特效亮点,如图3-2-13所示。在这一画面中,特效团队主要使用了粒子系统和布料模拟技术。通过数以万计的粒子模拟了龙卷风中的漩涡和旋转,使观众感受到了猛烈风力的破坏力。同时,还使用布料模拟技术模拟了龙卷风中的碎片和杂物,使得画面更加真实。观众在观看这一场景时,仿佛能够身临其境地感受到龙卷风的威力和恐怖。

最后,电影中的沙尘暴场景也非常值得我们关注。在这一画面中,特效团队运用了粒子系

图 3-2-11 电影《后天》暴风雪场景（美国 罗兰·艾默里奇）
（图片来源：豆瓣网，https：//movie.douban.com/subject/1308779/）

图 3-2-12 电影《后天》建筑冰冻场景（美国 罗兰·艾默里奇）
（图片来源：豆瓣网，https：//movie.douban.com/subject/1308779/）

图 3-2-13 电影《后天》龙卷风场景（美国 罗兰·艾默里奇）
（图片来源：豆瓣网，https：//movie.douban.com/subject/1308779/）

统和光照处理技术。通过精细的粒子模拟，模拟了沙尘飞扬和弥漫的场景，营造出了视觉上的浑浊感。此外，还通过光照处理技术调整了灯光的颜色和亮度，使得画面更加逼真。观众在观看这一场景时，能够感受到极端沙尘暴天气带来的压迫感，带来震撼的视觉效果。

特效设计在《后天》中起到了极为重要的作用。通过运用三维建模、纹理贴图、流体模拟、粒子系统、布料模拟和光照处理等技术，成功地呈现了冰冻灾难、龙卷风袭击和沙尘暴等场景，给

观众留下了深刻的印象。这些特效设计不仅增强了电影的观赏性和真实性,也让观众更加直观地感受到了极端气候变化所带来的威胁。

2.《2012》影视案例分析与特效剖析

《2012》是一部以地球末日为主题的灾难片,该片的特效设计相当出色。

首先,电影中的地震场景给观众留下了深刻的印象,如图 3-2-14 所示。在这一画面中,特效团队运用了大量的三维建模和摄影测量技术。通过建模准确制作出了地震中摇晃变形的建筑物,利用摄影测量技术模拟出地矿破裂的情景。还使用粒子系统模拟地震中火山灰和瓦砾喷射以及灰尘弥漫等场景。这些场景的特效设计逼真而震撼,观众仿佛身临其境,处在地震这一可怕的场景中。

图 3-2-14　电影《2012》地震场景(美国　罗兰·艾默里奇)

(图片来源:豆瓣网,https://movie.douban.com/subject/3005875/)

其次,电影中的海啸场景也是一个特效亮点,如图 3-2-15 所示。特效团队使用了高级的流体模拟技术来模拟海浪和巨大的海啸。通过精确的流体动力学计算,成功地表现出了海浪翻滚、海浪冲击建筑物等场面。同时,还利用摄像机上的水面反射和折射来创造出逼真的海面效果。这一场景的特效设计让观众仿佛身临其境地感受到了海啸的威力。

图 3-2-15　电影《2012》海啸场景(美国　罗兰·艾默里奇)

(图片来源:豆瓣网,https://movie.douban.com/subject/3005875/)

最后,电影中的火山喷发场景也非常精彩,如图 3-2-16 所示。在这一画面中,特效团队使用了粒子系统和火焰模拟技术。通过精细的粒子模拟,模拟了火山口喷发时的岩浆和烟雾。同时,通过火焰模拟技术模拟了火山口喷发时的火焰和火山灰弥漫的场景。观众在观看时,能够明显通过画面感受到火山喷发时炽热的温度和火山灰的厚重。

图 3-2-16　电影《2012》火山喷发场景（美国 罗兰·艾默里奇）
（图片来源：豆瓣网，https://movie.douban.com/subject/3005875/）

通过运用三维建模、摄影测量、流体模拟、粒子系统和火焰模拟等先进特效制作技术，电影特效团队成功地呈现了《2012》中地震、海啸和火山喷发等场景，给观众留下了深刻的印象。这些特效设计不仅增强了电影的视觉效果，也让观众更加直观地感受到了地球末日的恐怖。

通过对《后天》和《2012》这两部自然灾害题材影片的特效剖析，可以看到特效技术在展现自然灾害的毁灭力和冲击感方面发挥的重要作用。流体模拟、粒子系统、纹理贴图、光照处理和实时渲染等技术的运用，使得影片中的自然灾害场景更加真实。这些技术的精湛运用不仅提升了视觉效果，也让观众通过电影剧情和画面更好地了解了自然灾害的可怕。随着特效技术的不断发展和创新，更多出色的自然灾害类影视作品不断涌现，让观众对自然灾害有更加深刻的认知，达到生态科学普及的最终目的。

第三节　《水映千峰 江湖武汉——武汉地质环境演化与城市变迁》中的三维应用概述

3.3.1　基于武汉地质环境演化与城市变迁的张西湾三维模型设计

张西湾坐落在离黄陂城区 8 公里的黄陂区祁家湾建安村，距今已有 4000 多年的历史，比盘龙城遗址还要早七八百年。通过湖北省文物考古研究所的勘探和发掘，确认张西湾遗址是新石器时代晚期一个中等规模的城市聚落。

张西湾城址占地面积约 9.8 万平方米。从遗迹和地层堆积特征分析，古城诞生于距今 4000 多年前的新石器时代晚期，始建于石家河文化初期，止于石家河文化中期。现今，长江中游已发现十余处新石器时代晚期城市遗迹，与这些城市遗址相比，张西湾遗址的位置、年代和特征更加具体。

近代城市人口密度过大，城市内部文化层遭到了严重的破坏。城址现仅存北面和东面城墙，西面的张西湾城址已毁。尽管张西湾城址损毁严重，但是，该遗址的发现仍然是一个与江汉平原以前所发现的其他史前城址同样重要的事件。如果最后能够确定，那么张西湾古城的位置就是武汉最古老的城市、江汉平原最东端的城市，以及新石器时代的最后一个城址。

张西湾有五个特点：地址最东、时代最晚、时期最短、面积最小、聚落等级最简单。

张西湾是江汉平原东部最早发现的城市遗址，而距张西湾最近的一座城市是于2008年初发掘出的叶家庙，经度113度54分，距离17公里。

新石器时代的城市大多数集中在屈家岭文化的早、晚期，其中湖南的澧县城头山则更是早至大溪文化早期。往往在城市兴建之前，城市建造地就已经有固定在此地长期居住的居民。张西湾城址建于石家河文化早期，至今未发现早于石家河文化早期的遗址留存，张西湾城址在石家河文化中期完全遭到了废弃。城址包括城垣在内的面积只有9.8万平方米，环境面积不到12万平方米，与整个长江中游城址的大面积相比，就更小了。长江中游的城址周围大多会形成规模庞大的聚落群，但在张西湾城址周边未发现相关聚落群或同期遗存，只呈现出了简单的聚落等级。

史前城市遗址的兴起和发展经历了从大洪山文化区由西向东发散的过程，而张西湾城址可能是该文化区最新、最东端的城市遗址。

长江中游地区的史前城镇遗址，在史前时期的中、后期，随着社会结构、自然环境的剧烈改变，逐渐被遗弃，导致了城市遗迹在短时间内出现，很快又被放弃。

在张西湾古村落模型的设计整合中，需要有多样化的景观，高度多样化的景观才能确保生态系统的稳定性，并在视觉上保持平衡。张西湾古村落景观的多样性，使古村落景观更具特色。在进行古村落生态景观设计时，要对其进行深度挖掘，使其充分发挥功能。

张西湾古村落承载了当地的人文生态与自然景观。因此，在设计时，应从生态景观的角度出发，从整体上进行规划，以达到最佳的景观表现效果。古村落因其特殊的历史文化背景，形成了自己的特点。为了更好地保护古村落的生态环境，在重新规划古村落的生态环境时，应有效整合各种生态景观资源。

张西湾古村落场景模型设计理念的统筹与合理定位：①主体重要性分级。对于张西湾等历史文化浓厚的村落进行模型设计时，应先根据设计主体的重要性进行分级，并根据各个等级的具体情况实施模型设计与整合，确保整体效果的层次感与连续性。②主体视觉性分级。张西湾古村落景观环境类型较多，因此，针对张西湾模型场景，需要根据景观的特色进行合理的设计。通过点、线、面等方式组合模型场景设计，打造张西湾景观场景。优化村落整体风貌，同时传承科普古村落生态景观和古村落传统文化。

张西湾古村落的性质要求我们合理利用古村落的传统建筑和自然风貌，在保护村落文化的同时，突出古村落的生态特色，并应强调古村落的原始景观。

张西湾古村落的整体风格、建筑工艺和民俗文化构成了该村独特的文化背景，在设计的过程中对张西湾本来的特征进行还原与优化，同时与周边环境以及村庄整体的建筑材料、风格、色彩和造型设计等相协调，合理布局，保证风格的一致性，让古村落的人文景观发挥自己的价值。保存张西湾本身的特色，在此基础上，提出了一种新的、有特色的、能更好体现乡村文化的内涵，提升乡村文化的人文景观。

同时，也可以在现有的视觉效果上进行一定程度的创新，为渲染效果注入新的活力。古村落的居民要注意对生态景观改造的监督。在文化内涵方面注重对当地地方文化的挖掘、传承和保护，将历史文化资源与地方文化、民族特色及自然生态景观进行有效结合，传承当地传统文化，实现张西湾模型场景设计在保留村落特色的同时，又能满足现代人的审美需求（见图3-3-1和图3-3-2）。

图 3-3-1 《水映千峰 江湖武汉——武汉地质环境演化与城市变迁》科普宣传片截图 1
（图片来源：《水映千峰 江湖武汉——武汉地质环境演化与城市变迁》科普宣传片
项目编号：2019290023
项目负责人：李长安、周宏、黄爱武、狄丞）

图 3-3-2 《水映千峰 江湖武汉——武汉地质环境演化与城市变迁》科普宣传片截图 2
（图片来源：《水映千峰 江湖武汉——武汉地质环境演化与城市变迁》科普宣传片
项目编号：2019290023
项目负责人：李长安、周宏、黄爱武、狄丞）

张西湾的场景由树木、围栏、村落、牲畜以及各种石头与植被组成。由于张西湾是古村落聚集地，零碎的模型会比较多一些，下面将对张西湾中的独立模型进行单独的展示(见图 3-3-3 至图 3-3-8)。

图 3-3-3 《水映千峰 江湖武汉——武汉地质环境演化与城市变迁》科普宣传片独立模型 1
（图片来源：模型整合及场景搭建　作者：曹嘉颖
项目名称：《水映千峰 江湖武汉——武汉地质环境演化与城市变迁》科普宣传片
项目编号：2019290023
项目负责人：李长安、周宏、黄爱武、狄丞）

图 3-3-4 《水映千峰 江湖武汉——武汉地质环境演化与城市变迁》科普宣传片独立模型 2
(图片来源:模型整合及场景搭建 作者:曹嘉颖
项目名称:《水映千峰 江湖武汉——武汉地质环境演化与城市变迁》科普宣传片
项目编号:2019290023
项目负责人:李长安、周宏、黄爱武、狄丞)

图 3-3-5 《水映千峰 江湖武汉——武汉地质环境演化与城市变迁》科普宣传片独立模型 3
(图片来源:模型整合及场景搭建 作者:曹嘉颖
项目名称:《水映千峰 江湖武汉——武汉地质环境演化与城市变迁》科普宣传片
项目编号:2019290023
项目负责人:李长安、周宏、黄爱武、狄丞)

图 3-3-6 《水映千峰 江湖武汉——武汉地质环境演化与城市变迁》科普宣传片独立模型 4
(图片来源:模型整合及场景搭建 作者:曹嘉颖
项目名称:《水映千峰 江湖武汉——武汉地质环境演化与城市变迁》科普宣传片
项目编号:2019290023
项目负责人:李长安、周宏、黄爱武、狄丞)

图 3-3-7 《水映千峰 江湖武汉——武汉地质环境演化与城市变迁》科普宣传片独立模型 5
(图片来源:模型整合及场景搭建　作者:曹嘉颖
项目名称:《水映千峰 江湖武汉——武汉地质环境演化与城市变迁》科普宣传片
项目编号:2019290023
项目负责人:李长安、周宏、黄爱武、狄丞)

图 3-3-8 《水映千峰 江湖武汉——武汉地质环境演化与城市变迁》科普宣传片独立模型 6
(图片来源:模型整合及场景搭建　作者:曹嘉颖
项目名称:《水映千峰 江湖武汉——武汉地质环境演化与城市变迁》科普宣传片
项目编号:2019290023
项目负责人:李长安、周宏、黄爱武、狄丞)

3.3.2　基于武汉地质环境演化与城市变迁的龟山蛇山三维模型设计

武汉三镇中龟山和蛇山两山隔江相望,有"龟蛇锁大江"之名。在武汉的各山中,龟山和蛇山与武汉三镇的发展演变息息相关。汉阳城的兴建便是以北方的龟山为基础,龟山至今仍是认定汉阳古都的重要依据。武昌城的建设经历了环绕蛇山修建的过程。汉阳龟山全长 1730 米,东起长江,西临月湖,其最早的名字叫翼际山,古称大别山。武昌蛇山西起长江,东至大东门。

疫情后重整旗鼓的武汉,在新一轮城市规划中,全力打造两江四岸的"武汉之窗"。

龟山位于"一心两轴"、十字形山水轴线的"C 位",是造型的"景观轴"。

晴川阁位于龟山脚下，始建于明嘉靖年间，与蛇山隔江相望。龟山电视塔一直矗立在龟山之巅，作为武汉的"城市地标"，与山脚下的民间文化、历史文化、工业文化、城市地标相呼应，形成了独特的龟山文化。

龟山在武汉市汉阳区，是武汉市三大名山中的一座，有许多著名的景点。南面是长江，北面是汉水，西面是月湖，南面是莲花湖。龟山属北亚热带季风湿润气候，日照充足，具有夏热冬冷的气候特征，降水量较大，水资源丰富。据史料记载，龟山有数十处名胜古迹，其中最重要的有鄂王庙、桃花娘子庙、罗汉寺、刘琦墓、楚波亭、朝宗亭等。

龟山的地形独特。它一侧面向长江，另一侧面向汉江。长江这边与蛇山隔江相望。毛泽东曾说道："龟蛇锁大江。"龟山蛇山江面相互呼应的壮观景象可想而知。汉江那边正对着汉口的江滩，周围有很多西方风格的建筑物，可供人们观赏。最令人叹为观止的是汉江从这里穿过，和长江交汇，呈三角状，这就是所谓的"南岸嘴"。它的景观被认为是武汉城市发展版图中的"画龙点睛之睛"，颇为壮观。龟山边缘有愚公庙、禹王庙、摩崖石刻等古迹，晴川阁遗址在愚公庙景区。鲁肃墓位于龟山西南，墓四周绿草如茵，绿树成荫。向警予墓位于龟山西侧，墓为圆形，白色，有方形底环。

龟山各个方位的景观各不相同，禹王庙、摩崖石刻等古迹位于龟山的东部，伯牙台位于龟山的西部。

蛇山位于湖北省武汉市武昌区长江东岸，又称黄鹄山。蛇山长约1790米，最高处海拔为85米，山上有20多座亭台楼阁，历史悠久，其中以黄鹤楼最为著名。

亿万年间，武汉地区海陆交替多次，蛇山却始终未受影响，蛇山上有历代遗留下来的遗物，可惜大部分已不存在。蛇山虽不大，但名胜古迹众多，历代名人登此山观诗作词。1924年至1984年，蛇山隶属于首义公园，有黄鹤楼、辛亥革命武昌首义纪念碑、古州城遗址等。同时，蛇山也是独具特色的山水城，烟雨茫茫，环境优美。

山顶是整个城市的高度顶点，是俯瞰城市景观全貌的最佳地点，其本身也是一处美好的风景。根据所在山的位置以及角度的不同，所看到的风景也不同。因此，在规划设计龟山蛇山与长江的布局时，要善用山与水的双向关系，在两者之间形成一条视觉走廊，尽可能均匀、合理地分布，既要处理好龟山蛇山模型场景的空间关系，又要善于利用两者间的空间布局，保持视觉上的整体性。考虑到龟山蛇山模型的整体风格，两座山的规划设计在风格上保持一致和协调。因此，有必要建立两座山之间的联系，进行整体规划设计。

如果说地形是山的骨架，植物是山的血肉，那么历史文化就是山的灵魂，由此可见历史文化对山区的重要性，而没有自身历史文化特色的山的模型设计往往大同小异，地域特色也无法表达。两山的模型设计中为了表现历史文化，需要从山峦本身和整体环境中发掘历史的痕迹，整理城市的历史文脉，表达历史文化和特定的精神，充分体现龟山蛇山本身的历史特色和文化内涵。

继承城市的地方文化，顾名思义，就是对于地方文化的继承和发展。地方地域文化的传承，可以从城市的传统建筑、山体风貌、风俗习惯等多方面体现。通过设置景观节点、景观建筑的模型，比如龟山蛇山上的景点及其中的历史含义与历史底蕴，可以更好地帮助人们了解历史脉络。

在正式制作和整合龟山与蛇山模型之前，首先要根据山地自然条件的复杂性，对山地地貌、土壤、水资源、气候、动植物等自然资源的现状进行全面细致的调查研究。同时也要对文化、周边景观进行综合考察，对设施和交通状况等社会资源的现状进行调查。综合考量，精准定位，明

确目标,科学系统地制订模型的建设方案,最大限度地展现出龟山蛇山的自然资源,加强二者之间的联系,可以在模型上创作多维空间。在渲染时采用多镜头多角度表现,充分利用山地地形和植物资源,合理安排模型摆放位置,创造多维景观的同时丰富自然风光和文化内涵。

龟山蛇山因为地理位置特殊,是隔江遥望的,所以在制作的时候除了考虑山峰的起伏外,还要确定两座山的距离、整体形状、山峰走向等问题,下面将展示龟山蛇山模型(见图 3-3-9 至图 3-3-12)。

图 3-3-9 《水映千峰 江湖武汉——武汉地质环境演化与城市变迁》科普宣传片龟山蛇山模型 1
(图片来源:模型整合及场景搭建　作者:曹嘉颖
项目名称:《水映千峰 江湖武汉——武汉地质环境演化与城市变迁》科普宣传片
项目编号:2019290023
项目负责人:李长安、周宏、黄爱武、狄丞)

图 3-3-10 《水映千峰 江湖武汉——武汉地质环境演化与城市变迁》科普宣传片龟山蛇山模型 2
(图片来源:模型整合及场景搭建　作者:曹嘉颖
项目名称:《水映千峰 江湖武汉——武汉地质环境演化与城市变迁》科普宣传片
项目编号:2019290023
项目负责人:李长安、周宏、黄爱武、狄丞)

图 3-3-11 《水映千峰 江湖武汉——武汉地质环境演化与城市变迁》科普宣传片龟山蛇山模型 3
(图片来源:模型整合及场景搭建 作者:曹嘉颖
项目名称:《水映千峰 江湖武汉——武汉地质环境演化与城市变迁》科普宣传片
项目编号:2019290023
项目负责人:李长安、周宏、黄爱武、狄丞)

图 3-3-12 《水映千峰 江湖武汉——武汉地质环境演化与城市变迁》科普宣传片龟山蛇山模型 4
(图片来源:模型整合及场景搭建 作者:曹嘉颖
项目名称:《水映千峰 江湖武汉——武汉地质环境演化与城市变迁》科普宣传片
项目编号:2019290023
项目负责人:李长安、周宏、黄爱武、狄丞)

3.3.3　基于武汉地质环境演化与城市变迁的张公堤三维模型设计

张公堤位于武汉市东西湖东面,全长 23.76 公里,宽 8 米,高 6 米。这是张之洞任湖广总督时,为预防汉口水患而修建的一条运河,故名张公堤。当时整个堤坝长约 20 公里,造价约 80 万银两。大堤建成后,汉口与东西湖相隔,后湖等低地露出水面,人们可以在这里生活和耕作。武汉解放前,国民党军把张公堤作为一道屏障,在张公堤上修筑碉堡,挖壕沟,铺设铁轨,挖掘主堤,使其遭受了极大的破坏。武汉解放后,人民政府组织修复和完善,并且每年都会组织检修。1998 年,武汉遭遇百年未遇的特大洪灾后,市政府决定在堤岸上方修建一条水泥路,将张公堤从防汛堤拓展成了交通线。

随着武汉改革开放的不断深入,城市化进程的加快,张公堤成为一个极具发展潜力的好去处。东西湖区抓住这个机会,沿着张公堤修建了一条金山大道,被称为"楚天的第一条路",这条路为加速发展奠定了基础。

水对于人类的生存非常重要,张公堤对汉口的重要性不言而喻,人们在选择自己的生存环境时,自然而然地决定住在靠近水的地方,而河岸自然形成了人们的居住区。然而,水的变化并非人所能控制,河水泛滥、堤岸倒塌给人们带来灾难,造成生命财产损失。近年来,我国经济建设取得了丰硕成果,城市建设突飞猛进,国家高度重视水利工程,加大了对水利工程的投资力度。如何加强和改善城市河道大坝的建设,确保人民生命财产安全,是所有水利工作者必须认真考虑的问题。另外,在城市快速发展的过程中,土地越来越紧张,科学合理的河流规划既要保证河坝本身的功能,又要兼顾占地问题,这是一个艰难的考验。对于水利工程设计人员来说,大坝设计和规划的重要性日益凸显,因此在堤防施工中,必须保证堤防基础的牢固和稳定。

堤岸那块肥沃的土地,后来随着都市的发展,渐渐转变为都市,黄浦路、赵家桥、解放公园、中山公园,都是那时江河干枯后,留下的一大块空地。现在汉口除解放路外,还有建设路和发展路,但是就是发展路,离张公堤也还有一段路要走。张之洞 100 多年前关于汉口的宏伟设计,至今仍在使用,张公堤为广大人民谋福利,可以说,没有张公堤,就不会有大汉口。

在张公堤模型设计的过程中,最重要的就是将模型与地图上的位置和形状完全匹配,确定正确的大方向,将张公堤和袁公堤的位置准确地区分开。通过刻画模型的位置和形状细节表现出张公堤的自然与人文特征。在模型贴图颜色的选择上使用绿色草地的颜色作为堤坝的主色,为了丰富堤坝上草地的细节,又专门增添了很多单簇的草,在视觉上更加丰满,提升渲染效果。同时,在张公堤模型上方加入了树的元素,让整个堤坝看起来更加生动,富有层次感。模型的环境光是用的 Arnold 中的 Skydome Light 表现张公堤周围的自然环境特征。张公堤模型贴图除了使用色彩贴图外,还叠加了凹凸贴图和高光贴图,使画面表现更加丰富。

图 3-3-13 和图 3-3-14 所示是张公堤模型的渲染成品图和制作源文件截图。

图3-3-13 《水映千峰 江湖武汉——武汉地质环境演化与城市变迁》科普宣传片张公堤模型渲染成品图

(图片来源:模型整合及场景搭建　作者:曹嘉颖

项目名称:《水映千峰 江湖武汉——武汉地质环境演化与城市变迁》科普宣传片

项目编号:2019290023

项目负责人:李长安、周宏、黄爱武、狄丞)

图3-3-14 《水映千峰 江湖武汉——武汉地质环境演化与城市变迁》
科普宣传片张公堤模型制作源文件截图

(图片来源:模型整合及场景搭建　作者:曹嘉颖

项目名称:《水映千峰 江湖武汉——武汉地质环境演化与城市变迁》科普宣传片

项目编号:2019290023

项目负责人:李长安、周宏、黄爱武、狄丞)

第四章 生态科普影视中的动画制作

第一节　生态科普影视设计中的二维动画制作

4.1.1　二维动画概念

二维动画是指在二维平面上制作的动画影视作品。它是以传统手绘绘制或在计算机软件上逐格表现出来的,经过分镜头剧本、原画绘制、动画绘制、描线修正、上色等一系列过程后,用以线拍仪为代表的成像仪器拍摄制作出的连续运动图像。再由软件导出,最终以视频形式展现于输出设备。①② 而生态科普影视中的二维动画制作,流程与方法与以上过程相同,都是以手绘和计算机软件辅助设计完成的,其目的是通过富有感染力的二维动画形式,表现生态科普影视作品中实际拍摄或三维动画无法完成并且无法达到的艺术效果。

二维动画具有以下特点:

(1)较高的艺术审美性。二维动画在二维空间上,模拟真实的三维空间效果,因此其与传统绘画的关系较为相近,具有较强的二维装饰性(见图4-1-1)。

图 4-1-1　《万华镜》(中国 2021 届清华美院毕业设计团队)
(图片来源:www.bilibili.com)

(2)易于实现的艺术表达。二维动画是由动画制作者根据自身表达需求表现的综合影视艺术作品,可以突破很多客观的比例与色彩而表现。二维动画本质上是以连续的图像组成的,动画制作者可以根据自己的审美,在图像中以夸张的形体、具有冲击力的色彩创造性地对二维动画进行艺术风格的表达(见图4-1-2)。

① 吕诚.浅谈二维动画电影发展[J].大众文艺,2021(17):91-92.
② 韦连春.新媒体传播下二维动画的创作研究[J].中国民族博览,2020(20):251-252.

图 4-1-2 《荆棘鸟》(中国 浙江传媒学院毕业生联合创作)

(图片来源:www.bilibili.com)

(3)较低的制作成本。在同等精度下,二维动画往往有着较小的工作量,因此二维动画制作的成本也远低于三维动画制作的成本。在计算机辅助动画技术下,二维动画的制作成本更是进一步地减少。

4.1.2 二维动画制作流程

二维动画的制作流程主要有前期策划、中期制作、后期合成三个部分。①

1.前期策划

前期策划主要有文字剧本创作、动画设定、分镜头台本设计三个部分。

文字剧本创作几乎是动画设计的核心,动画制作不仅仅是体现作品的形式美,最重要的是要清晰地传达出一个故事。如动画作品《大鱼海棠》(见图 4-1-3),在中国传统的故事背景与极具东方风格的形式美下却饱受争议,就是由于在剧本设计中,没有对女主人公对男主人公的感情做出充分的铺垫,导致观众对于女主人公为了男主人公逆天行事,置全族人性命于不顾的行为感到不解。

动画设定是对人物、场景、道具进行的设定(见图 4-1-4)。在人物设定中,需要设计有新鲜感又利于动画制作的人物,进行立绘与五视图绘制,最后绘制有人物特征的表情与动态。场景设计包括场景规划图、分镜头背景、道具设计、气氛图等,其中也包含着部分前期的概念设计。

分镜头台本设计是在剧本创作后,根据动画设定对具体的每一个镜头进行分镜图的绘制,此外,分镜头台本表中还有景别时长、拍摄方法、内容台词、音效、备注等部分(见图 4-1-5)。

① 刘红根.新媒体时代下传统动画技艺研究[J].美术大观,2016(9):132-133.

图 4-1-3 《大鱼海棠》(中国 梁旋、张春)
(图片来源:www.bilibili.com)

图 4-1-4 《〈魔女宅急便〉设定集》角色与场景设计(日本 宫崎骏)
(图片来源:http://www.huanghelou.cc/post/18244.html)

图 4-1-5 《千与千寻》分镜稿(日本 宫崎骏)
(图片来源:https://www.sohu.com/a/322452546_656990)

2. 中期制作

中期制作有绘制原画、修型、绘制动画三个部分。

原画的绘制需要极强的人体结构与人体动态绘制能力,需要熟练掌握动画运动规律。原画主要绘制的是动作的起止(见图 4-1-6)。在动画制作流程中,原画师在绘制原画后需要在监修的审核下进行修型,后由动画师绘制动画。常见的二维动画帧数是 24 帧每秒、12 帧每秒与 8 帧每秒,分别对应 A 级、B 级和 C 级动画。

图 4-1-6 《冰上的尤里》原稿(日本 山本沙代)
(图片来源:www.bilibili.com)

3. 后期合成

后期合成包括填色、配音以及合成三个部分,也被称作动画摄影。

动画填色需要根据色彩构成规律对动画线稿进行填色。动画配音需要根据人物设定,选择合适的配音演员。最后进行动画合成。动画合成需要将人物、场景、音效等进行后期合成,需要注意平衡色彩、视频画面与音效。

本书所重点论述的生态科普影视设计,同样以二维动画作为基本的展现形式之一。因其寓教于乐的特点,生态科普影视在二维动画众多题材中牢牢占据自己的地位,特点和制作流程与上述内容大同小异,但需要特别注意生态展示的科学性和准确性以及科普内容的故事性和艺术性,其目的在于保证生态科普影视设计在科学与理论的大厦上兼顾艺术审美与表达。

4.1.3 二维动画在生态科普影视设计中的运用分析

作为影视作品中常见的设计手法,二维动画经常塑造出可爱的动物、植物和环境,这种简约的画面形象和符号化的表达方式,在表达抽象的概念、情感和思想等方面具有特殊功效,使观众更容易理解和接受。通过运用二维动画,在生态科普影视设计中提供视觉化的解释,以图文并茂的方式展示科学问题、原理和解决方法,是设计师们需要关注的基础能力。

以下以科普动画《太阳百科——黑夜白天四季如何形成的?》为例,对在生态科普影视设计中运用的二维动画进行分析。

1. 科普动画《太阳百科——黑夜白天四季如何形成的?》介绍

《太阳百科——黑夜白天四季如何形成的?》以扁平化的二维 MG 动画风格,讲述了黑夜白

天四季与太阳的关系。以下从科普内容与动画形式两个方面进行详细介绍。

(1)科普动画《太阳百科——黑夜白天四季如何形成的?》叙述大纲:动画开头强调地球上的一切都是由太阳塑造的,之后分段介绍黑夜与白天、地球自转公转与黑夜白天的关系、季节与太阳的关系、日历与太阳的关系,最后强调太阳对于地球上的所有生命都很重要(见图4-1-7)。

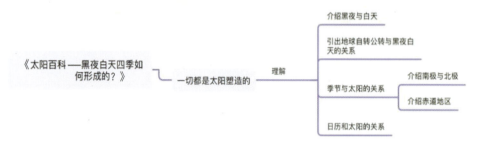

图 4-1-7 《太阳百科——黑夜白天四季如何形成的?》科普剧本逻辑图

(图片来源:陈晓岚自绘)

(2)科普动画《太阳百科——黑夜白天四季如何形成的?》美术设计:该动画以扁平化风格的二维图形动画表达。图4-1-8至图4-1-10所示为该动画中出现的主要图像。

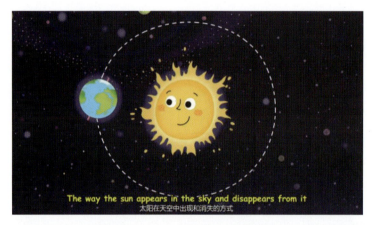

图 4-1-8 《太阳百科——黑夜白天四季如何形成的?》太阳与地球

(图片来源:www.bilibili.com)

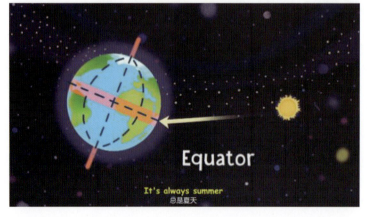

图 4-1-9 《太阳百科——黑夜白天四季如何形成的?》赤道

(图片来源:www.bilibili.com)

图 4-1-10 《太阳百科——黑夜白天四季如何形成的?》赤道动物

(图片来源:www.bilibili.com)

2.二维动画在生态科普影视设计中的运用分析——以《太阳百科——黑夜白天四季如何形成的?》为例

1)生态科普二维动画的广泛受众性

生态科普影视在影视设计中有特殊的传达需求,科普视频需要尽可能通俗易懂,能够将信息传达给不了解科普内容的群体。而二维动画在很大程度上降低了观看门槛,对于不同年龄段的受众群体而言,都有易于接受的优势。以动画《太阳百科——黑夜白天四季如何形成的?》为例,该动画的主要受众群体是少年儿童,所以使用了清晰、可爱的美术风格,并且这种风格对于成年观众更是易于接受(见图 4-1-11)。就结果而言,该动画也被用于成年人英语学习,并运用于网易课堂。由此而言,生态科普二维动画的受众面较广。

图 4-1-11 《太阳百科——黑夜白天四季如何形成的?》地球自转与公转

(图片来源:www.bilibili.com)

2)生态科普二维动画的直观性

生态科普二维动画的设计制作不受限制,二维动画可以将想象中的画面简洁、准确地表现出来。作为一种科普视频,这种直观性也易于观众理解科普内容。如《太阳百科——黑夜白天四季如何形成的?》中描述夏季与秋季时,就直观地将太阳发送的热能做了可视化处理,便于受

众理解(见图4-1-12)。由此而言,二维动画可以以图像的形式,将想要传达的信息可视化,对于观众而言,这种科普信息就是直观的。

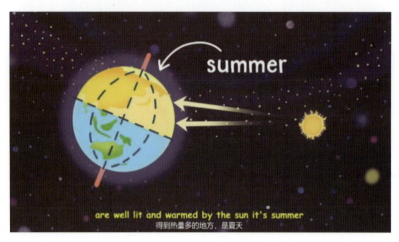

图 4-1-12 《太阳百科——黑夜白天四季如何形成的?》夏季

(图片来源:www.bilibili.com)

3)生态科普二维动画的传播性

二维动画形式比起传统传播媒介,在这个新媒体技术高度发达的时代更容易被接受,也更易于传播。二维动画由于动画文件小,具有传播范围广、速度快的优势,也能够以各种载体,如视频网站、广告屏等进行传达。

4)生态科普二维动画的经济性

以二维动画形式制作的生态科普视频具有成本低、制作周期短的优势,如动画《太阳百科——黑夜白天四季如何形成的?》中进行地球自转与公转画面制作时,只需要在AP软件上画好素材,在AE上实现动画制作就可以了(见图4-1-13)。而这个画面如果是由三维动画制作,成本与制作周期就会呈倍数增长;如果想以摄影方式实现,几乎是不可能的。

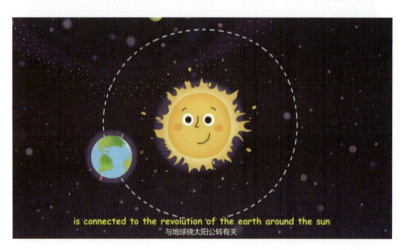

图 4-1-13 《太阳百科——黑夜白天四季如何形成的?》二维动画

(图片来源:www.bilibili.com)

第二节　生态科普影视设计中的三维动画制作

4.2.1　三维动画概念

三维动画(three-dimensional animation)主要以计算机建模软件进行制作。它不受时间、空间、地点、条件、对象的限制,运用各种表现形式把复杂、抽象的节目内容、科学原理、概念等,用集中、简化、形象、生动的形式表现出来。[①]

三维动画可以连续展现动画形象的每一个视角,使各种动画形象栩栩如生,动作流畅自然,可以再现种种复杂的场景,既丰富了动画的艺术表现力,又超越了一般影视艺术的表现局限,同时充分发挥设计者的想象力和创作思维的表现力,让设计者几乎不受到外界条件的限制。三维动画的制作主要包括建模、材质灯光、贴图、绑定、动画、特效、渲染、配音配乐、合成等环节。三维动画运用电脑软件在电脑中建立一个虚拟世界,在这个虚拟世界中建立模型和场景,通过设计模型的运动轨迹、虚拟摄影机运动及其他运动参数来完成动画制作。[②] 三维动画是本书重点论述的生态科普影视设计技术的表现形式之一,流程和表达与上述环节基本一致,其内容以三维技术突破时空限制,更加直观地还原生态环境知识,达到科学普及的目的。

三维动画具有以下特点。

(1)精确性:修改时,不用全部换点,可修改某一个部分。此特点比起传统的拍摄方式,成本更低;比起制作二维动画,效率更高。如雅马哈公司以VOCALOID3语音合成引擎为基础制作的虚拟形象洛天依,在北京冬奥会文化节开幕式上表演的《Time to Shine》就运用这个特性,变换人物模型上服装的色彩,体现了中国这个古老的东方大国的深厚文化底蕴(见图4-2-1)。

(2)真实性:三维动画的底层逻辑是根据事物存在的形态与客观规律,在三维软件中建造模型。由于模型尊重客观规律与人类的视觉识别认知,优秀的三维动画不但可以达到以假乱真的效果,而且还可以把观众带到超现实世界中。如动画电影《哪吒之魔童降世》中动画场景设计十分逼真(见图4-2-2)。

(3)可操作性:三维动画可实现现实生活中不可能存在的画面。这一点对于生态科普影视设计具有很重要的意义。在生态科普影视中,当代的生态取景可以以摄影的方式收集素材,而古代的生态情景,只能以电脑制作模型来实现。如中国地质大学(武汉)艺术与传媒学院所制作的《水映千峰　江湖武汉——武汉地质环境演化与城市变迁》中的动画部分,就使用三维动画制作还原了张西湾遗址的地形地貌与古人类生活情景(见图4-2-3)。

① 卢军.虚拟现实技术在三维动画实训项目中的应用[J].北京印刷学院学报,2021,29(S1):249-251.
② 胡媛媛.新媒体时代动画艺术创作与审美的嬗变[J].南京艺术学院学报(美术与设计),2017(1):150-153.

图 4-2-1　北京冬奥会文化节开幕式上洛天依形象
（图片来源：www.bilibili.com）

图 4-2-2　三维动画电影《哪吒之魔童降世》（中国　杨宇）
（图片来源：www.bilibili.com）

图 4-2-3　三维动画
（图片来源：《水映千峰　江湖武汉——武汉地质环境演化与城市变迁》科普宣传片
项目编号：2019290023
项目负责人：李长安、周宏、黄爱武、狄丞）

4.2.2 三维动画制作流程

1. 初步创意规划设计

初步创意规划设计需要根据动画剧本,对剧本进行设计和规划,并指出整体效果、主要场景的表现和镜头运动的轨迹,以及对镜头节奏的控制,解决镜头切换效果等问题(见图4-2-4)。这里需要做好剧本策划和设计,如设计镜头主体展示内容和整体效果,哪些部分需要细心表现、镜头的运动轨迹、每个镜头片段的时间控制,结合视觉效果、音乐效果、解说、镜头等,决定哪些部分需要在3D软件中制作,哪些部分需要在后期软件中处理等。[①]

图4-2-4 《寻梦环游记》分镜(美国 李·昂克里奇)

(图片来源:www.bilibili.com)

2. 创建模型

动画要想有真实的效果,模型的表现一定要精细,场景的变化要丰富。根据提供的图纸,通过参数化编辑器生成三维模型。通俗地说,就是通过计算机技术来模拟整个场景(见图4-2-5)。先建主体模型,后建次要模型,模型要尽量精减数量。环境规划动画在使用其他技术之前,应先建立整体地形布局。

图4-2-5 《寻梦环游记》模型(美国 李·昂克里奇)

(图片来源:www.bilibili.com)

① 王媛.基于3Ds MAX在建筑可视化设计的应用[J].河北北方学院学报(自然科学版),2015,31(6):23-28.

3. 动画设置

在基本模型完成后,首先要根据脚本设计和表演方向调整摄像机的动画(见图 4-2-6)。当场景中只有主体建筑时,需要先设置摄像机的动画,然后再设置其他物体的动画。

图 4-2-6 《寻梦环游记》动画设置(美国 李·昂克里奇)

(图片来源:www.bilibili.com)

4. 材料和纹理

材料与纹理主要用于描述物体表面的纹理,构建现实世界中自然物质表面的视觉特性。动画完成后,为模型分配材质,然后设置照明。完成摄像机动画设置后,再对方向进行详细调整。

5. 细化和照明

细化和照明的目的是使虚拟场景更贴近我们的现实生活。

6. 渲染输出

为了使场景具有立体感和空间感,我们需要通过渲染来增强场景的真实感。根据制作要求渲染不同大小和分辨率的动画(见图 4-2-7)。这一步包括动画设置、纹理光照、环境制作、渲染输出等,关系到动画的质量。

图 4-2-7 《寻梦环游记》渲染(美国 李·昂克里奇)

(图片来源:www.bilibili.com)

7. 配音和配乐

添加动画的附加音效。

8.后期特效制作

动画部分按原剧本安排,并添加特效。渲染完成后,使用后期制作软件进行修改和调整,如添加景深、雾及色彩校正等(见图4-2-8)。

图4-2-8 《寻梦环游记》最终效果(美国 李·昂克里奇)

(图片来源:www.bilibili.com)

在表现形式为三维动画的生态科普影视设计中,在上述特点和制作流程的基础之上,用电脑技术创造出符合现实世界客观规律的一系列场景、构图、故事、人物,以此来达到运用设计的手段解决科学普及问题的目的。

4.2.3 三维动画在生态科普影视设计中的运用分析

随着信息技术的发展,人们对生态科普影视设计在审美和教育意义方面提出了更高的要求,因此三维动画成为其中不可或缺的一部分。它通过逼真的图像效果和生动的动画场景,为观众提供了更直观、更深入的体验,使得观众仿佛置身于真实的环境中;通过动态的场景切换和特效展示,让观众更直观地了解现实生活中各种问题的成因和影响,同时了解人类解决问题的方法;通过虚拟的动画场景和角色,让观众跨越时空,了解不同环境和系统的特点。熟练运用三维动画技法在生态科普影视设计中实现独特的视觉冲击力和故事叙述,让观众更加深入地思考,是设计师需要重点提升的能力之一。

以下以科普动画《卫星的十万个为什么——人造卫星的由来》为例,对在生态科普影视设计中运用的三维动画进行分析。

1.科普动画《卫星的十万个为什么——人造卫星的由来》介绍

《卫星的十万个为什么——人造卫星的由来》以写实的三维动画风格表现。以下从科普内容与动画形式两个方面进行详细介绍。

科普动画《卫星的十万个为什么——人造卫星的由来》叙述大纲:动画开头展示太空的三维图像以及发射人造卫星的原因,然后介绍卫星的定义,将卫星分为人造卫星与天然卫星进行介绍,最后介绍人造卫星的现状(见图4-2-9)。

科普动画《卫星的十万个为什么——人造卫星的由来》美术设计:该动画以写实风格的三维模型动画表达。图4-2-10至图4-2-14所示为该动画中出现的主要图像。

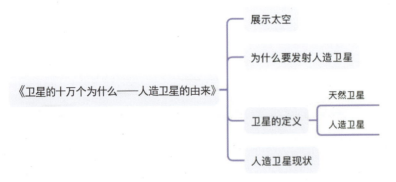

图 4-2-9 《卫星的十万个为什么——人造卫星的由来》科普剧本逻辑图

(图片来源:陈晓岚自绘)

图 4-2-10 《卫星的十万个为什么——人造卫星的由来》太空(中国 航天素质教育研究院)

(图片来源:www.bilibili.com)

图 4-2-11 《卫星的十万个为什么——人造卫星的由来》地球(中国 航天素质教育研究院)

(图片来源:www.bilibili.com)

图 4-2-12 《卫星的十万个为什么——人造卫星的由来》天然卫星（中国 航天素质教育研究院）

（图片来源：www.bilibili.com）

图 4-2-13 《卫星的十万个为什么——人造卫星的由来》人造卫星（中国 航天素质教育研究院）

（图片来源：www.bilibili.com）

图 4-2-14 《卫星的十万个为什么——人造卫星的由来》围绕地球飞行的人造卫星

（中国 航天素质教育研究院）

（图片来源：www.bilibili.com）

2. 三维动画在生态科普影视设计中的运用分析——以《卫星的十万个为什么——人造卫星的由来》为例

1)生态科普三维动画的写实性

在生态科普影视中,三维动画形式与二维相较,更加写实。这是由于三维动画是基于建立模型而创作的。三维动画的模型具有二维动画几乎无法实现的体积感、材质、灯光等。如在科普动画《卫星的十万个为什么——人造卫星的由来》中的地球与卫星模型(见图 4-2-15)。

图 4-2-15 《卫星的十万个为什么——人造卫星的由来》地球与卫星(中国 航天素质教育研究院)

(图片来源:www.bilibili.com)

2)生态科普三维动画的可操作性

三维科普动画具有较强的可操作性,在部分极端条件下,生态科普影视无法拍摄影像表现,这时三维动画就是很好的表现方式。同时,三维动画还可以展示科普影视想要强调的具体内容,简化或是不展示客观存在但与视频内容无关的部分。如在科普动画《卫星的十万个为什么——人造卫星的由来》中围绕地球的人造卫星模型图,主观添加了人造卫星的飞行轨迹(见图 4-2-16)。

图 4-2-16 《卫星的十万个为什么——人造卫星的由来》地球的人造卫星(中国 航天素质教育研究院)

(图片来源:www.bilibili.com)

3)生态科普三维动画对于影片成本控制的优点

虽然三维动画形式与二维动画相较,成本更高,但是比起需要考虑气候、环境,需要拍摄器材的摄影方式,大部分三维动画的成本还是更低的。而且三维动画的模型可以在视频的不同部分甚至不同视频多角度展示或是改变部分灯光颜色使用,就这一点来说,三维动画的模型如果使用频繁,成本甚至可能比二维动画还低。如在科普动画《卫星的十万个为什么——人造卫星的由来》中地球的模型就使用于八个片段中,使用时间超过了视频总时长的一半(见图4-2-17)。

图 4-2-17 《卫星的十万个为什么——人造卫星的由来》地球模型使用(中国 航天素质教育研究院)
(图片来源:www.bilibili.com)

第五章

生态科普影视中的音乐配乐编排设计

音乐作为一门形式的艺术,因其具有非语义性和非描绘性特征,且必须通过人类的听觉器官来引起各种情绪反应和情感体验,从而区别于其他艺术门类。当今社会,音乐与其他艺术门类的联系日益紧密,其所表现的抽象情感往往需要具象的艺术加以体现,而具象的艺术也需要音乐将其丰富的情感表达加以烘托。生态科普影视与音乐都是时间的艺术,二者之间密不可分。从外在层面来看,音乐主要是作为生态科普影视作品的配乐,发挥的是听觉作用,如表达情绪情感、烘托画面效果等。从内在层面来看,音乐与生态科普影视的关联主要体现在剧情结构上,音乐配乐的出现能够使整个作品的叙事变得更加流畅且富有节奏感。综上所述,生态科普影视视觉设计与音乐配乐之间相互关联、密切配合,最终形成了一个统一的风格,从而给观众呈现出最有感染力的生态科普影视作品。

第一节　生态科普影视音乐配乐的特性与作用

5.1.1　生态科普影视音乐配乐的特性

1. 衬托性

生态科普影视作品担负着传递环境保护和科学普及的理念,以生动有趣的方式向观众传递生态知识和科学原理,以增强公众对生态环境的认知和保护意识等任务。因此,作品在描绘自然科学现象时,剧情的发展以及表达的方法一般都是叙述性质的。此时音乐进行往往比较平稳,并不会出现旋律的强烈起伏和速度的急剧变化。由于台词的叙述功能十分突出,所以,音乐配乐在生态科普影视作品中常处于陪衬的地位,呈现出衬托性的听觉效果。

2. 自然性

生态科普影视与自然界息息相关,而自然界中存在着各种各样的声音。因此在影片中常常运用自然界的各种音响,来营造最真实最具代入感的自然生态环境,从而塑造各种不同的客观现象。如风声、雨声、水流声、雷鸣声、冰雪消融声、山体震动声和动物叫声等。这些非乐音的自然音响在生态科普影视作品中已是司空见惯。

3. 抒情性

优美流畅的音乐旋律也是生态科普影视音乐重要的组成部分。生态科普影视片在传递生态保护理念的同时,还需要从情感体验上去感动观众,从而达到更深远且深刻的影响。音乐在听觉层面所展现出的特殊力量,能够为画面增色,引人入胜,耐人寻味。

4. 人文性

在生态科普影视作品中常常会出现一些反映中国传统文化、大好河山,抑或是风俗人情等方面的题材,此时,由于民族风格与地方色彩浓厚,因此在音乐配乐上也有鲜明体现。例如在配

器中出现相应的民族乐器,在旋律上直接运用民歌小调或者原生态歌唱片段。这些音乐元素或古朴深沉,或热情奔放,或婉转动听,但是毫无疑问,其都具备浓郁的地方风格以及独特的人文气息。

5.1.2 生态科普影视音乐配乐的作用

1. 衬托故事情节

生态科普影视作品通过客观的自然现象讲述科学的生态故事,而相应的音乐配乐的主题风格也需要与情节保持一致,因此,音乐配乐将起到叙述情节的作用。其必须紧扣相关的自然生态形象,并且遵循音乐的客观规律,才能够精准地描述出故事情节发展。例如,在动物生态保护类影片当中,当出现苍鹰捕捉野兔的情节时,配上一段令人紧张、狡猾的音乐或效果声响,把苍鹰在天空中盘旋,寻找机会的形象展现得更加生动真实。

2. 增强氛围体验

在反映客观自然风貌的作品当中,画面中常出现山、河、湖、海、花、鸟、虫、鱼、兽等形象,此时音乐配乐主要运用自然界中的声音材料,营造一种真实的氛围感受,通过视觉与听觉的完美结合,给观众一种身临其境般的感受,力图将观众吸引到画面中去,从而增强整体的氛围体验感。

3. 凸显科教主题

生态科普影视作品归根结底是科学教育片,其通过描绘自然生态现象,向观众阐述客观的科学道理,最后激发观众的生态环境保护意识。在这个过程中如果有音乐配乐的参与,能够有效地凸显出科教主题的感染力,使观众共情其中,并获得反思,从而达到生态科普影视的教育目的。而音乐配乐的情感表达也需要以生态科普影视作品为依托,二者相辅相成、互相衬映。

4. 启发观众联想

音乐配乐凭借听觉感受来引起观众的情绪情感反应,从而产生了启发观众联想的作用。其一是具象联想,例如配乐中的钢琴纯音乐伴奏部分,使观众联想到空灵的山谷,一阵微风吹过,略带一丝寒意。而另一则是抽象联想,从以上钢琴纯音乐伴奏中还可以联想到当地的自然生态环境遭遇人为破坏后,树木凋零,动物迁徙,只剩一个光秃秃的山伫立的荒凉场景。

第二节 生态科普影视音乐配乐创作思路

1. 录制自然声音材料

在生态科普影视音乐配乐中,收集或者模拟自然界的各种音响,来塑造自然界中的具体形象,是最为常见的一种创作手法。从前者上看,以收集"雨声"材料为例,创作者需要录制淅淅沥

沥的小雨、叮当作响的大雨以及电闪雷鸣的暴风雨等,以适应不同情景的需要。从后者上看,有时录制自然声音材料的效果并不理想,此时我们需要借助人工来模拟出自然的声音材料。以模拟"风声"为例,创作者可以将嘴对准麦克风吹气,发出像风一样的"沙沙"声,从而体现出风沙乱作的生态场景。

2. 发扬民族音乐元素

发扬民族音乐,继承民间传统,凝聚民族精神,对于生态科普影视的音乐创作来说,是非常必要且不可动摇的。一方面,创作者应深入研究民间调式特点,积累各个地域的特色音调旋律,深入生态环境保护区域,走访学习,录制最为真实质朴的音频,可加以改编直接运用到生态科普影视作品中。另一方面,创作者不能局限于民间音乐的框架,应充分发挥与时俱进的创新精神,调动各种写作手法,使音乐配乐能够建立在民族风格的基础上而有所变化发展,实现良性循环。

3. 巧妙运用"留白"思维

在传统绘画艺术中,"留白"是精心安排下的空白,从宏观上看,是整个作品中不可或缺的组成部分,有一种无声之美。这种留白思维在生态科普影视音乐配乐中同样适用。部分情景的无声处理,其实往往比有声的实际效果更好。特别是当需要展示微观事物的特写镜头时,将配乐声音都去掉,只留下画面,让观众能够集中注意力,去认真观察画面内容。如在音乐留白之前加入旁白解说的引导铺垫,则效果会更佳,给人留下极深刻的印象。

第三节 生态科普影视音乐配乐在应用中的常见问题及应对策略

1. 音乐配乐不完整

生态科普影视音乐配乐体现的是完整的艺术构思,然而在实践应用中的效果却不尽如人意。如果在一部作品中,各个段落之间的配乐缺乏整体的、有机的联系,音乐结构过于松散,这种音响效果往往会对观众的听觉感受形成一定的障碍,同时也会对视觉造成一定程度上的干扰。出现此类问题主要是因为音乐配乐创作者能力不足,缺乏系统思维和配乐经验。另一原因则是,作品导演对音乐配乐部分不甚了解,把音乐仅仅作为附加物,更有甚者直接用音乐配乐来填补旁白的空档期。音乐由此变得不完整、不连续,且缺乏内在的逻辑和动机,失去了原本的生命力。

应对策略:从创作者的角度来看,一是需要树立系统观念,建立整体思维;二是要提高自身专业能力,深耕音乐配乐相关的理论知识。从导演角度来看,其需要提高自身音乐修养,生态科普影视是一种综合的、多维的艺术,只有面面俱到,才能创作出大众喜闻乐见的艺术作品。

2. 音乐配乐喧宾夺主

在生态科普影视作品中,音乐配乐必须和旁白、同期配音混合录制,所以一定要分清主次,不能出现比例失调等情况。如果配乐音量过大,则容易干扰旁白解说,易使观众听不清具体内

容,影响观看效果;反之音量过小,则易使观众为了去听清音乐配乐的曲调而忽略了画面和旁白,同样达不到理想的观看效果。

应对策略:首先需要合理地控制音乐配乐的音量,从宏观上调控音乐配乐与其他声音轨道的音量比例,使其达到最和谐的状态。其次音乐配乐应该以原创作品为主,如果选择某些大众非常熟悉的音乐,会吸引观众的注意力,而忽视内容,而原创作品不仅能够使观众保持新鲜感,还能体现音乐本身的表现力。

3. 音画对位不一致、风格不统一

从音画对位层面上讲,通常生态科普影视作品的字幕或解说旁白的速度以中速居多,这是为了使观众在看到画面和听到旁白时有充足的时间来反应理解。因此音乐配乐的编排设计也需要与前者相对应。速度过快或过慢,都会造成音乐与画面的不协调,使观众感到不适,使观看体验感大打折扣。从整体风格层面上讲,音乐配乐与生态科普影视作品的具体内容必须适配,形成有机整体。音乐配乐风格应紧跟情节的变化发展,或欢快,或悲伤,而不是我行我素,只注重自身的表达,否则音乐配乐与整个作品将会呈现出割裂的效果。

应对策略:为解决此类问题,创作者需要在编排设计音乐之前做好充分的准备工作,对生态科普影视作品的创作背景、具体内容、剧情节奏以及科教意义都要有深入的研究,而不能只着眼于音乐配乐。在前期创作阶段,需要根据具体的生态科普内容设计相关的配乐风格,其必须与整部作品的主题基调相统一。在后期加入配乐时,要多次反复检查音乐与画面的联动是否紧密,以便及时做出修改和调整。

第六章 生态科普影视设计中的视频合成与剪辑设计

第一节　影视剪辑理论基础

6.1.1　影视剪辑基本概念

1. 剪辑的产生

剪辑,是影视艺术发展到一定阶段后诞生的,其诞生与电影的产生有着不可分割的关系。

19世纪60年代,庞大的资本积累和社会的发展为电影工业的出现奠定了坚实的背景基础。随着人们生活水平的上升,精神需求的增长,电影逐渐成为大众喜闻乐见的一种艺术形式。1895年12月28日,卢米埃尔兄弟在巴黎卡普辛路14号的一家咖啡厅的地下室,第一次播出了他们的作品《火车进站》,这也标志着世界上第一部电影的诞生。因此卢米埃尔兄弟被人们称为"电影之父"。但对于当时的电影,人们并没有剪辑的概念,绝大多数影片都不过为片长50英尺左右的短片,并且每部短片几乎都是一个镜头拍完的。

在电影制作的早期,人们使用的是胶片,并没有使用剪辑或蒙太奇技术。他们只是简单地剪短胶片,删除不必要的部分,并添加额外的元素,然后将所有需要的胶片黏合在一起,这就是剪辑的前身——剪接。1897年,路易斯·卢米埃尔将4部片长为50英尺且独立放映的影片《火车出动》《摆开水龙》《向火进攻》和《火中救人》,结合成为一部完整的电影,以此来纪念他的艺术成就。这四部影片通过剪辑的手段拼接在一起,放映时获得了极大的成功。它直接启示了美国著名导演鲍特,并在1903年拍摄了著名影片《一个美国消防员的生活》,在电影中首次进行了剪辑的尝试。在20世纪的最初几年,人们不约而同地开始尝试将拍摄好的完整胶片剪断后再按照一定的意义重新排列连接,这也是剪辑的开始。

历史上,剪辑的出现可谓是一个不可思议的过程,几次意外的拍摄失误,却最终催生了一种独特而富有想象力的创作方式。一个优秀的影片创作者不能仅仅依靠简单的拍摄素材,更应该运用艺术创意思维,将拍摄到的素材经过精心剪辑和处理,使其具备更丰富的内涵。

2. 剪辑的概念

剪辑是一种用于图像、视频、音频组合的手段,它可以将原有的结构、节奏、语言等打乱重组,按照一定的排列顺序重新组合,以达到叙事、抒情及表现的目的。

视频作为一种视听艺术,分为视和听,剪辑也同样分为视频的剪辑和声音的剪辑。

视频剪辑即大众所了解的剪辑的概念,一部好的影视作品,不单单是故事情节精彩,它的画面和带给人的视觉感受也同样精彩。剪辑是影片艺术过程中的最后一次再创作,在经过对故事情节的分析、演绎、拍摄后,便需要通过剪辑来拼接,在这一过程中每一个镜头片段都成为一段素材,这些素材会根据影片故事情节的发展、影片的风格以及导演的意图进行删减,并且挑选适合的素材拼接,这就是剪辑的工作。

素材的剪接，不仅要为影片的内容及故事情节发展服务，同时需要具有艺术感染力。剪辑不同风格的影片，需要使用不同的剪辑手法，例如改变画面的大小、片段的长短、故事节奏的快慢等，这部分会在下一小节详细介绍。通过使用一些剪辑手法及技巧，可以使同样故事的情节拥有不同的风格甚至拥有不同的情绪。使用正确的剪辑技巧会给影片增加艺术性，但是不能一味地追求剪辑的技巧而脱离了剧情，否则影片就成了单纯炫技的工具，毫无观赏性，使观众在观看的时候不知所云。

声音剪辑是影片制作的关键，它不仅仅是为了呈现画面，而且还能为观众带来更丰富的视听体验。影片中的声音来源于各种不同的方式，包括人物的语言和动作、动物的叫声、自然界的声音等。声音不仅能够营造出一种环境氛围，让画面更加逼真，而且还能够传达出人们的情感。如果一个影片只有画面，那么会缺少很多情绪的表达。声音是对画面的一种补充，有时可以通过音乐的变化增加影片在某个时刻想要表达的情感，而且在表达情感上，声音比画面更加直接。利用声音的特性，我们可以将视频的内容与听众的想法结合在一起，从而实现视觉的层次化、精准的节奏把握，从而获得更好的视觉冲击力。声音和画面的配合是对声音剪辑的最大考验。

除了影片的剪辑，还有一种剪辑为动画剪辑。动画制作过程中，镜头的拍摄和剪辑是两个独立的环节，前者需要根据事先准备的分镜头脚本，从不同的角度拍摄；而后者则需要根据分镜头脚本，从不同的角度进行拼接，从而实现动画的完美呈现。因此，剪辑的过程可以说是在分镜头制作之时就已经开始。动画的剪辑主要是为了保证镜头的顺序，做一些情节上的删减和镜头的取舍。

6.1.2 影视剪辑基本原理及方法

1. 剪辑基本原理

1) 素材选取

在视频剪辑中，素材选取是一个至关重要的步骤。剪辑师需要根据视频内容要求和制作目的，选择适合的素材进行编辑。首先，剪辑师需要浏览所有可用素材，了解其内容和特点，然后根据剧情需要筛选合适的素材。在选取素材时，需要考虑拍摄角度、画面质量、表情动作、音频清晰度等因素，以确保最终剪辑效果的质量。

2) 剪辑规律

(1) 剪接点的选择。

剪接点是指两个镜头之间的过渡点，剪辑师需要根据情节选择合适的剪接点。一般情况下，剪接点应该选择在动作或情绪变化的高点，以增强视觉冲击力和观众的情感感受。

(2) 镜头序列的安排。

镜头序列是指一系列镜头按照一定的顺序排列组成的序列。在安排镜头序列时，需要考虑故事情节的起承转合，合理安排镜头的长度和顺序，以保持剧情的连贯性和紧凑性。

(3) 画面语言的运用。

画面语言是指通过镜头的构图、运动和配色等方式来表达信息和情感的手法。剪辑师需要熟悉各种画面语言的运用方法，如特写镜头可以突出人物表情和细节，广角镜头可以塑造空间感等。通过灵活运用画面语言，可以使剪辑更具有艺术感和表现力。

3)镜头组接原则

(1)景别的变化不宜过分剧烈。

由于画面景别的设置、氛围、远近等不同,景别差异过大的画面组接难以形成镜头的统一。景别的变化需要遵循"循序渐进"这一原则,不管是景别上从远景到中景再到近景甚至是特写;还是从叙述上由近到远,先描述细节再拓展到宏观概念。

如果在两个机位和景别差距不大的镜头之间,存在着相同的外观、尺寸的物体以及其他元素,则可以使得整个场景的构图更加顺滑、更加自然。但如果两个镜头中画面物体稍有变化,不管是位置还是外观上的变化,两个镜头的衔接则会缺乏连贯性。

(2)镜头的色彩设计不宜差异过大。

由于镜头的色彩冷暖不同、明暗层次不一,如果差异过大,则画面的组接难以形成连贯的效果。剪辑中要保证影调、色彩的相似匹配。"影调"指的是画面的黑白基调、明暗层次、虚实对比等关系。色彩顾名思义就是画面中呈现的颜色。在影片的一幅画面中,我们会看到许多的颜色和光影,这些光影通常呈现出柔和的光线或阴暗的氛围。这些光线和氛围会与画面中的其他元素产生一定的关系。在剪辑时,为了确保两个镜头的完美结合,必须确保它们的影调和颜色基本上相同,这样才能确保画面内容的流畅。例如,前一个镜头是白天艳阳高照,下一个镜头则不宜衔接一些昏暗的场景;否则不仅画面逻辑上会产生误差,并且给观众的视觉感受也过于跳跃。

(3)镜头动态设计必须保持连贯。

在运动画面的镜头中必须保证画面是连贯的,因此画面主体必须动作接动作,才可以达到流畅的目的。因此在剪辑中,镜头的组接必须遵循"动接动"和"静接静"的原则。在"动接动"这种组接方式下,剪辑会将多个动态的画面衔接在一起,通过连续的动作和运动来增加镜头的流畅感和紧凑感。"静接静"则指的是静态的镜头之间的过渡方式,这种组接方式常用于展示环境、场景变换或者角色情绪的变化,通过静态画面之间的衔接来传达信息和情感。

在这里不得不讲到两个摄影概念:"起幅"和"落幅"。"起幅"指的是运动镜头开始的场面,目的是将前一个固定镜头画面转为运动镜头画面。"落幅"是运动镜头终结的画面,目的是让画面平稳自然地从运动镜头转为固定镜头。而在动态的运镜和定镜头组接时,运镜需要有"落幅";同样当定镜头接运镜时,定镜头就需要有"起幅",以此来达到"动接动""静接静",使影片观感更加流畅。

除此之外,还有特殊情况的"静接动"和"动接静"的镜头。"静接动"指的是从静态的镜头过渡到动态的镜头。在这种组接方式下,观众会从一个静止的画面逐渐转换到一个运动的画面,通过对比营造出一种强烈的视觉冲击力。"动接静"指的是从动态的镜头过渡到静态的镜头。这种组接方式常用于剧情转折点或者情绪高潮部分,通过从运动到静止的转变,强调情节的重要性或者突出角色的内心世界。

4)转场效果运用

转场效果是指剪辑师通过技术手段对画面进行处理,以增加影片的视觉冲击力和观赏性,常见的效果包括跳转、淡入淡出、分割屏、倒放等。剪辑师需要根据剧情需要和个人审美选择合适的效果进行运用,注意不要过分夸张,以免影响观众对故事情节的理解。

5)声音处理

声音是影视剪辑中另一个重要的元素。剪辑师需要对原始音频进行处理,以增强观众的听

觉感受和情感共鸣。常用的声音处理手法包括剪接音频、调整录音音量、添加背景音乐等。剪辑师需要注意音频与画面的协调，确保声音和画面的统一性和连贯性。

2. 剪辑方法

通过精心设计的剪辑，能够激发观众的情感反应。因此，编剧和剪辑师都应该努力学习并熟练掌握剪辑技巧，以便更好地完成"观众的心理导师"的制作任务。

1) 对比剪辑

对比剪辑是一种后期剪辑技术，它通过有反差的内容或者形式对镜头场景进行衔接，以增强视觉冲击力。举个例子，如果我们想要讲述一个贫困者的悲惨命运，那么我们可以通过将一个富人的愚蠢行为与贫穷的人物联系起来，让整个故事更加生动。

通过对比剪辑，我们可以创造出一种简单的对比关系，从而让观众能够更加深入地理解影片的内容。此外，我们还可以将单一的场景或者场景中的镜头，与其他场景或场景中的镜头联系起来，从而让观众有机会去比较两个情节，以加深对影片的理解。对比剪辑是一种非常有效且广泛应用的剪辑技术。

2) 平行剪辑

平行剪辑与对比剪辑有些类似，通常用于呈现对比鲜明的观点。通过使用平行剪辑技巧，可以将事件呈现得更为松弛。例如，在电影《沉默的羔羊》中有这样一个场景：FBI特工包围了一栋建筑，另外一个镜头则是一个连环杀手在一栋建筑里与受害者对话。平行剪辑让观众相信特工们即将逮捕杀手，结果却发现连环杀手其实在另一个地方。电影《教父》中，主人公迈克尔在参加他侄子的洗礼，同时一连串的谋杀在他的授意下进行。暴力谋杀与宗教仪式并列在一起，为影片增添了一种紧张感。其中分屏的平行剪辑还可以增加速度，因为它在一倍的时间内显示出两倍于单独显示每个场景所需的信息。

平行剪辑是一种非常有趣的技巧，它在未来也会取得巨大的成功，有很大的发展。

3) 象征剪辑

通过使用象征性的图像元素对现实生活进行描绘，可以为电影增添更多的寓意。例如，电影《罢工》的结尾，在表达枪杀工人的同时穿插屠宰场中杀牛的镜头。这种精心设计的镜头语言，能够让观众感受到工人的死亡是如此残忍和无助。即便没有任何字幕，也能够让观众感受到这些抽象的想法。

《阿甘正传》的开场镜头是一根羽毛从半空飘落到阿甘身边，这看似不经意的一个全景描述，实际上为阿甘的故事打开了大门。这一羽毛的降落，给观众留下了无限的想象空间，为后续的故事讲述奠定了基础。在影片的最后，阿甘的双脚上又掉下了一根羽毛，似乎随时都有可能飞走。它不仅是一根简单的羽毛，也是阿甘人生道路心态与纯真本性的一种隐喻。羽毛是乳白色的，洁白无瑕，朴素天真，这也代表着阿甘本性的纯真无瑕。

象征剪辑在表述故事层面出彩之处在于，它并不单单是叙述一个简单的故事，而且暗含角色运势与背后的精神。

4) 交叉剪辑

在美国电影中，交叉剪辑是一种非常普遍的技巧。通常，电影的结尾会由两个相互关联的情节组成，其中一个情节会影响另一个情节。这种技巧旨在通过不断加强悬念和紧张感，持续吸引观众的注意力，让观众感受到最大的刺激。

交叉剪辑就是把可能发生在同一时间或者不同时间的不同动作进行交错剪辑。这种剪辑使出现在同一时间不同空间的两个段落和场景交替出现。这个术语常常与平行剪辑有点不确切地等同起来，可能是因为在字面意义上，平行的概念可以解释交叉剪辑的含义：平行放置两组同时发生在不同空间的毗邻事件。交叉剪辑的含义是限定的：同时进行但在叙事中彼此独立的两组动作之间的连接。与之对应的是，平行剪辑事实上指的是两组相关运动的平行，这两组运动出现在不同的时间。交叉剪辑用来制造悬念，它经常在西部片、惊悚片和黑帮片中出现。这种剪辑也用来加速叙事的发展。

简单地总结下，交叉剪辑强调的是，不论是不是发生在同一时间，事件之间是独立的；而平行剪辑强调了不同时间中相关的事件。平行剪辑和交叉剪辑经常被错误地指称相同的效果，事实上好莱坞的主流电影很少会使用真正的平行剪辑，主要使用交叉剪辑。

5）主题的重复

重复的力量是强大的，一部电影的叙事、艺术表达，在一定程度上要通过一些现象的重复出现来完成，尽管有些时候普通观众并不能够察觉到影片中的重复现象。

如陈凯歌导演的电影《风月》，在影片开头有这样一个镜头——孩童时期的大小姐和端午以及忠良三人在门口相遇并一齐回头，在影片结尾时这个镜头又完全重复了一遍。这两个镜头中同一画面内容的重复既是一种前后呼应，也给人一种强烈的宿命感和悲剧感。

6.1.3　影视剪辑常用软件及其特点

在剪辑应用范围不断扩大的过程中，计算机技术的使用是必不可少的。计算机技术可以很好地辅助我们进行信息处理。在电影电视以及网络媒体迅速发展的大背景下，人们对视频的制作和剪辑有着更高的需求。本小节将从特点、功能、优缺点几个方面，来介绍几款常用的电脑剪辑软件。

1. Adobe Premiere Pro

Adobe Premiere Pro，也被称作 Pr，是一款专业的、面向桌面的、支持 Windows 及 macOS 操作环境的多功能视觉处理工具，目前已经推出了多个不同的版本，其中包括 CS6、CC2014、CC2017、CC2018、CC2019，而目前的更新版本则是 Adobe Premiere Pro 2023。Adobe Premiere Pro 无疑是一款十分有价值的视频剪辑应用软件，无论您是一名视频编辑，还是一名专家，都可以利用这款应用软件，极大增强您的创造性，让您的作品更加完善、更加优秀。

打开 Pr（见图 6-1-1），进入工作面板，我们会看到许多个常用的工作区块——源、节目、项目、时间轴，通过这几个区块，我们可以完成视频段落的组合和拼接，并且可以进行一定的特效制作与画面调色。Pr 的整个应用过程包括数据收集、数据处理、颜色校准、声音处理、文本增强、图像处理、DVD 刻录等。此外，它也能够和 Adobe 的其他应用进行协同，解决您的任何视频编辑和制作难题。所以，Pr 可以被称为是一款功能强大、简单易学、应用面广、专业稳定的视频剪辑（影视制作）软件。

当然，Adobe Premiere Pro 也有自身的使用优缺点。首先，一款软件的兼容性是衡量其质量的关键因素，而这款软件的最大优势就在于它的高兼容性。它能够有效地避免系统错误、闪退等问题，从而保证软件的稳定运行，从而提高用户的体验。视频编辑是一项庞大又复杂的工

图 6-1-1　Pr 工作面板

（图片来源：Adobe Premiere Pro）

程,Pr 操作系统的稳定性以及兼容性是比较出色的。其次,Pr 的应用范围是最广的,它的教程最多,各种插件也最多,还能识别多种格式的视频,系统本身携带许多特别的转场,并且其操作界面非常自由,使用的快捷键非常多,使用者在使用时会非常方便快捷。最后,该软件的调色功能较为强大。Premiere Pro CC 是目前最受欢迎的 Adobe SpeedGrade 高级调色调光软件之一,它的 LUT 滤镜能够让您在不依赖其他工具的情况下,轻松实现对颜色的自定义和渲染。

但是,作为一款被广泛应用的视频剪辑软件,Pr 存在着需要改进的地方。例如,它对电脑的配置要求较高,而且跨版本剪辑会出现非常多的问题,尤其是高版本转低版本会让人非常头疼。而且 Pr 的汉化版本不太稳定,比较容易崩溃,其字幕功能还需要很大的改进。前面我们提到 Pr 可以很方便地与 Adobe 家族的影视后期软件动态连接联动工作,但是也仅限于 Adobe,它对除此以外的后期软件都不是非常友好。

2. Final Cut Pro X

Final Cut Pro X,也被称作 FCPX,是一款苹果公司开发的高级视频处理工具,它具有多路多核心处理器、GPU 加速、后台渲染等功能,能够实现高达 6K 的多种分辨率的视频处理。但是,该软件只适用于 macOS 系统,不能导出 OMF、AAF、EDL 等格式,对软件用户有一定的限制。

Final Cut Pro X 拥有丰富的功能和简洁的操作面板(见图 6-1-2),旨在降低视频后期制作难度和提高使用者制作能力上限。这个复杂且对用户友好的工具一经推出就引起了电影制作人、媒体专业人士和内容创作者的极大关注。

Final Cut Pro X 提供了一个优雅和直观的操作界面,这不仅有利于视频素材的操作,也打开了全面讲故事的大门。编辑器可以无缝地安排和修剪剪辑,添加过渡,并实现精密的复杂效果,同时保持用户友好的工作流程。

强大的色彩校正和分级功能是其突出特点之一。该软件使用户能够使用工具精确地调整和增强其项目的视觉效果。专业人士可以微调色彩平衡,纠正曝光问题,并制作独特的视觉风格。在音频编辑方面,Final Cut Pro X 同样有不错的表现。它使用户能够同步音轨,消除背景噪声和微调声级等,以创建一个迷人的听觉体验,无缝地补充视觉效果。此外,Final Cut Pro X 在后期制作工作流程中起着举足轻重的作用。它与苹果其他产品和服务的集成,如 Motion 和

Compressor,为编辑提供了一个全面的生态系统,用于渲染、导出和交付内容。这种协同作用确保了各种发行平台(包括影院、电视和在线流媒体服务)的最高质量输出。

图 6-1-2　Final Cut Pro X 工作面板

(图片来源:Final Cut Pro X。绘制作者:郭曦)

总之,Final Cut Pro X 超越了典型视频编辑软件的界限,为专业人士和教育工作者提供了全面的解决方案。其直观的界面、强大的编辑工具、先进的色彩分级功能和无缝的后期制作集成使其成为多媒体内容创作领域的一大选择。不过,FCPX 自身使用设备的限制和昂贵的价格,是其最大的不足。

3. Corel VideoStudio

Corel VideoStudio,也被称为会声会影,是一款加拿大 Corel 公司开发的高性价比的视频处理工具,它不仅支持 Windows 操作系统,还可以支持 mac 操作系统。会声会影的软件安装包比较小,基本不占用大量内存,对电脑性能要求也比较低,比较受视频剪辑新手的欢迎。这款软件拥有强大的图片抓取、处理及编辑功能,它不仅支持抓取、转换 MV、DV、V8、TV 等多种形态的影片,还支持多种编辑模式,让您轻松地把影片存储到多种不同的媒体平台,甚至是 DVD、VCD 等多媒体光碟中。在我们的日常生活中,会声会影一直以来都是许多人学会的第一款电脑剪辑软件。对于初学者来说,如果你的电脑带不动,但又想学习一个专业的电脑视频剪辑软件,使用这款应用将会是不错的选择,它可以帮助初学者更好地掌握基础的视频剪辑技能。

进入会声会影(见图 6-1-3)这个软件,我们会发现该软件的操作界面比前两个软件更加一目了然,除去基础的菜单栏和工具栏以外,大范围的面板主要可以分为预览窗口、素材库、时间轴几个部分,所以对于视频剪辑新手来说,该软件会比较好上手,入门会相对轻松许多。该软件最大的优点是对电子相册的制作有天然的优势,并且网上有大量的相册模板,为使用者带来了极大的方便。

作为高清视频编辑软件,会声会影功能分区简洁,易用性是其相当关键的一个特性。有时,令人迷惑的界面会影响使用者的工作感受和工作效率,而简单有序的界面往往更胜一筹。随着界面的简洁,会声会影的动画制作变得更加容易,而且软件内置的定格动画功能,使得操作变得更加便捷,使用者可以利用多种特技效果和创作手段,创造出更多精彩的视频特效。所以,会声会影对于个人、家庭非常适用,它的强大的综合性对视频剪辑的兴趣爱好者很有帮助。

图 6-1-3　会声会影工作面板

（图片来源：会声会影）

该软件也有许多不足之处。会声会影的功能相对一般，有轨道数量的限制，导入超高清格式和特殊格式时，软件经常崩溃，支持的插件较少而且不能调音，所以只能制作相对简单的视频作品。对于原创视频制作人来说，可能并不适合，因为太模板化会限制使用者的创造力。会声会影这款软件的体积也比较大，使用者的电脑最好留有充足的内存。

4. DaVinci Resolve

DaVinci Resolve，中文又称为达芬奇，是 Blackmagic Design 旗下的一款好莱坞级别的免费视频剪辑制作软件，可以称之为 Pr 的一个强大代替品。DaVinci Resolve 因其出众的功能而备受好莱坞的欢迎，它可以实现多种后期处理功能，包括剪辑、颜色校正、视觉特效、动态图形以及音乐后期处理。此外，它还支持 Windows、macOS 以及 Linux 等多种操作环境。

DaVinci Resolve（见图 6-1-4）的工作界面大致可以分为四个主要区域。首先，界面中心分别有左侧和右侧的检视器，可以显示不同的画面或者合成特效。其次，在工具栏设有多个按钮，可以用来在节点编辑器中添加常用的特效或者工具。紧接着就是占据整个界面将近二分之一的工作区，工作区里面可以显示节点编辑器、关键帧编辑器或者样条线编辑器的任何组合。最后便是界面右侧的检查器区域，选中节点编辑器中的某个效果或工具后，使用者就可以在检查器中查看并且操作它们的各项参数。到目前为止，DaVinci Resolve 可能是最强大的剪辑软件之一了，《复仇者联盟3：无限战争》《一个明星的诞生》《阿丽塔：战斗天使》《哥斯拉大战金刚》等众所周知的好莱坞电影大作都在使用这个剪辑软件。

许多专业人士都很推荐 DaVinci Resolve 这个软件，它有着许多让人无法拒绝的优点。首先，DaVinci Resolve 是完全免费使用的，不论是个人还是公司团队，都可以免费地使用这款软件。这一点相较于其他的视频剪辑软件来说确实是更胜一筹的，当然它肯定也有收费的版本，DaVinci Resolve Studio 就是收费版本，也可以说是专业版本，它的功能涵盖面更加广一点，并且覆盖了免费版的全部功能。其次，DaVinci Resolve 的操作界面非常简洁，而且上手相对来说会简单一点。DaVinci Resolve 是一款高级的视频剪辑软件，与之前提到的 Pr 相比，它的使用更为简单，界面更为友好，尤其是在处理日常使用的媒体库方面，它的优势更为明显。再次，DaVinci Resolve 的剪辑效率很高。前面提到了该软件整合了剪辑、视觉效果、动态图形、调色

图 6-1-4　DaVinci Resolve 工作面板

（图片来源：Davinci Resolve）

和音频后期制作，这些功能单个来讲都非常强大，完全可以满足使用者的剪辑需要，所以使用者不用再在多个软件中来回切换编辑了，节省了很多时间和精力。最后，这款软件剪辑视频非常流畅，不易卡顿。DaVinci Resolve 针对 GPU 做了强劲的优化，使用者在剪辑视频时能得到非常流畅的体验感，从实际测评的结果来看，确实会比 Pr 快很多，只要使用者的电脑可以带动《英雄联盟》和《绝地求生》等游戏，就完全能带动 DaVinci Resolve。

当然，DaVinci Resolve 属于比较专业的软件，平时剪辑普通 Vlog、日常生活分享等视频，对画面要求不高，该软件可以不作为第一选择。然而，对于科普类视频、教程视频或者是趣味剧情等，对画面要求以及特效要求较高的视频，学习和使用 DaVinci Resolve 可以大幅提升视频的观感以及专业程度。不过，这款软件也有不足之处，例如，其操作面板不能自由拖动，关键帧做起来会比较费劲，漏洞很多，有许多更加厉害的插件只有前面提到的付费版本才有，等等。

第二节　生态科普影视中的后期合成

6.2.1　后期合成中的镜头设计方法

1. 镜头语言概述

镜头语言中的"镜头"一词要区别于传统上对镜头这一商品的理解，这里的镜头从专业的角度应解释为，可以承载影像、构成画面组接，由多个镜头构成的一个段落或情景。电影的种种镜头设计构成了整部电影，镜头设计也是电影制作中的核心要素之一。从专业角度出发，镜头设

计涉及多个关键要素,包括视觉构图、镜头运动与切换、镜头焦距和光圈的选择,以及色彩与灯光的运用。这些元素的合理安排使得电影能够营造出特定的氛围和视觉风格,引导观众的目光和情感,增强影像的表现力和感染力。通过巧妙地安排镜头,电影能够传达角色的情感,展现故事的进展,以及表达导演的意图。此外,镜头设计也能刻画时间与空间的变化,让观众身临其境,与角色产生共鸣。综合来说,电影的镜头设计在整个影片中起到至关重要的作用,为电影赋予独特的风格和情感体验。

2.不同景别镜头语言的表达及运用

多个镜头的组合最终构成了我们所观看的电影,可以说镜头是电影的基本单位。镜头语言通过单个镜头或一系列镜头的组合,来完成叙事、传达意义、描绘事物或表达情感。这就是我们之前提到的使用镜头语言来进行表达。然而,不同景别的镜头语言表达和运用会产生不同的故事效果,同时也会向观众呈现出不同性质的信息,产生不一样的情感互动。

镜头的拍摄方式通常用景别来称呼,可以分为远景、全景、中景、近景、特写等,它们之间的差别是被拍摄物体在摄像机中画面呈现的区域。接下来将对五种主要的景别分别进行介绍。

1)远景镜头

远景镜头(见图6-2-1)是取景范围最大的一个景别。该景别作为画面镜头中最大的空间延伸,类属于情绪场景,主要表现的是场景和人物的空间关系,不仅能表达画面的主题,还包含了画面环境。在远景镜头中,人物占据画面的一小部分,整体镜头以景为主,以人为辅,借景抒情。

图 6-2-1 《傲慢与偏见》(英国 乔·赖特)

(图片来源:豆瓣网,https://movie.douban.com)

2)全景镜头

全景镜头(见图6-2-2)被定义为电影摄像机捕捉人物全身画面的一种镜头,借此让观众能全方位地观察人物的动作以及周围环境的一部分。全景镜头还可以细分为以下几种:

长焦镜头:长焦镜头具有较长的焦段,可以放大远处的主体,使其看起来更近。它适用于拍摄野生动物、体育活动和需要捕捉远距离主体细节的场景。

超长焦镜头:超长焦镜头具有非常长的焦段(300 mm以上),可以实现更大的放大倍率。它常用于拍摄非常遥远的主体,例如天文观测或远距离体育活动。

广角镜头:虽然广角镜头通常与近景拍摄相关联,但它也可用于远景拍摄。广角镜头具有较短的焦距,可以捕捉更宽广的场景,适用于风景摄影或需要拍摄远处环境的情况。

长焦微距镜头:这种镜头结合了长焦和微距的功能,适用于远距离拍摄细小主体的场景,例如昆虫或植物。

图 6-2-2 《辛德勒的名单》（美国 史蒂文·斯皮尔伯格）
（图片来源：豆瓣网，https://movie.douban.com）

相比其他景别，全景镜头具备了更丰富的造型元素，画面呈现出广袤无垠的空间感，同时将场景与人物的关联表现得淋漓尽致。镜头中，人物与环境融为一体，创造出生动活泼的画面，其中人与景相得益彰。此类镜头有着交代和记录环境细节的重要作用，能清晰地展示时间、地点以及整体状况，体现出客观性的描绘。与此同时，全景镜头也具备渲染整体气氛的功能，尽管似乎与前面的观点稍有矛盾，实则是通过画面的色调和视觉心理把控，塑造出总体基调的一种表现手法。综上所述，全景镜头作为一种特殊的拍摄方式，拥有独特而多样的表现效果，为电影的视觉表达提供了丰富的可能性。

3）中景镜头

中景镜头（见图 6-2-3）是一部影片的骨干镜头，它也是电影中能决定影片质量的重要一环。中景镜头通常的取景是人物的大半身或者膝盖以上的部分，来展现人物肢体和主体细节，体现画面的质感以及高级感，也被称为叙述性景别，具有解释性和描述性的功能。中景镜头的取景空间能充分地展现人物动作、情绪、穿着，但人物又不会剥离环境，因此这类镜头也常用于人物之间的交流，展现人物关系，对情节的发展有着重要的推动作用。在中景镜头中，画面的结构中心是影片情节的中心点，也就是画面中被拍摄人物视线的交点以及情绪上的交流线，所以，中景的构图要灵活多变，要随情节中心点的变化而变化。

4）近景镜头

近景镜头（见图 6-2-4）一般表现的是人物的面部表情，也就是人物的情绪、情感，即人物的心理状态，其取景位置在人物的胸部以上，具有突出与强调的功能。近景的特点在于放大细节和强调情感。通过近景镜头，观众可以清晰地看到人物的表情、眼神、手势等细节，增强情感表达。这种镜头能够让观众更容易感受到人物的情感和内心世界，提供更加真实和近距离的观影体验，增加情感共鸣和参与感。近景镜头还常用于突出画面中的重要元素，将观众的注意力集中在特定部分，强调影片的主题和关键情节。在影视制作中，近景镜头的灵活运用能够增强场景的戏剧性，提升影片的艺术表现力。

近景镜头的应用非常广泛，其中主要包括人物特写、物体细节、情感表达、强调动作和突出主题等方面。在人物特写中，近景镜头常用于拍摄人物的面部特写，以突出角色情感和表情，尤

图 6-2-3 《搜索者》(美国 约翰·福特)
(图片来源:豆瓣网,https://movie.douban.com)

其在关键情节和高潮部分常见。此外,近景镜头还可以用于展示物体的细节,例如宝贵物品、重要道具等。在情感表达方面,近景镜头适用于表现情感丰富的场景,如亲密对话、矛盾冲突等。此外,近景镜头还能够突出人物的动作,增加动态感和戏剧性。最后,近景镜头也被广泛运用于突出影片的主题,通过放大主题元素,使其更加醒目和引人注目。总的来说,近景镜头在影视制作中的多样应用为影片的情节发展和情感表达提供了强大的视觉效果支持。而这种采访景别适应于电视屏幕较小的特点,在电视摄像中被广泛采用,因此有人称电视为近景和特写的艺术。近景的效果能产生强烈的接近感,常常给观众留下深刻的印象。

图 6-2-4 《禁闭岛》(美国 马丁·斯科塞斯)
(图片来源:豆瓣网,https://movie.douban.com)

5)特写镜头

特写镜头(见图 6-2-5)通常是表现人物肩部以上的头像或者是某些被拍摄的主体。通过人物面部表情的表现来揭示人物形象更深刻的部分,反映人物更丰富的情感,通过拍摄脸部和局部,表达人物微表情的变化和内心世界。特写镜头有强调和加重的作用,它表现的空间狭小,可以积累情绪,它的出现增强了影片的氛围感,容易引起观看者的情绪波动。

特写镜头在电影、电视剧和摄影领域扮演着重要角色,其作用有多个方面。它不仅能够强调物体或角色的细节,使观众更加专注和深入了解其中的微妙之处,而且有助于表现角色的情感和内心变化,增强观众的情感共鸣。此外,它在紧张情节中能创造紧迫感和紧张氛围,增加戏剧性。同时,特写镜头也能传递重要的情节细节或线索,帮助观众更好地理解故事情节。最后,作为一种创意表现手法,特写镜头能在艺术上带来独特的效果和视觉冲击。总的来说,特写镜

头是电影和摄影中强大的视觉表达工具,为作品增添深度、情感和艺术感。

图 6-2-5 《大师》(美国 保罗·托马斯·安德森)
(图片来源:豆瓣网,https://movie.douban.com)

特写镜头不仅是烘托气氛的手段,而且能用于场景的转换,它还能推动剧情的进展。若在影片片段开始时运用特写镜头,观众通常会产生好奇心,想弄清楚"这是什么东西?",并且心中涌现各种猜测和疑问。这些疑问激发了他们继续观看的欲望,希望了解特写镜头的全部内容。由此,特写镜头吸引了观众的注意力,同时也隐藏了部分环境信息,埋下伏笔,还能使场景过渡到其他画面显得自然顺畅。在影片中巧妙运用特写镜头,不仅能让观众更加投入,还为剧情的展开提供了有力的推动。

3. 镜头运动的语言表达及运用

镜头运动是指摄像机的运动,而摄像机的运动方式是镜头语言中不可分割的部分。不同的运动方式不仅提供了多元化的观看模式和视觉效果,而且也是创作者将自身的主观情感介入影片中的重要表现形式。电影运用多样的镜头运动方式和剪辑手法,让观众沉浸其中,发现情节中错综复杂的联系,并获得独特的情感体验。接下来,我们将逐一介绍几种主要的镜头运动语言,以展现电影的魅力。

电影中的镜头运动可以按照运动方向分为多种类型。推镜头让镜头向前移动,逐渐拉近被拍摄对象或场景,营造紧张和距离缩小的效果。拉镜头则相反,镜头向后移动,逐渐拉远被拍摄对象或场景,创造出远离感和开阔感。横向运动的摇、移镜头使镜头沿水平轴线移动,从一侧移向另一侧,让观众能够观察到画面中其他部分的内容。升降镜头使镜头沿垂直轴线移动,向上或向下运动,改变视角,展现不同高度的画面。

所谓推镜头(见图 6-2-6)即推拍,指被拍摄对象不动,由拍摄机器以一定的速度作向前的运动拍摄,取景范围由大变小、由整体到局部、由群体到个体、由远到近,逐渐推成近景或特写的镜头,按照摄影机的移动速度可以分为快推、慢推、猛推。

而拉镜头与推镜头正好相反,是指被拍摄对象不动,由拍摄机器以一定的速度作向后的拉摄运动,取景范围由小变大、由局部到整体、由个体到群体、由近到远,逐渐拉成远景镜头。它可以细分为快拉、慢拉、猛拉。

跟镜头,也称为"跟拍",是一种常用的运动镜头,它能真实地记录客观生活。跟镜头可以连续而详细地展现被拍摄对象在行动中的动作和表情,突出运动中的主体,并交代主体的运动方

图 6-2-6 推镜头

(图片来源:知乎,https://zhuanlan.zhihu.com/p/75382934)

向、速度、体态以及与周围环境的关系。① 通过跟镜头,可以保持运动主体的动作连贯性,生动展示主体人物在运动中的精神状态。跟镜头的技术包括跟移、跟摇、跟推、跟拉、跟升、跟降等多种方式,将跟拍与其他多种拍摄方法结合在一起。总体来说,跟拍的手法灵活多样,能够吸引观众的注意力,让他们始终聚焦在被拍摄的人或物上。

在横向运动中的摇镜头(见图 6-2-7)是指摄像机位置固定在三脚架的底盘上,通过上下、左右和旋转等运动,使观众仿佛站在原地环顾四周,观察周围的人和事物。摇镜头通常用于介绍环境或突出人物行动的意义和目的。左右摇镜头常用于展现庞大的群众场面或壮丽的自然美景,而上下摇镜头则适用于展示高大建筑的雄伟或悬崖峭壁的险峻。通过这种摇镜头技术,我们能够带给观众身临其境的感觉,增强视觉体验,使影片更具吸引力。

图 6-2-7 摇镜头

(图片来源:搜狐号,https://mp.sohu.com)

移镜头(见图 6-2-8),又被称为"移动拍摄"。在广义上,所有运动拍摄的方式都可以归类为移动拍摄。然而,在通常情况下,移动拍摄特指将摄像机安放在运载工具上,按照一定速度在水平面上沿各个方向移动,从不同角度拍摄对象。这种拍摄方式能够将行动中的人物和场景交织在一起,产生强烈的动态感和节奏感。同时,将移动拍摄与摇镜头结合,形成了摇移拍摄方式。

① 向曼.浅析镜头语言在动画中的表现与运用——以短片制作课程为例[J].美术教育研究,2014(9):88-89.

摇移拍摄能在影片中呈现出更加丰富和多样的视觉效果。

图 6-2-8　移镜头

(图片来源:搜狐号,https://mp.sohu.com)

垂直运动中,升降镜头(见图 6-2-9)本质上是一种跟拍,但它专注于沿垂直方向进行拍摄。升降镜头有多种变化,如垂直升降、弧形升降、斜向升降或不规则升降等。运用适当的速度和节奏,升降镜头能够创造性地表达情境,改变画面空间,增强戏剧效果,并烘托氛围。升降镜头还具有许多独特之处,尤其有利于展示高大物体的细节。与垂直摇镜头不同,升降镜头通过固定焦距和景别来准确呈现高处的细节,避免了透视变形等问题,为观众呈现更真实、立体的画面。这种技术在电影拍摄中有着重要的应用价值,为影片增添了更多的视觉魅力和情感共鸣。

图 6-2-9　升降镜头

(图片来源:搜狐号,https://mp.sohu.com)

航拍镜头(见图 6-2-10)是一种特殊的运动镜头,也称为航拍运镜或航拍摄影,是一种广泛应用于电影、电视、纪录片和广告等领域的特殊拍摄技术。它通过悬挂在无人机或其他飞行器上的专业摄影设备,从空中俯瞰地面或特定场景,以获取鸟瞰视角的摄影或录像内容。这种拍摄方式在近年来得到广泛应用,这也是得益于无人机技术的迅猛发展和成本的逐渐降低。

航拍镜头具有许多优势。首先,它可以提供令人惊叹的鸟瞰视角,展现出平时难以察觉的全新视觉效果。通过将镜头悬挂在高空,航拍镜头可以捕捉到宏伟的自然景观、城市全景以及大规模活动的壮观场面,从而为电影、电视和其他媒体作品增色不少。

其次,航拍镜头为纪录片和新闻报道提供了更为全面的视角。它可以用于拍摄野生动物的

图 6-2-10 《明日边缘》(美国 道格·里曼)
(图片来源:哔哩哔哩,https://www.bilibili.com)

迁徙行为、自然灾害的现场情况、城市规划和建筑工程进展等,为观众带来更丰富的视觉信息。

除此之外,航拍镜头也广泛用于广告和旅游业。在广告中,航拍镜头可以用于展示产品或服务的场地和特点,从而吸引更多潜在客户。而在旅游业中,航拍镜头的应用则可以让游客提前感受到目的地的美景,激发他们的兴趣和渴望。

航拍镜头是一种强大的拍摄技术,能够为影视作品和媒体内容带来新颖、震撼和多样化的视觉呈现。

这些镜头在电影、电视剧和摄影中通常有着多种模式,根据不同模式,许多电影制作人也常用以下术语来进行描述与指挥:

追焦:在拍摄过程中改变焦距,使不同物体或角色在画面中的焦点转移,从而引起观众的注意。

倾斜:将相机固定在支架上,然后通过倾斜相机的角度来改变画面的水平线,创造一种视角倾斜的效果。

移动:将相机固定在支架上,通过水平转动相机来捕捉场景中的运动或改变视角。

抖动:通过手持相机或特殊的设备,在拍摄过程中制造相机抖动效果,用于增加戏剧性或模拟紧张情节。

跟随:相机随着运动的物体或角色移动,保持画面稳定,并保持焦点不变,用于追踪主要的动态元素。

飞入/飞出:通过将相机沿着轨道或设备移动,使画面中的物体或角色逐渐接近或离开观众,以增加戏剧性效果。

缩放:通过调整镜头的焦距,使画面中的物体或角色在视觉上逐渐放大或缩小。

4.镜头语言的画面处理技巧及运用

镜头语言的画面处理技巧又可以总结为"镜头的转场"。在影视作品中,镜头与镜头之间的转换是制片行业重要的一环,而转场起到桥梁的作用,构建整部影片的脉络。特别是在影片转场的过程中,镜头必须继承上一段剧情的意向,并为观众营造下一段剧情的氛围。常见的画面处理技巧和转场效果包括淡入、淡出、叠加、入画、出画、定格等。同时,利用CG效果也是一种常见的手法,用于连接两段视频内容。这些转场效果和技巧在影片制作中发挥着关键作用,使得观众能够更加流畅地理解故事情节,增添影片的视觉美感和情感体验。但是,无论采用哪种处理技巧或者转场形式,其所有的指向都是起到一个连接的作用,来避免两段视频画面相连接

时的生硬,从而影响到观看者的整体情绪积累以及影片的流畅程度。接下来,将简单地为大家介绍几种处理方式。

淡入效果是画面由黑暗逐渐变亮,使观众逐步进入故事;而淡出效果则是画面由明亮逐渐变暗,使观众渐渐退出当前情境。叠加方式将两个画面透明叠加,创造出特殊效果,常用于表现回忆或幻想场景。入画通过从一侧进入画面,引入新主体或元素;而出画则是从中心向外逐渐消失,用于结束场景或情节。另外,定格方式将画面静止不动,持续一段时间,用于突出情节、角色情感或制造悬念。这些转场方式的巧妙运用可以让观众更加深入地融入故事世界,增强影片的表现力和观赏性。

6.2.2 后期合成中的蒙太奇技法

在影视设计中,剪辑与蒙太奇是逃不开的话题。虽然"剪辑"一词在英文中是指"编辑",但在某种意义上也可以等同于"蒙太奇"。这两者在意义上相近,互为补充。蒙太奇作为一种独特的影视语言和剪辑手法,如今已经成为一个相对成熟的理论体系,并在影视设计中频繁运用于艺术作品。通过蒙太奇手法,影视制作者能够更富创意地将不同画面和场景融合,展现出引人入胜的影视艺术作品。① 蒙太奇手法在影视创作中是一种常用且独特的存在,它有助于推动影视作品的故事情节发展并抓住重要细节。在本节中,我们将详细介绍蒙太奇的概念、不同类型、作用,以及在影视设计中的运用。通过深入了解蒙太奇的原理和实践,影视制作者能够更加精准和创新地传达故事情感,创造出引人入胜的视觉体验。

1. 蒙太奇的概念

蒙太奇源于法语 montage,意思是构成和装配,它原本是法国现代建筑学领域中的一个专业术语。然而,随着时代与科学技术的不断进步、影视领域的迅猛发展,蒙太奇代表了通过在视频编辑过程中将一系列不连续的镜头组合在一起,以创造出新的意义、情感或叙事效果。蒙太奇可以通过剪辑、过渡、音乐、声音效果等手段来组织和连接不同的镜头,使它们形成有力的关联和连贯的整体。②

蒙太奇是一种特殊的思维方式,涵盖了影视设计作品的构思与合成,以及画面、声音和色彩的组合。在广义上,蒙太奇涉及影视制作中的整体构思与创作过程。而在狭义上,蒙太奇指的是影视设计艺术的语言符号系统,包括影视画面和色彩的编排和组合。在影视制作中,巧妙地运用蒙太奇的艺术手法,能够对时间和空间进行处理,将剧本与作品构思相结合,以科学合理的方式排列摄录素材,从而打造出一部完整的影视作品。通过精心策划和组合,蒙太奇使影视作品能够准确传达故事情感,并呈现出引人入胜的视觉体验。总的来说蒙太奇在影视设计中扮演着至关重要的角色,是影片创作中不可或缺的关键组成部分。③

2. 影视设计中蒙太奇的类型

蒙太奇是离散的,是跳跃的,是分割的也是整体的,关于蒙太奇的种类的划分,不同的影视

① 高正.设计素描训练的蒙太奇思维[J].电影评介,2008(18):85,106.
② 许亚.浅析蒙太奇思维在影视中的表现功能[J].今古文创,2021(36):95-96.
③ 杜鑫澄.浅析蒙太奇在影视创作中的运用[J].记者摇篮,2018(8):78-79.

制作人和影视理论家都有着自己的观点与见解,在本节中,我们将影视中的蒙太奇归结为叙事蒙太奇、表现蒙太奇和理性蒙太奇三大类。①

第一,叙事蒙太奇。

叙事蒙太奇被广泛运用于影视片中,它最早由美国现代电影大师 D. W. 格里菲斯提出。他通过故事情节的交代和事件的展示,按照时间流程和因果关系,对镜头、场面以及段落进行拆分和组合,从而引导观众理解剧情,并产生情感共鸣,其特点在于快速剪辑、时间错位、意象联想和艺术转场等。② 通过快速剪辑,不同场景或事件交替展示,增强故事的紧凑性和戏剧性。时间错位则将不同时间段的场景交错呈现,创造戏剧性效果和展示不同角色的内心变化。这种富有创意和艺术性的叙事手法能够使故事更引人入胜、生动有趣,并更深刻地表达角色情感和故事主题。

这种蒙太奇组接方式脉络清晰,逻辑连贯,使影片流畅自然。叙事蒙太奇又可以细分为连续式蒙太奇、平行式蒙太奇、交叉式蒙太奇和重复式蒙太奇四种类型。接下来,我们将对这几种类型进行详细介绍。通过深入了解这些蒙太奇类型的运用,影视制作者能够更加精准和创新地营造影片的叙事效果,使作品更具观赏性和感染力。

连续式蒙太奇,单从字面意思来讲,就是指某影片的故事情节脉络按照一条单一的情节线索,沿着片中事件发生的逻辑顺序进行有节奏的连续性发展。连续式蒙太奇从根本上区别于类似平行式蒙太奇或交叉式蒙太奇的多情节线索的发展。所以,连续式蒙太奇拥有二者无法比拟的优点——叙事手法质朴流畅,叙事情节自然平顺。但是,该手法在影片情节的变化和发展节奏的掌控中略逊一筹。连续式蒙太奇的剪辑手法不太利于多条故事情节线的概括,并且对同时发生的情节无法进行完美整合并向观众展示出来,容易呈现出冗长乏味、平铺直叙的观感,忽视了各条情节线之间的对列关系。因此,在影视设计中,连续式蒙太奇很少被单独使用,一般都被影视编导用于与平行式蒙太奇或交叉式蒙太奇交混结合,相辅相成。

平行式蒙太奇,又称并列式蒙太奇,是一种常用的影视剪辑手法,它同时叙述两条或以上的故事情节线。通过将这些情节线巧妙地组合,平行式蒙太奇可以呈现出一个完整的情节结构,或者通过相互穿插演绎,揭示出共同的主题。这种剪辑手法有两种表现形式:一种是依次分叙,逐一展示不同情节线的发展;另一种是交替分叙,通过快速切换不同情节线来增强戏剧效果。此外,平行式蒙太奇还可以进一步细分为两类:扩大与集中式蒙太奇。前者是通过放大和缩小画面来切换不同情节线,后者则是将故事情节集中在同一时间段内展示。通过运用平行式蒙太奇的剪辑手法,影视制作者能够更加灵活地展现复杂的故事情节,增强影片的叙事效果和观赏性。

交叉式蒙太奇是一种常用的剪辑手法,它将两个时空不同、时间相同的视角交叉播放。这样的剪辑手法使得各条情节线相互依存、彼此影响,最终汇聚融合在一起。交叉式蒙太奇能够给观众带来独特的激情与悬疑体验。在紧张的氛围中,故事情节线之间的尖锐矛盾冲突被加强,引发观众对下一个镜头的期待。这种剪辑手法巧妙地提升了影片的紧凑度和观赏性,使得

① 李冉.论教育电视节目制作中的蒙太奇[J].成功(教育),2011(5):184.
② 郑鑫垒.动画短片中表现蒙太奇的研究与应用[D].湖北工业大学,2020:12.

观众在观影过程中保持高度的注意力和情绪交互。①

重复式蒙太奇其实是一种结构,与写作手法当中的复述方式或者重复手法类似。通过对关键情节的反复重现,达到强调人物情绪和深化主题的效果。这种结构使得影片结构更加完整,它不是单纯的机械重复,而是让那些有一定寓意的镜头在影片的关键时刻的每一次反复出现都变得更加有意义。

第二,表现蒙太奇。

表现蒙太奇是一种让观众发挥主观能动性的剪辑手法,它通过相连或相叠的镜头、场面和段落在形式或内容上相互对照、冲击,创造更为丰富的含义,以表达情感、情绪、心理或思想。这种手法超越了单个镜头所能表现的局限,旨在激发观众的联想和深层思考。通过表现蒙太奇,影片达到比喻、象征的效果,把影视编导的内心想法和影片的含义展现出来。

表现蒙太奇可细分为对比式蒙太奇、隐喻式蒙太奇、抒情式蒙太奇和心理蒙太奇四种类型。接下来,我们将对这几种类型进行详细介绍,以便更好地理解这些剪辑手法的运用和影响。通过巧妙地运用表现蒙太奇的不同类型,影视制作者能够增强影片的表现力和感染力,让观众深刻体验影片所传递的情感和意义。

对比式蒙太奇与文学中对比描写的写作手法类似,就是通过相反相对的镜头内容、场景场面、表现形式而给观众带来强烈的视觉对比,被用于对比的内容相互强调、相互冲突,从而树立双方的强烈形象。在影片中,常用光明灿烂的场景来表达正面人物的雄伟壮大,而凶神恶煞的反面人物则用黑暗神秘的场景进行氛围烘托,此种通过明度形成的强烈反差是对比式蒙太奇的拿手好戏。

隐喻式蒙太奇作为一种含蓄的叙事手法,影视编导可以通过巧妙的表现方式传达主观情绪或者影片中故事的深层含义。这种剪辑手法通过对比或交替表现不同镜头和场景,突显它们之间的共同特征,唤起观众的主观想象力,引导观众去理解影片所传达的情节内涵与情感。隐喻式蒙太奇结合了简洁表现手法和强大概括力,创造出强烈的感染效果和生动的表现力。

然而,在使用隐喻式蒙太奇时需要谨慎。创作者应避免机械地运用比喻,以免显得牵强附会。只有在合适的情境下,巧妙地运用隐喻式蒙太奇,才能让观众深受触动,提升影片的艺术表现力和叙事效果。正确运用隐喻式蒙太奇,可以为影视作品增色不少,使其更具深度与内涵,引发观众更深层次的思考和共鸣。

抒情式蒙太奇具有极高的共情价值,这种表现手法往往是在一段叙述镜头结束之后,巧妙地切入到可以象征后续故事发展节奏的替代镜头,让观众通过不同的切入角度和主观想象力去捕捉影视的主题含义。从本质上来讲,抒情式蒙太奇在保证叙事和描写的连贯性的同时,更多地侧重于表现超越剧情的思想和情感。

心理蒙太奇是影视创作设计中突出人物心理描写的一个重要手段,我们平时所看到的人物的回忆片段、梦境幻觉、一闪而过的刹那、想象和遐想等此类的意识活动,就是心理蒙太奇的具体表现手法,影视创作者通过镜头的片段拼接和音乐的有机转承,生动形象地展示出此人物的心理活动以及精神状态。这种手法被广泛运用在现代的影视创作之中。

① 易颖.本土化题材与国际化叙事——《白蛇:缘起》对中美合拍片的启示[J].声屏世界,2019(4):32-34.

第三,理性蒙太奇。

理性蒙太奇是由俄国电影导演谢尔盖·爱森斯坦提出的概念,用于表达思想、观点或社会议题。它是一种通过剪辑不同的图像和镜头,以激发观众的思考和情感共鸣的电影技巧。[①] 在理性蒙太奇中,镜头的组合不仅涉及时间和空间的关系,更关注于思想或观点的关联性。通过精心剪辑和组合不同的图像和场景,创造出全新的意义和象征,从而引发观众对主题的深入思考和情感反应。理性蒙太奇可细分为三种类型:杂耍蒙太奇、反射蒙太奇和思想蒙太奇。接下来将对这几种类型进行详细介绍,以便更好地理解和运用这些剪辑手法,提升影片的表现力和感染力。通过巧妙地运用理性蒙太奇的不同类型,影视制作者能够为作品注入更多内涵,扩展作品的深度,激发观众的思考与共鸣。

杂耍蒙太奇是一种非常独特的影视表现手法,它不拘泥于常规的剧情发展,而是注重通过一系列特殊的时刻和元素,将导演想要传达给观众的思想灌输到他们的意识中,从而引发观众情感上的冲击。在杂耍蒙太奇中,所有元素都被精心安排,旨在让观众进入一种特定的精神状态或心理状态,以达到表达主题的效果。

相比于其他蒙太奇形式,杂耍蒙太奇更注重理性和抽象。为了表达某种抽象的理性观念,这种蒙太奇形式常常会突然切入一些与剧情完全不相符的镜头,带有强烈的象征意味。杂耍蒙太奇在影片中扮演着引人深思的角色,它让观众在观影过程中追寻更深层次的理解,以及对影片所传递的抽象主题产生共鸣。通过运用杂耍蒙太奇,影视制作者能够创造出独特的视觉和情感体验,为作品赋予更多的思想深度和艺术内涵。

反射蒙太奇是一种与比喻和折射有相似之处的剪辑手法,类似于一根筷子插入水中时产生的被折断假象,反射蒙太奇利用观众的主观想象力来反射和联想,以揭示剧情中包含的类似事件。与杂耍蒙太奇不同,反射蒙太奇并非随意将象征画面插入与剧情无关的场景,而是将描述事物和用作比喻的事物置于同一空间,它们相互依存,形成对照关系。

反射蒙太奇在影视制作中发挥着独特的作用,通过巧妙地运用对比和联想,让观众在观影过程中深入思考,并从中寻找与自身经验相关的情感共鸣。这种剪辑手法能够为影片增添诗意和抽象的艺术表现,引发观众对情节和主题的深刻体验。通过恰到好处地应用反射蒙太奇,影视制作者能够创造出独特而引人入胜的影视作品,让观众在影片的视觉世界中探寻更深层次的意义与感悟。[②]

思想蒙太奇与杂耍蒙太奇相似,但是在目的和运用方法上完全不同,它仅仅表现一系列思想,通过对新闻影片中文献资料的加重编排来突出表达一个思想,其参与方式完全理性,没有其他额外的情感因素,有时不能引发观众共情。

3.蒙太奇在影视设计中的作用与运用

蒙太奇是影视编导们钟爱的法宝,前文对蒙太奇类型的整合介绍展示了蒙太奇创作手法的不同魅力,在创作者鬼斧神工的运用之下,呈现给观众的是一部又一部令人赞不绝口的影视设计作品。在一部影视作品中,不同镜头的组合与衔接,不同场景的布置与安排,不同意境的延伸与遐想,都是影视创作者对蒙太奇的理解与展示,本小节将会仔细介绍蒙太奇在影视设计中的

① 李铭,廖芳.试论蒙太奇手法的类型[J].电影文学,2008(17):25.
② 张新奎.浅析影视艺术中的蒙太奇[J].电视字幕(特技与动画),2005(3):61-64.

作用与运用。

第一,保证影视的连续性。

在前述内容中我们已经提及,叙事蒙太奇是一种运用于影视制作的剪辑手法,通过故事情节的阐述和事件的展现,依据时间流程和因果关系,对镜头、场面和段落进行拆分与组合,以引导观众理解剧情并激发情感共鸣。影视片的连续性在整个创作过程中具有重要地位,若一部影片缺乏头尾和因果关联,情节将显得杂乱无章,缺乏逻辑思维。因此,影视创作者需要巧妙运用蒙太奇手法,对拍摄的镜头进行恰当合理的组合与衔接,确保影片的流畅连贯。正如艺术家爱森斯坦所指出的,蒙太奇的基本目标和任务与艺术作品的认知效果密不可分——其任务即在于以条理清晰的方式阐述影视的主题、情节、动作和行为,呈现整场戏和整部影视片内部的运动与发展。除此之外,蒙太奇手法也为影视创作提供了表达复杂抽象理念的媒介,能够借助镜头的对比和联想,进一步加深观众对作品的理解与感受。因此,在影视创作中,正确运用蒙太奇手法不仅能确保作品的整体连贯性,更能够赋予影片以更深层次的意义和价值。[①]

当然,在保证影视连续性的任务中,叙事的完整性、影片故事运动的连贯性以及时空的连续性是重中之重。由镜头的拍摄构成场面,由场面的组合构成段落,最后由段落的连接构成一部完整的影视全片,都离不开蒙太奇。

第二,激发观众的联想,增强表意效果。

影片制作是一个需要强烈逻辑性的工作,在创作者严格的规范和引导下,观众会跟着影片故事情节的发展按部就班地观看,通过蒙太奇的组接,例如表现蒙太奇和理性蒙太奇的一系列创作手法,吸引观众的注意力,通过影片的强烈效果影响观众此时此刻的审美和思维方式,激发观众的联想。

许多影视创作者会采用镜头比喻或者替换的方式来增强影片或者人物所想表达的意思,例如人物之间争吵的镜头转而变成电闪雷鸣的暴雨场景,使观众直接联想到争吵的事态有多严重,也生动形象地展现了人物双方的性格关系。

第三,创造丰富情绪内容。

情感交流是艺术活动的重要内容,托尔斯泰曾说:"艺术活动是以下面这一事实为基础的:一个用听觉或视觉接受他人所表达的感情的人,能够体验到那个表达自己的感情的人所体验过的同样的感情。"[②]许多影视创作者的初衷也是如此,通过个人作品的表现而寄情于剧,最后传达给观众。

第四,创造节奏感。

音乐有节奏,影片也有节奏,有的影片节奏缓慢、文艺、温暖、平稳,有的影片节奏刺激、紧张、快速、急骤,促使这些影片节奏发生变化的是蒙太奇剪辑,它可以使影片具有速度和风格。

不同的节奏是利用镜头外部的运动关系把各种各样的镜头按照不同的幅度和长度关系连接起来而产生的。剧情之内的节奏可以通过蒙太奇的组接变成观众能感受到的外在节奏,例如

① 邹定武,刘成杰.影视蒙太奇的分类及其功用[J].西南师范大学学报(哲学社会科学版),1992(3):108-112,117.

② 郭郁烈.论马克思艺术消费与生产关系的思想[J].西北民族学院学报(哲学社会科学版),1995(2):1-8.

电影《寂静之地》中,主角们几乎无声的表演也能揪起观众们紧张的心,怪物的突然出现与主角们沉寂的无声躲藏形成鲜明对比,烘托出一种急促、紧张的节奏。

6.2.3 生态科普影视中的剪辑方法

在生态科普影视的剪辑中,剪辑方法的流程搭建具有不可替代的作用。从美学角度分析,影视作品作为视觉上的艺术,具有语言和视觉形象两个方面。[①] 从"剪辑"的含义进行剖析,一是对我们收集到的影视素材进行有规律性的选择,通过"剪"的手法提炼出符合故事发展逻辑的若干片段;二是对我们选择的相关素材进行合理的编辑,形成一段具有情节发展的影视作品。在电影的实际制作过程中,人们往往会根据预期的剧本进行合理拆分,通过拍摄大量的镜头获取足够的片段资源,然后将若干镜头进行组合,剪辑在一起。在剪辑的过程中,他们会对原始素材进行一定的艺术处理,并且对需要的镜头进行一定的逻辑关系的筛选,让观众在观看的过程中读到导演想要表达的情感和内容,最后让镜头的叙事表达出更加深刻的思想、感情和社会问题,使观众产生共鸣和启迪。在影视的剪辑过程中,节奏的把握是普遍存在的,人们在镜头剪辑相应的转换和应用过程中,使节奏逐渐变得更具有审美性和艺术性。节奏是影视创作中的一个重要环节,一直受到艺术家们的关注,他们力求在实践中深刻体会节奏的美感。节奏作为一种审美元素,贯穿于影视的各个元素之中。一个好的节奏可以让观众感到快乐,心情愉快地感受内容。

1. 动作剪辑点

生态科普影视中往往是以运动主体为基础进行剪辑的,在特定的情况下,大部分是以主体物与情节内容运动规律为基础,并且结合现实主体活动规律进行合理制作。在影视作品中需要将物体自身运动或客观运动规律与影视匹配的节拍、鼓点、节奏旋律相结合。

在影视的运动场景中,通常将剪辑点选择在旋律内容、独白语言和镜头节拍的内容以及画面切换等。随之摄像机跟随故事发展贴近,画面切入中近距离的描写,使画面中主体物出现在视觉中心。如此,在不同场景中出现的同一主体会在两个镜头中显示出一致的运动规律。同时基于摄像机的记录工作,镜头中的运动被分解成若干网格,网格中的"运动"并不具有连续运动规律,而是基于连续的"静止画面"存在停顿的网格。一般来说,一个完整且连续的运动中,每次运动的改变都会存在上一次运动与下一次运动的衔接,也可以理解为运动关系中的转折点。每一个运动衔接的瞬间停顿便是运动剪辑点。

需要注意的是,当一个运动的影视片段衔接下一片段时,上一片段的最后一个镜头须具备完整性,衔接的片段应以暂停后的第一个移动帧开始,这样影视内容才具有流畅的运动视觉感受并且无明显突兀画面的跳跃感。运动剪辑点应该保留上一片段最后镜头中最后一帧,并衔接下一个片段第一个镜头的第一帧,这种衔接效果显得画面流畅自然。但是,如果画面主体物存在某种因运动而产生的巨大变化时,那么该物体的运动剪辑点的选择将相应改变,以满足影视情节发展和内容更替的需要。成功的艺术影视只有在不断尝试中才能打磨出好的镜头语言。

① 周宪.论奇观电影与视觉文化[J].文艺研究,2005(3):18-26.

2. 旋律剪辑点

生态科普影视中的旋律剪辑点主要基于主题旋律、旋律节奏和旋律节拍等内容进行选择，从而烘托影视中主要情节内容、主要运动规律和主要情感表达。正确处理旋律的长度的过程中应选择旋律的转折点作为影视剪辑点，从现实中汲取素材并通过剪辑与旋律增加作品感染力。

在生态科普影视场景中，根据主题旋律的内容和长度来处理画面主要情节的发展进度，确定剪辑点。编辑中留出30秒至1分30秒作为主题旋律前的铺垫内容，以便为主题旋律保留足够的时间进行展现，旋律通常会在一段时间后进入高潮，经过铺垫后的情节才会更加生动。长时间出现的旋律内容应该与画面的呈现进行精准匹配，画面的陈述中，编辑者应尽量减少旋律的删减工作，做好与开头铺垫内容的衔接，因此编辑者必须足够了解旋律与故事情节的关联性，并做好旋律剪辑点的选择。

编辑者需要经过多次试验，保证主题旋律在第一段铺垫内容播放完后，将旋律的高潮部分精准匹配到影视的主要内容中，使精彩内容出现得不会太突兀也不会太拖沓，这种处理方式不仅保证了影视中故事情节的完整性，而且使主题旋律与情节发展和谐统一。

3. 节奏剪辑点

生态科普影视中的节奏剪辑点在无对白情境下，主要以影视内容中情节之间的转变决定，在影视总体节奏的基础上，以情境中物体间关系和情节发展为主要依据，然后结合影视内容中的旋律、独白、运动、变化或情绪等特征，用对比的手法来处理镜头编辑的时长。在生态科普影视中，节奏切入点在各种场景切换或发展中有着重要作用。

影视制作中，情节的体现需要把握节拍的编辑要点，进而提出新的主题内容和情节发展。影视作品中节奏的快慢决定了影视作品的整体风格。影视题材的制作需要选择对应画面作为剪辑点，同时考虑声音变化，即声音与画面进行统一处理，起到声画对应的效果，精确地将生态科普影视中符合要求的节奏剪辑点两者进行组合。镜头的切换是为了表现故事情节的发展，介绍影视画面中的相关内容。为了有效地给观众传递重要信息，可使用推、拉、摇、移而放慢画面运动的节奏，相对应使相机移动节奏变慢。如果编辑者想向观众介绍影视中的物体信息，则该镜头需要具备一定时长的展示时间，不仅要延长画面展现时间，同时需要把握信息呈现的节奏感。在画面描述中，推、拉、摇、移的运动形式需要放慢，将具体信息呈现的内容固定在画面框架内，而在不同的信息画面上匹配合理的速度进行切换，这样的方式使画面突出信息的同时也具有一定的节奏感。这种画面与内容编辑效果的一致性，具有较好的蒙太奇效果。

所以，节奏剪辑点的选择必须体现在节奏上，节奏必须与影视内容相适应，这就是生态科普影视中节奏剪辑点的特点。其特点是在完成镜头剪辑的同时，在有解说词或主题旋律的情境下，应结合其内容的需要推导出影视节奏所需要的节奏剪辑点。

4. 情绪剪辑点

生态科普影视中，情绪剪辑点通常基于场景中故事情节的发展和主题旋律的变化而作为切入点，结合镜头的特征来选择剪辑点。在情绪剪辑点中，通常会以生态科普影视题材中的情绪积累至爆发点作为情绪需要的剪辑镜头，不同镜头中也可以将情绪相似的内容作为影视的剪辑点。同时在场景的镜头中，多以丰富的情绪镜头进行描写，用于烘托整体影视的情绪氛围。一般通过情绪剪辑的镜头时长会根据影视作品中剧情发展的需求而定。

在制作过程中,通常会结合主题旋律、画面节奏和影视独白等选择剪辑点。在有故事情节发展的桥段中,处理好情绪氛围可以对相关镜头进行更长更精彩的表现。在影视的全景图中,摄像机应该一直跟随主体物记录,当画面出现氛围景色时,镜头应移动到氛围景色中心和主体物近处。当一段事件完成后,在切入下个场景时,影视画面应进行延长,特写主体物的变化,从而让观众充分了解这段情节所具备的情绪。影视画面应做到在没有物体运动和独白介绍的情境下,物体的情绪运动仍在继续,镜头所具备的情感仍会延伸至后续故事中。

如果影视作品只是基于物体运动和独白介绍的记录,观众的情绪不会受到过多的影响,而影视的艺术效果也会大打折扣。情绪剪辑点不同于其他方式,它在不受镜头限制的情境下,侧重于营造情绪活动和氛围以及剖析影视内在的意义,是基于影视情节、内在情绪活动或某种心理感受的抽象表现手法,也是编辑者深厚功力的体现。

第三节　《水映千峰 江湖武汉——武汉地质环境演化与城市变迁》科普宣传片视频合成与剪辑案例分析

6.3.1　《水映千峰 江湖武汉——武汉地质环境演化与城市变迁》科普宣传片的视频前期制作

视频作为一种科普形式,以其清晰、直观、形象、有趣而受到大众的喜爱。新媒体时代,传统视频网站、社交平台、新闻资讯平台等纷纷引入科普影视频道,用户和产品的细分越来越明显,无论形式还是内容都呈现出不同的特点。[①] 科普视频的制作流程一般如下:确定选题,由于我们的视频是基于武汉地质环境演化和城市变迁的研究结论,所以省略了选题步骤。确立好选题之后需要收集资料,以更好地了解选题,为之后的创作做好知识储备。之后是脚本的撰写,脚本是一个视频的根本,是科普视频创作中最重要的一步,它奠定了视频的基础。在《水映千峰 江湖武汉——武汉地质环境演化与城市变迁》科普宣传片视频的制作中,脚本与解说词的撰写是同时进行的,解说词成为影片的骨架,根据"骨架"将视频、图像、动画等作为"血肉"填进去,组成整个影片。在脚本确定后,需要再次收集资料,包括与选题相关的文字资料、视频资料及图像资料等,这里需要根据脚本拍摄需要的视频资料,其中需要注意的一点为,若需要使用他人的资料,一定要获得资料的使用权限。

1. 脚本与解说词撰写

脚本是科普视频的骨架,是视频创作的第一步。脚本和剧本的区别在于,剧本可以认为是脚本的一个子类,剧本主要由台词和舞台指示组成,它主要以衬托的形式表现文学风格。剧本的类别主要分为文学剧本和摄影剧本。文学剧本是指文学性较强、摄影感较低的文本,包括话剧剧本(或戏剧剧本)、小说剧本(或戏剧小说)、小品脚本、谈话脚本等;摄影剧本是突出拍摄感

① 郝倩倩. 新媒体环境下科普影视转型的特征分析[J]. 科协论坛,2018(9):29-30.

的剧本,文艺水平可高可低(根据电影主题、市场、投资等确定),包括分景剧本、分镜脚本(分镜脚本或电影剧本)、台本等。脚本可以由许多部分组成,具体取决于其需要拍摄的类型。脚本是舞台表演或电影制作的必要工具之一,它是语言戏剧中人物对话的参照,是表现表演的艺术风格。而在故事片中,导演一般按照剧本拍摄,此时我们可以把脚本和剧本画上约等号。

在《水映千峰 江湖武汉——武汉地质环境演化与城市变迁》科普宣传片视频中,没有严格意义上的剧本,本视频主要包含了两个部分,一为与解说词相匹配的视频,二为教授的问题解答部分。

脚本按照时间顺序分为六个部分进行讲解。在开头,是一段对武汉市的简介,从而引出武汉市的地貌及城市的发展问题。第一部分,史前古城。这部分主要讲述了在五六千年前的石器时代武汉便已有了人类的活动。而位于黄陂区的张西湾古城是武汉已知的最早的城址,这一部分对张西湾城址进行分析和讲述。顺着时间的发展,第二部分讲解的内容为商代古城。时间线从五六千年前来到了距今三千五百年的商代,同样位于黄陂区的盘龙城是商文化南下长江中游的标志,是武汉的城市之根。第三部分发展到了三国时期,出现了双城对峙的景象,这一阶段仍是人类利用自然地质环境的阶段。第四部分是汉口的发展,在这一阶段,从人类利用自然变为了人类改造自然,袁公堤、汉口堡、张公堤的修建,为汉口提供了发展的空间。第五部分武汉的建立,讲述了近现代武汉的建立和发展,武汉依靠长江建立发展,在发展的过程中需要大量的土地,从沿长江发展变为了环湖环平原发展,在自然堤坝上又修建了长江上的新的堤坝。武汉的发展从五六千年前人类依靠自然,到逐渐开始改造自然,直到如今,对自然的过度改造引发了一些问题,于是最后一部分便是对武汉未来发展的愿景。武汉市的江、湖地质地貌演化与城市的形成和扩展、经济特色的形成、经济中心的迁移、人文环境和文化的形成等都具有相关性,深刻塑造着这座英雄的城市。

2. 资料收集

1)图像素材

在脚本确立后,视频中需要展示部分图像,主要为古地图、地形图等。图像素材的一部分来自研究团队,包括生成的地形图等专业性图像。另一部分为团队手绘,主要使用了谷歌地图作为图片的底图,在其上进行了水文的变化以及古代城市地图的绘制。基于研究资料的手绘地图以及电脑生成的图像一方面较为严谨,另一方面也不会有版权的问题。

2)视频素材

在《水映千峰 江湖武汉——武汉地质环境演化与城市变迁》科普宣传片中,视频素材主要分为四个部分。

首先是武汉场景的拍摄。在视频中,需要大量的空镜头素材,也就是场景的视频素材。在之前的章节中介绍过了景别的区别,在《水映千峰 江湖武汉——武汉地质环境演化与城市变迁》科普宣传片中,由于视频的选题为武汉地区的环境演化和城市变迁,拍摄的场景包括长江、黄鹤楼、长江大桥、南湖等武汉著名的生态场景,以及科普视频中提到的汉口地区的生态场景镜头。同时为了更好地体现出场景的全貌以及大气恢宏的视频风格,拍摄素材主要采取的镜头为高远镜头和远镜头,在拍摄时主要使用了航拍,这种无人机航拍图像具有清晰度高、尺度大、面积小等优点,特别适合获取带状区域(公路、铁路、河流、水库、海岸线等)的图像。而无人机飞行器为航拍提供了一个操作简单、转场方便的遥感平台。起飞和降落不受场地太大限制,可以在

除管控区域的任何地方起降,具有便携、稳定性好的优点,非常适合航空摄影。

其次是教授的讲解视频。在拍摄教授的讲解之前,首先准备了问题的大纲。为了保证后期剪辑的便利,在拍摄的时候需要将问题分开拍摄,即提出问题在素材视频之前,当教授回答完一个问题之后停止拍摄,在下一个问题开始前再次进行拍摄。这样可以减少后期的工作量。同时在拍摄时采用双机位,一个机位为中景,镜头中包含教授的上半身;另一个机位为近景,镜头中仅包含肩部以上的画面。同时要注意两个机位一个为正面机位,一个为侧面机位。切记两个镜头拍摄的角度不要过于相近,否则在后期剪辑中镜头的衔接会非常奇怪。同时在拍摄的过程中需要注意收音问题,如果摄影设备的收音效果不好,可以连接外接话筒,如果条件不允许,可以使用手机作为备用录音设备,在后期剪辑时酌情选用。

第三部分为三维动画视频。由于本生态科普视频的选题为武汉环境的演变和城市的变迁,这也就需要在视频中体现出变化的过程,但拍摄视频素材仅能拍摄现在武汉的场景,无法拍摄出百年、千年前的武汉生态,仅仅凭借古代地图和手绘的科普插图在科普视频中无法完美地体现出古代的武汉生态,而动画可以完美地解决这些问题。根据对古代武汉生态环境的研究结论,在三维软件中复原当时的情景。三维动画可以自由地选择拍摄镜头,根据脚本的解说词,选择了平行镜头、拉近镜头、特写镜头、远镜头等不同景别、不同拍摄方式的动画视频。

最后一个部分为网络素材。这一部分主要是由于拍摄的限制。一部分的网络素材来自付费的视频素材网站,在这些网站中不乏高质量的视频素材,但是如果所制作的视频有商业用途,在购买使用的时候需注意购买的视频素材是不是可以用于商业用途的素材。另一部分网络素材来自博物馆、展览馆的科普视频,在某些博物馆、展览馆中,会有一些武汉古代城市的资料,在与版权方联系,征得对方的同意后,节选了其中的某些部分来补充弥补我们的素材缺失。为了保护版权,在使用网络素材时一定要谨记使用被允许使用或者可以购买版权的视频素材,切忌因为贪图方便使用没有版权的视频素材。

6.3.2 《水映千峰 江湖武汉——武汉地质环境演化与城市变迁》科普宣传片的视频后期剪辑

在完成了所有视频制作的前期准备后,接下来进入的是视频的正式制作阶段——剪辑阶段。在这一阶段,我们的主要任务是处理已经获取的视频素材,并且根据确定的脚本进行素材的拼接,也就是我们常说的剪辑。在这一阶段剪辑的不仅是视频素材,同样包括音频素材,也就是视频的旁白、人物的采访,以及背景音乐的剪辑。除了剪辑的内容主体外,还有一部分非常重要的工作就是视频片头片尾的制作以及对主体视频的润色,包括调整色调、字幕制作、动效制作等。

1. 剪辑的准备工作

在完成视频前期制作工作后,我们获得了大量素材,其中包括场景的视频素材、两位教授的采访视频素材、3D动画素材、图片素材等,在剪辑之前我们需要把所有的视频素材筛选整理一遍。

视频素材的整理是非常烦琐,但同时也是非常重要的一步。由于我们前期在搜集素材的时候,为了防止出现素材不够用或者缺少的情况,会准备许多备用素材,我们手中的素材量是庞大

的,即便我们只需要一个十分钟的视频,手中的素材可能会有几个小时的时长。那么在正式剪辑之前,对素材进行整理就显得十分重要,因为在正式剪辑的时候我们需要快速地找到自己需要的视频素材,如果没有做好准备工作,在剪辑的过程中可能会浪费掉非常多的时间并且会打断剪辑的思路。

根据《水映千峰 江湖武汉——武汉地质环境演化与城市变迁》科普宣传片的视频素材,将素材分成了以下几类进行整理。

1)场景素材

场景素材的整理可以按照景别和拍摄的场景等进行分类。由于视频的特殊性,素材的景别其实没有过大的区别,主要为高远镜头与远镜头(见图 6-3-1)。除景别外,比较重要的一个分类方法是按照拍摄的场景内容来分类。自然镜头可分为水文、山川、天空、建筑,人文镜头可分为人物、车流、街景。按照文件夹进行素材归类整理后,可以直接导入剪辑软件,将会直接在剪辑软件中建立好文件夹。在进行《水映千峰 江湖武汉——武汉地质环境演化与城市变迁》科普宣传片的制作时主要使用的软件为 Adobe 公司的 Pr 以及 Mac 的 Final Cut。将整理好的素材按文件夹导入后可以直接在软件中挑选素材,不再需要打开素材所在的文件夹工作。注意在整理的过程中可以筛掉质量不高的视频素材。

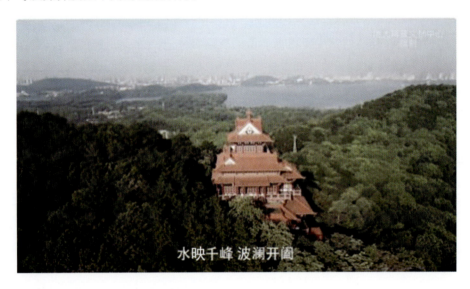

图 6-3-1　武汉航拍图

(图片来源:《水映千峰 江湖武汉——武汉地质环境演化与城市变迁》科普宣传片项目

项目编号:2019290023

项目负责人:李长安、周宏、黄爱武、狄丞)

按照文件夹分类整理后,我们可以对所有的素材进行第一次删减。在整理的途中我们已经初步筛掉了例如测试或拍摄出错产生的无用素材和质量不高无法使用的素材。在初步筛选留下的素材中也会出现素材中的某些部分为无用素材的情况。在剪辑软件的素材预览区可以对素材区的素材进行预览和预剪。在这一步可以筛选出素材中可用的片段,去除质量不高无法使用的素材片段。在这里无法使用的素材片段一般为素材的开头和结尾,这部分通常是由无人机的起飞和降落导致的镜头抖动,以及无人机在转弯时拍摄的无用素材。在删减场景素材的时候

我们不需要考虑视频的声音,因为场景镜头多为空镜头,为搭配旁白所用的素材,因此不需要考虑视频的音频质量。

2)采访视频

第二个占比较大的视频素材为教授的采访视频。在这部分视频中需要考虑到视频的声音。在拍摄的过程中已经对音频有了把控,所以在此不会出现由于声音导致无法使用素材的情况。但是由于拍摄的地点无法保证绝对的安静,可能会出现有杂音的情况,如果是少量的杂音可以通过背景音乐的覆盖解决,但这只能作为最终手段,还是要在拍摄的时候保证视频和音频的质量。

这一部分的整理主要是按照教授所回答的问题进行一个排序整理。由于教授在回答问题时是脱稿状态,有可能会出现重新录制的情况,针对这种情况建议保留两次回答的素材,有可能会出现同一问题两段回答素材混用的情况,这种情况主要为同样的回答但另一段素材中的语序更为流畅时,在保证语句原意没有变化的前提下可以进行单句或单端的替换。同样,这一部分的素材主要对视频的开头进行检查和裁剪。这部分的视频素材可能在开头会出现无意义拍摄的情况,但结尾一般不会出现这种情况。

3)3D动画

3D动画的视频素材整理较为简单,由于3D动画是在脚本完成后按需制作的,并且为电脑渲染,因此不会出现由于拍摄导致的质量问题。同时3D动画的视频素材总体时长较短,整理的时候主要按照动画内容、发展顺序进行分类整理即可。

2. 粗剪

粗剪是剪辑的一种手法,主要运用在剪辑工作的开始,按照脚本对素材进行一个大致的拼接,在这一阶段不需要过分追求视频的细节,主要目的是制作一个将镜头和段落以大概的先后顺序加以接合的影片初样。

粗剪是对素材的第三次筛选,在这一步需要按照脚本选择可用素材进行填充并且形成一个初步的样片。通过这一次挑选出的素材将按照脚本排序剪辑拼接,在这一过程中同样对脚本进行逻辑上的检查,根据样片的情况对脚本进行调整。在粗剪的时候可以不必太过在意视频的时长,粗剪相当于打草稿的阶段,后续的工作将在这个草稿的基础上进行。喜爱传统胶片拍摄流程的著名大导演马丁·斯科塞斯(Martin Scorsese)对此曾经说:"如果你在第一次看到粗剪时没觉得有什么不好,那一定是出问题了。"

依据剧本的导向,把每场戏的主镜头放在时间线里。不要太在意精准的出点入点。在剪辑的时候,可以在开始和结束时多留出一秒左右的时间,先松后紧,以后改起来要更容易。不要消耗太多的时间在粗剪上,这不是粗剪的目的。

具体在《水映千峰 江湖武汉——武汉地质环境演化与城市变迁》科普宣传片中,粗剪主要是根据解说词匹配场景的镜头,以及将采访视频进行粗剪。采访视频的粗剪与空镜头不同,它包括了视频和音频。对这部分的剪辑,需要剔除音频中无意义的声音,例如"嗯""啊"这一类没有意义的词语,在剔除这些无意义词语的时候可以不用将视频一起剪去,这样做的主要目的是在播放视频的时候保证音频的流畅,过多的语气词会影响观众的观感。同时要缩短语句与语句间的间隔,这是因为教授在回答的过程中会因为思考在语句与语句之间空较长的一段时间,缩短这段时间同样也是为了保证视频的流畅,但是要注意语句间的空隙不要过短,不然会显得很不自然、非常急促。在粗剪完成后,剪出了不超过二十分钟的粗剪视频,接下来将会在这一基础

上进行精剪和修改。

3. 配音

在精剪之前,我们先来了解一下配音流程。配音是为电影或多媒体添加声音的过程。狭义上讲,是指配音演员为角色添加声音,或者替换掉电影中角色语言的对话。此外,由于在拍摄中的错误和遗漏,由原演员为片段备份对白的过程也称为配音。配音是语言的艺术,是配音演员用自己的声音和语言塑造和充实幕后台前生动多彩的人物形象的创造性工作。由于科普视频的特殊性,大量的镜头都是没有声音的,需要通过解说词将视频串联起来,配音的部分与其他的视频有些不同。在电影或电视中,配音是在对视频的剪辑完成后,由配音演员看着已完成的视频画面根据台词进行配音工作,但是在科普视频中这个过程是相反的,需要配音员根据视频时长先将解说词录制下来,然后再根据每一句解说词的时长去精剪画面,将其匹配起来。

科普视频需要根据视频的题材和具体的解说词对配音员的音色进行选择,在《水映千峰 江湖武汉——武汉地质环境演化与城市变迁》科普宣传片的配音工作中,前后总共请了三位不同的配音员进行录制,其中有一位女性配音员和两位男性配音员。由于视频的题材以及解说词的风格,最终选择了一位声音浑厚大气的男性配音员,整体配音的风格也更加恢宏。

4. 精剪

粗剪完成后,我们就有了一个完整的视频帧,这时候我们需要反复观看粗剪视频,找出问题并解决,这个过程就是精剪。精剪主要需要考虑三个问题:增与减、节奏、流畅。

首先是增与减。到目前,我们已经拥有了粗剪视频以及解说的配音音频,在精剪这一步,我们将两者结合在一起。在这时我们会发现,粗剪时匹配的画面的长度与真正的解说音频长度不同,所以在这里,我们需要对粗剪视频中的画面进行增减,以匹配解说词中每句话的长度。同时,在这时我们会发现之前填充的视频画面可能不够匹配,那么我们就需要替换视频素材。

其次是节奏的把控。视频的节奏包括视与听,以及视频的内容。在视的方面,要把控好画面的节奏,即便是空镜头也不能产生明显的跳跃感,画面与画面之间的衔接要流畅,同时要注意画面的镜头节奏。如果前一个镜头为从左向右摇,那么第二个镜头就不宜再使用从左向右摇的镜头,否则观众会产生明显的跳跃感,造成观影的不流畅。在一个情节结束后过渡到下一个情节时,可以加一些转场动画,例如渐隐渐黑等,但转场动画不宜多加,并且最好能够保证转场动画的一致性——在相同的地方增加相同的转场动画。例如在《水映千峰 江湖武汉——武汉地质环境演化与城市变迁》科普宣传片中,在每一个部分结束的时候都使用了渐黑的转场动画,其表示了一个篇章的结束与下一篇章的开始。

最后是流畅。在节奏的把控中提到了,画面节奏的问题可能会影响到视觉观感的流畅度。确保画面的流畅有几种剪辑方法,第一是相似运动,相似运动是一种多用于拍摄不固定机位影片的剪辑方式,顾名思义,就是在剪辑连接两个镜头时,选取运动路径相同的运镜镜头,如都是向左或是向右,这种剪辑方式符合人脑的思考模式,观者不会觉得突兀。第二是字幕连接,这种连接多用于时间跨度较大,或是镜头取景跨度较大的情况,在影片中,常见的如"两年后""A 市"等,主要表达上一镜与下一镜的时间、地点、环境不同。第三是淡入淡出,淡入淡出是一种很常见、很实用的蒙太奇手法,基本上任何镜头都可以使用。一般来说,淡入表示场景的开始,淡出表示场景的结束。第四,将上下镜头中的相似因素(主体图像、颜色、动作等)作为中间体进行匹

配和编辑,以实现镜头过渡。第五,隐形剪辑,隐形剪辑就是看不见的剪辑,其实剪辑了,但是观众看不到。如获得奥斯卡最佳影片奖的电影《鸟人》,就运用了很多这样的技巧。使用这种剪辑方法,是有一定技巧的,比如使用黑色过渡,一枪将其移入黑暗的地方,然后另一枪从黑暗的地方出来,从而形成隐形切割。再比如,一个镜头从左向右快速移动,下一个镜头也从左向右快速移动,这也形成了一个隐形的剪辑。

5. 字幕

在汉语词典中,字幕有两个解释:一是银幕或电视机荧光屏等处映出的文字,如片名、制片单位、摄制人员名单、关于影片内容的说明、唱词、外语译文以及无声影片中的对白等;二是文艺演出时配合放映的文字,其内容与作用大致等同于影片或电视上的字幕。影视作品的对白字幕通常被设置在电视或电影屏幕的底部,而戏剧作品的字幕通常展现于屏幕两侧或舞台上。

在《水映千峰 江湖武汉——武汉地质环境演化与城市变迁》科普宣传片视频字幕的制作中,将写好的字幕解说词导入 Pr 之后,会在时间轴上出现时间长短一致的字幕条,将所有的字幕摆放在视频的正下方,接下来的一步比较烦琐,需要将文字与音频中的每一句话相对应起来。字幕一般使用纯白色,加一个像素的黑色描边,这样做主要是为了保证字幕的清晰、可阅读性,因为视频的大部分画面都带有颜色,白色的字会比其他的颜色更加清晰,同时加一个像素的黑色描边可以确保在不影响美观的前提下,在白色或者较亮的画面中字幕依旧清晰可见(见图 6-3-2)。

图 6-3-2　研究员刘辉教授面谈部分

(图片来源:《水映千峰 江湖武汉——武汉地质环境演化与城市变迁》科普宣传片项目

项目编号:2019290023

项目负责人:李长安、周宏、黄爱武、狄丞)

6. 背景音乐

背景音乐又称伴乐、配乐,通常是指在电视剧、电影、动画、电子游戏、网站中用于调节气氛的一种音乐,插入对话之中,能够增强情感的表达,达到一种让观众身临其境的效果。① 另外,

① 何晨.背景音乐在大众传播时代的发展[J].大舞台,2012(3):76-77.

在一些公共场合播放的音乐也称为背景音乐。[①]

7. 片头及片尾的制作

一个好的影片一定有一个好的片头。片头需要将视频的题目展现出来,片头的制作也需要用心去设计。《水映千峰 江湖武汉——武汉地质环境演化与城市变迁》科普宣传片的片头以水墨的卷轴打开,卷轴打开后镜头拉近,在卷轴正中央出现了《水映千峰 江湖武汉——武汉地质环境演化与城市变迁》科普宣传片的标题。背景是水墨的山湖风景,墨点与开头的水墨卷轴相呼应(见图6-3-3)。

图 6-3-3　科普视频片头

(图片来源:《水映千峰 江湖武汉——武汉地质环境演化与城市变迁》科普宣传片项目

项目编号:2019290023

项目负责人:李长安、周宏、黄爱武、狄丞)

片尾主要为视频制作人员名单与一些花絮片段,背景制作了一个简单的光晕效果,左侧为各部分工作人员及特别鸣谢名单,右侧为制作时的花絮照片(见图6-3-4)。

图 6-3-4　科普视频片尾

(图片来源:《水映千峰 江湖武汉——武汉地质环境演化与城市变迁》科普宣传片项目

项目编号:2019290023

项目负责人:李长安、周宏、黄爱武、狄丞)

[①] 解飞.浅议新技术发展对现有知识产权体系的挑战[J].学理论,2012(29):142-143.

第七章 生态科普影视设计总结与展望

第一节　生态科普影视设计总结

2005年,时任浙江省委书记的习近平同志在去往浙江余村考察时,首次提出了"绿水青山就是金山银山"这一重要理念,时至今日,这一理念深入人心。于2023年7月召开的全国生态环境保护大会,更是发出了"把建设美丽中国摆在强国建设、民族复兴的突出位置""以高品质生态环境支撑高质量发展,加快推进人与自然和谐共生的现代化"的全面推进美丽中国建设新号令。在首个全国生态日到来之际,中共中央总书记、国家主席、中央军委主席习近平作出重要指示强调:"生态文明建设是关系中华民族永续发展的根本大计,是关系党的使命宗旨的重大政治问题,是关系民生福祉的重大社会问题。在全面建设社会主义现代化国家新征程上,要保持加强生态文明建设的战略定力,注重同步推进高质量发展和高水平保护,以'双碳'工作为引领,推动能耗双控逐步转向碳排放双控,持续推进生产方式和生活方式绿色低碳转型,加快推进人与自然和谐共生的现代化,全面推进美丽中国建设。"[①]

7.1.1　生态科普影视设计的作用与类型

生态科普影视设计作为一种综合性的设计门类,其创作成果为蕴含科学普及知识的影视作品。这些大众喜闻乐见的艺术作品融合了环境保护和科学普及的理念,以生动有趣的方式向观众传递生态知识和科学原理,以增强公众对生态环境的认知和保护意识。这种类型的影视设计在教育、意识唤起、行动促进和共情唤起等方面都具有重要的作用。通过这些影片的传播,公众可以更加深入地了解生态环境的重要性,明确自己应承担的责任,并积极参与到环境保护和可持续发展的行动中。对中国而言,生态科普影视设计作品可以从人民大众的观念入手,促进美丽中国建设;对世界而言,生态科普影视设计作品以其广泛的教育和意识传播作用,对保护环境、促进可持续发展、维护健康与福祉以及推动联合国环境法律与政策的制定与实施都具有重要意义。它能够引导人们更加理性地看待与处理环境问题,为建设包含可持续发展观的人类命运共同体作出贡献。

生态科普影视的主要艺术类型有纪录片、科教片、科普电影、科普短视频、科普动画以及科普游戏等。其在社会、经济、文化等方面都起到一定作用。具体来说,生态科普影视是公众学习生态相关知识的一个重要渠道,可以满足公众对于生态相关知识的精神需求;人们通过生态科普影视能够更加了解自然、更加热爱自然,更有可能自然而然地想要珍爱和保护自然生态;生态科普影视通过创作者的精心设计也可以产生一定的经济效益。

[①] 新华社.习近平在首个全国生态日之际作出重要指示强调 全社会行动起来做绿水青山就是金山银山理念的积极传播者和模范践行者[EB/OL].2023-8-15.

7.1.2 生态科普影视设计制作

生态科普影视设计中的分镜头脚本,需要配合具体的应用场景,为展现不同的特点,使用不同的景别调度;其人物造型的设计核心在于塑造人物形象,包括但不限于化妆、服装和色彩等方面。在设计过程中,应以人物的性格特点、角色定位和背景身份为主要考虑因素,根据不同场景量身定制适宜的造型。场景设计需要考虑时间性与运动性,在生态科普影视设计中,场景设计的必要因素有空间感、主次构造的塑造与对比和细节刻画。其场景绘制流程是确认场景主题与风格、选择景物与氛围、确定视角与构图、场景草图绘制、细节刻画、渲染氛围。灯光的设计是生态科普影视设计中重要的环节,需要选择合适的灯光效果和灯具,调整光线的亮度、角度、颜色和形状,以创造出适合影片情节的氛围和效果。也可以针对不同的剧情,营造出不同的情感和氛围,对场景表述的情绪加以润色,引导观众的注意力和情绪。生态科普影视设计的氛围设定可以从以下四个方面进行:影视场景氛围的营造、影视场景色彩基调的营造、影视场景空间形态的营造、影视特效设计的营造。

生态科普影视短片中的三维建模,总体操作思路离不开打点、布线、铺面、成体。按照实际需要,可以选择以下几种主要的建模方法:多边形建模、参数化建模、逆向建模、曲面建模等。不同的建模方法有不同的特点和作用。生态科普影视短片需要根据不同需求进行综合评估,辩证地运用不同的建模方式。三维建模常用软件有 AutoCAD、Autodesk 3ds Max、Autodesk Maya、Rhino、Cinema 4D、Blender、ZBrush。生态科普类影视作品的三维特效设计在展现生态灾难的冲击力和传播科学知识方面起着至关重要的作用。通过运用流体模拟技术、粒子系统、布料模拟技术、纹理贴图和光照处理等技术,能够模拟出地震场景中的震动和倒塌效果、城市倒塌场景中建筑物的碎裂和飞溅效果,以及海啸场景中巨大的海浪和涌动效果。这些逼真的特效设计不仅提升了视觉效果,还能帮助观众更好地了解生态灾难的破坏力,进行科普。

生态科普影视设计中的二维动画制作流程主要有前期策划、中期制作、后期合成三个部分,生态科普二维动画具有受众面广、直观、传播迅速、经济等优点。在生态科普影视作品中,二维动画形式可以实现实际拍摄或三维动画无法完成或无法达到的艺术效果。生态科普影视设计中的三维动画制作主要包括建模、材质灯光、贴图、绑定、动画、特效、渲染、配音配乐、合成等环节,具有精确性、真实性、可操作性等特性。在生态科普中,其以三维技术突破时空限制,更加直观地还原生态环境知识,达到科学普及目的。

不同风格的生态科普影视设计,需要使用不同的剪辑手法,有声音剪辑与动画剪辑等。在生态科普影视设计中,影视剪辑的方法有对比剪辑、平行剪辑、象征剪辑、交叉剪辑、重复主题等。影视剪辑常用软件有 Adobe Premiere Pro、Final Cut Pro X、Corel VideoStudio、DaVinci Resolve、Lightworks 等。生态科普影视设计中蒙太奇的类型有叙事蒙太奇、表现蒙太奇、理性蒙太奇。这些方式可以保证影视的连续性,激发观众进行联想,增强表意效果,创造丰富情绪内容,创造节奏感。生态科普影视中的剪辑点有动作剪辑点、旋律剪辑点、节奏剪辑点、情绪剪辑点。

第二节 生态科普影视设计展望

7.2.1 生态科普影视设计的 VR 形式

现代科技的蓬勃发展带给科普无限可能性,科普影片走向新阶段,科普影片类型不再单一局限于通过屏幕来获得视听享受,还可以通过 VR(虚拟现实技术)等技术模拟影片环境,让观者真正地置身于新型的科技所营造出的极其真实的场景,这些极富冲击力以及表现力的画面使得观影者在观影时获得极其震撼的体验,从而使观影者对影片传达的内容有较为深刻的印象。同时使科普影视在呈现过程中,营造出超现实的美感。生态科普影视设计的 VR 形式可以通过特效电影和线下特效体验。其中特效电影可以分为动画特效电影和真人特效电影。线下特效体验主要分布在体验游戏馆和科普展馆,运用 VR 技术,结合现有特效,定制相关影视资源,这些特效体验更有震撼力和视觉冲击力,也具有很高的艺术欣赏价值,深受大众喜爱。观众可以身临其境地参与其中,既能满足观众参与的需求,又能够高效率地实现科普展馆科普教育的作用。但 VR 这类强交互感的虚拟影片模式,由于是新兴科技,所需成本较高,并不能让公众随时随地发现并体验,大多在固定场所进行推广,如博物馆、科技馆等场所。这类影片在进行设计时,设计者应当发挥其仿真感、交互感强的特点,通过设计的画面来加深观看者的体验,可以通过刺激观者五感中的某一感受,如佩戴 VR 设备后,通过播放恐龙的脚步声来使观众的听觉被强化从而产生好奇感或是恐惧感;通过展现巨大恐龙从身边走过使观众仿佛穿越到恐龙时代,来强化视觉感官,从而加深观众的印象。VR 类使用先进科技的影片类型对于先进科技的使用,本身就产生了一定的科普作用,并且科普本身就以宣传先进科学文化以及精神文化为内核,所以使用新技术来进行科普工作更能给人一种先进、前卫的感受。但由于新技术出现时间不长,对于生态科普影视的创作者来说,需要更加独到的视觉表现能力去开拓适合新技术的画面风格,并且需要创作者对新技术进行一定的了解和研究。新技术一般需要高于其他普通影视片的经费去研发,因此在选择新技术类影视时也应当考虑到资金的问题,避免中途被迫停止的情况出现。

3D、AR、VR 等视听技术的出现产生了一种新的影视艺术类型,在视听表现上给予生态科普影视更多的跨越时间和空间的可能,更好地引人入胜,使观看者体验到更加真实的场景。观众不仅可以通过更接近现实的 3D 技术来观影,还可以通过 VR 设备来与虚拟场景进行互动,仿佛进入那个虚拟空间,不单单被动接受,还可以主动地探寻。而 AR 技术在传统视听表达的基础之上增加了更多的感官体验,如嗅觉、触觉等,更好地还原和表达场景。

技术永远在向前发展,不同的新技术的出现都有可能为生态科普影视带来新的影视类型。如当前的裸眼 3D 的出现也是新技术的运用,裸眼 3D 的使用不需要每个观影者都佩戴 VR 眼镜(见图 7-2-1),而视觉效果可以很好地体现,但现阶段技术并没有完全成熟,主要运用于街头

广告。虽然裸眼3D的广告播放时间短,且仅夜晚能够很好地还原视频设计效果,有很多局限性,但其关注度和讨论度仍然居高不下,可见新技术的使用对于生态科普影视的创作者来说也是不可忽视的创作阵地。生态科普影视设计者应当看到新技术的发展对现有科普工作的助力,新颖的方式可以使公众对相应生态类科普知识产生极大兴趣,做到生态类科普知识的良好传播;而新技术所产生的播放以及互动形式,也会产生新的美学体验,对于观看者也是极富吸引力的经历。譬如,使用传统媒介电视等无法很好地还原自然界的震撼场面,如高大的瀑布景观、广袤无垠的草原等,通过VR实景的还原能够使得观看者获得身临其境的强大冲击,这对于生态类科学知识的准确真实传播有很大的益处。新技术的互动性也是传统影视无法比拟的,不论是通过摄像等技术使观众远程养树、观察生命体生长过程,还是通过基因算法来实现数字生命,使观众自己在了解每一个生物的不同之处后进行培育或是杂交,获得新品种,都达到了寓教于乐的交互体验,充分发挥了观看者的主观能动性,使得观看者与影片产生联系,每个观者所产生的体验都是独一无二的。通过数字设计产生实物也是新媒体技术所发展的方向之一,如3D打印技术持续受到大众关注,虽然3D打印技术仍然受到许多现实问题的困扰,但是其潜力也是不容小觑的,生态科普影视设计者应当了解,并试图将其运用到生态科普影视的设计中去。每个观看者在观看过程中所设计出的不同形态的世界或是不同形态的植物可以通过3D打印的方式留存下来,观者在生活中看到这些事物,就会想起生态科普影视的内容,从而达到反复强化记忆的作用。这都是使用新技术突破传统影视艺术类型所带来的全新审美体验以及互动感受。

图7-2-1　VR眼镜

(图片来源:http://biz.co188.com/content_product_63449152.html)

7.2.2　生态科普影视设计的短视频形式

抖音、快手等短视频软件的兴起,催生了官方和民间的新媒体短视频的发展,如图7-2-2所示。结合大数据算法的个性化推荐,短至几秒、多至十几分钟的短视频可以将生态科普知识浓缩且快速传播。科普短视频传播成效显著,成本低,通俗易懂,民间自主参与人数多,在移动设备方面传播面广。

和国外相比,国内短视频发展时间稍短几年,但短短几年后用户规模立刻超越了国外,成为世界上短视频用户最活跃的国家。在国内互联网各种信息传递的媒介中,短视频是传播数量最大、最活跃的,也是近些年互联网中发展最迅速的。近几年手机等移动终端设备迅速进入下沉市场,有很多社交软件甚至直接开启了全民短视频的时代,成为一种新兴的时代娱乐潮流。近几年互联网在国内的覆盖范围越来越大,国内互联网企业也抓住互联网风口起飞,相继推出了很多短视频社交应用软件,如"火山小视频""梨视频""抖音""快手""西瓜视频""腾讯微视""好

看视频"等,同时一些视频网站也开始兼容长短视频,如以弹幕为特色的视频网站"bilibili"等。总而言之,国内短视频产业如雨后春笋般涌现且开始迅速发展,而这些众多的短视频网站极大地激发了网民的分享欲,成为中国互联网的新时尚。

图 7-2-2　抖音电视剧剪辑传播页面截图

(图片来源:https://www.iresearch.cn/a/202002/316841.shtml)

快速发展的短视频成为中国互联网近年来最大的流量来源,短视频的兴盛改变了很多人的娱乐习惯和信息传播的方式,极大地促进了中国互联网文化的发展。短视频因其自身的传播特点,改变了以前视频制作者和观众割裂的状况,视频制作者与观众的联系更加紧密,打破了传统视频媒介的界限,取而代之的是视频创作者与观众一对一甚至一对多的在线直接交流,使创作者能够直面观众的需求,在短时间内及时调整自己的视频叙事结构、内容,使视频更能吸引观众。同时观众也能够更方便地联系作者,结合大数据的算法逻辑,可以享受到更加符合自己口味的优质视频,可谓是一举两得。观众在视频评论区进行评论,也可以将视频分享给其他人,与传统视频媒介相比,观众在短视频这种传播媒介中的地位显著提高,他们也更加乐在其中,有的甚至从观众转变成了视频制作者或者既是观众又是视频制作者,这同时也促进了短视频这种视频媒介的进一步发展与传播。

随着中国互联网的发展和科技的不断前进,人们的信息接收方式和娱乐方式更加"碎片化"和"简短化",在这种情况下,短视频媒介蓬勃发展。这对于科普传播来说,既是机遇,又是挑战。挑战在于,人们现在更容易接受碎片化的信息,这就意味着所需时间较长的纪录片或者系列电视节目受众减少,传播信息的能力下降;而机遇在于,短视频市场前景广阔且用户观看频率较高,短小精悍的优质短视频更容易被观众自主性地传播,可以减少自主宣传资金的投入。总体来看,科普工作者投身于短视频的制作与传播工作,利远远大于弊。

一般而言,科普短视频的发布者分为三类,分别是政府或官方科普机构、民间自主的视频制作者(俗称科普视频博主)、官方与民间科普博主合作发布。

首先,政府或官方科普机构发布短视频,一般有严谨、准确的特点,并不特别强调趣味性、故事性、创意性,以大众生活的知识普及为主。这类短视频账号因为有官方背书,权威性高,因此有众多的用户关注,满足了社会发展和人民群众科学知识普及的需求。这种类型的账号有"科

普中国""国家地理"等。

其次,自主性的科普视频博主或团队,一般以用户(粉丝)的观看兴趣为导向,制作吸引用户兴趣的视频,视频内容经常会连接热点话题,或根据博主自身或团队擅长的部分(或自身本是相关行业的从业者)进行制作,并不刻意强调准确、严谨,因而有时会有数据出错的情况。而这类视频博主粉丝量也不少,有时影响力和用户黏度(用户活跃数)甚至会超过官方科普机构。这类科普视频博主数量多,在不同的科普视频分类中均有相关科普博主,总体覆盖范围较大,可以说是民间科普短视频制作的主力军。这种类型的账号主要有专注于动植物科普的"无穷小亮的科普日常""自然里·杨宗宗"(见图7-2-3)、专注于水果科普的"水果猎人杨晓洋"、做通识科普知识的"飞碟说"、专注于地理相关知识的"毛茸茸的星球"、专注于科技史科普的"芳斯塔芙"等。

图 7-2-3 短视频博主"自然里·杨宗宗"

(图片来源:https://news.china.com/socialgd/10000169/20220829/43272134_3.html)

最后,就是官方机构视频号与民间科普博主合作发布短视频。这种合作方式一般会产生"1+1>2"的效果。一方面,官方机构联合民间科普博主共同发布短视频可以提高自身视频的趣味性,同时实现严谨性和趣味性相结合,为传统的科普视频制作注入新鲜血液;另一方面,民间科普博主通过与官方机构视频号合作,可以深入了解官方机构的科普内容的制作流程,吸取经验,优化自身质量,同时也可以提升民间科普博主制作科普视频的积极性,进而生产出更加优秀严谨、符合规范的科普短视频作品。

那么该如何制作出优质的科普短视频呢?生态科普影视设计者需要做好以下几个部分。首先要确保科普视频中的内容准确无误。短视频优势在于传播速度快、视频内容精练,在精练的内容中一旦出现科普知识错误的情况,就很容易导致错误的信息大范围传播,不但难以达到科普的目的,纠错的成本反而变得更高。其次,最好在科普视频中体现一定的趣味性。在碎片化且竞争激烈的短视频中,谁的视频更能够吸引观众,谁的短视频就容易获得更大的播放量和更高的关注度。如专注于科普动植物的博主"无穷小亮的科普日常"自成一派,通过吐槽打假营销号错误的视频内容科普正确的知识,既达到了科普的目的,又让观众感受到了科普的乐趣,一举两得。再次,要重视观众的视觉审美需求。视频的艺术表现手法也非常重要,一段视频如果只是简单地拍摄,不加任何的修饰,这很难说是优秀的视频作品。因此,科普视频制作者非常有必要学习和借鉴优秀电影艺术的表现手法并运用多种先进的视频制作软件创作出优秀的画面,体现在自己的短视频作品中,提升科普短视频整个画面的精美度和视频冲击力,为整个科普视

频制作行业营造良好的制作环境与艺术氛围。最后,科普短视频可以运用多种视频讲述形式。现在情景短剧、短篇幅动漫、脱口秀等形式比较常见且容易获得比较好的传播效果,科普短视频同样可以应用这几种形式,取长补短,选择最适合自己的。同时要避免粗制滥造、缺乏创新、画面单调乏味等问题,引以为戒。

总的来说,短视频虽然短小轻快、易于传播,但这并不意味着短视频的制作就比其他类型的视频更容易。新时代下,优秀的科普类短视频仍需制作者改变传统单一的科普形式,对自己的制作能力有更高的要求。

7.2.3　生态科普影视设计的未来

对于生态科普影视的设计者来说,选择合适的艺术类型来承载生态科普内容是需要经过合理分析的,不同影片的不同播放形式、传播优劣、画面制作难度以及和生态科普的内容是否相匹配都是设计者需要思考的问题,选择合适的艺术类型进行传播能够为生态科普影视带来意想不到的观看体验。

在国务院印发的《全民科学素质行动计划纲要(2006—2010—2020年)》中有:"科学素质是公民素质的重要组成部分。"生态科普影片作为传播科学知识的重要且有效的载体,在提供趣味性故事和精美画面的同时,也有效地实现了向大众普及生态科学知识的目的,科普成效显著,因此值得继续推广与发展。实现生态科普影片的创新性发展,创造性进步,促进全面落实科教兴国的目标。[①]

因此,在生态科普影视的设计制作方面更应该符合现代社会科学化、艺术化、智能化、数字化、网络化的特点,在学习国外先进设计制作知识和创作理念的同时,实事求是地结合本民族优秀传统文化进行本土化的创新,制作出更加优秀的、具有中国特色的生态科普影片,以满足人民群众日益增长的更高水平的科学文化普及的需求。

① 吴文忠,费翔,刘翔.科普特种影片的发展概况与对策分析——以上海科技馆为例[J].科学教育与博物馆,2019(6):434-439.

参考文献

[1] (加)戈德罗,(法)若斯特.什么是电影叙事学[M].刘云舟,译.北京:商务印书馆,2005:26-28.

[2] 余春娜,张乐鉴.动画分镜头设计[M].2版.北京:清华大学出版社,2018:26-32.

[3] 曹文,蔡劲松.动画分镜头设计[M].北京:清华大学出版社,2018:68-73.

[4] 李罡,王宁,赵婷.动画影视时空的运动艺术[J].新闻爱好者(理论版),2008(5):58-59.

[5] 韩梅,田丹.动画分镜头设计中景别的组合方式[J].大众文艺,2014(5):111-112.

[6] 李超.电影结构类型新探[J].电影艺术,1985(5):28-38.

[7] 蔡莹莹.浅析场景转换在动画短片中的运用研究[J].艺术科技,2014(4):67.

[8] 佟利平.戏曲与动画表现方式对比研究[J].戏剧文学,2012(11):105-108.

[9] 黄静仪.新海诚动画视觉元素的设计应用[J].西部皮革,2021,43(10):113-114.

[10] 何麒,唐云龙.电影艺术中的影视特效技术研究[J].大众标准化,2020(4):163,165.

[11] 邓时权.浅议影视动画场景设计中的氛围营造[J].艺术科技,2016,29(7):110.

[12] 张宗泽.论影视动画场景设计中的氛围构建[J].艺术科技,2018,31(10):69.

[13] 张爱华,汪怡.略谈影视动画场景设计的氛围营造[J].现代装饰(理论),2017(1):217.

[14] 吴勇.构建有意思有意义的课堂生态——以新教育"构筑理想课堂"为例[J].初中生世界:初中教学研究,2016(12):4-6.

[15] 周忠和.科普,永远在路上[J].科技导报,2017,35(3):1.

[16] 谢广岭.从问卷调查看现阶段我国信息化科普方式和途径的发展——基于全国12个省市的数据[J].科普研究,2016(1):49-55,62.

[17] 李庆风,马春梅,孙珊珊,等.电视科教片分镜头台本的创作[J].传媒观察,2007(10):35-36.

[18] 王林.《探索·发现》纪录片剧本创作解构[J].中国电视:纪录,2009(12):27-30.

[19] 新华社.习近平在首个全国生态日之际作出重要指示强调 全社会行动起来做绿水青山就是金山银山理念的积极传播者和模范践行者[EB/OL].2023-8-15.

[20] 何雯雯.越是深化改革扩大开放 越要加强精神文明建设[J].中华魂,2022,369(7):13.

[21] 吴文忠,费翔,刘翔.科普特种影片的发展概况与对策分析——以上海科技馆为例[J].科学教育与博物馆,2019(6):434-439.

[22] 邵霞,季中扬.当代生态电影的现状与问题[J].电影文学,2009(1):33-34.

[23] 和文波,高红樱.《那山·那人·那狗》美学原则的重新审视[J].电影文学,2011(12):77-79.

[24] 陈霞飞,李思佳.由《可可西里》《平衡》看生态故事片与纪录片的互鉴融通[J].美与时代(下),2020(3):102-104.

[25] 黄雯.中美科普影视在传播层面的比较分析[J].现代传播(中国传媒大学学报),2014(3):

163-164.

[26] 傅正义.电影电视剪辑(一)[J].中国电视,1986(4):142-148.

[27] 向曼.浅析镜头语言在动画中的表现与运用——以短片制作课程为例[J].美术教育研究,2014(9):88-89.

[28] 高正.设计素描训练的蒙太奇思维[J].电影评介,2008(18):85,106.

[29] 许亚.浅析蒙太奇思维在影视中的表现功能[J].今古文创,2021(36):95-96.

[30] 杜鑫澄.浅析蒙太奇在影视创作中的运用[J].记者摇篮,2018(8):78-79.

[31] 李冉.论教育电视节目制作中的蒙太奇[J].成功(教育),2011(5):184.

[32] 易颖.本土化题材与国际化叙事——《白蛇:缘起》对中美合拍片的启示[J].声屏世界,2019(4):32-34.

[33] 张新奎.浅析影视艺术中的蒙太奇[J].电视字幕(特技与动画),2005(3):61-64.

[34] 邹定武,刘成杰.影视蒙太奇的分类及其功用[J].西南师范大学学报(哲学社会科学版),1992(3):108-112,117.

[35] 郭郁烈.论马克思艺术消费与生产关系的思想[J].西北民族学院学报(哲学社会科学版),1995(2):1-8.

[36] 周宪.论奇观电影与视觉文化[J].文艺研究,2005(3):18-26.

[37] 龙迪勇.论现代小说的空间叙事[J].江西社会科学,2003(10):15-22.

[38] 郝倩倩.新媒体环境下科普影视转型的特征分析[J].科协论坛,2018(9):29-30.

[39] 钱绍昌.影视翻译——翻译园地中愈来愈重要的领域[J].中国翻译,2000(1):61-65.

[40] 解飞.浅议新技术发展对现有知识产权体系的挑战[J].学理论,2012(29):142-143.

[41] 李函芮.论象征蒙太奇的剪辑作用[J].中国文艺家,2021(7):15-16.

[42] 孙锦洲.浅析剪辑在影视艺术中的运用[J].中国文艺家,2020(2):75.

[43] 吕诚.浅谈二维动画电影发展[J].大众文艺,2021(17):91-92.

[44] 韦连春.新媒体传播下二维动画的创作研究[J].中国民族博览,2020(20):251-252.

[45] 刘红根.新媒体时代下传统动画技艺研究[J].美术大观,2016(9):132-133.

[46] 卢军.虚拟现实技术在三维动画实训项目中的应用[J].北京印刷学院学报,2021,29(S1):249-251.

[47] 胡媛媛.新媒体时代动画艺术创作与审美的嬗变[J].南京艺术学院学报(美术与设计),2017(1):150-153.

[48] 王媛.基于3Ds MAX在建筑可视化设计的应用[J].河北北方学院学报(自然科学版),2015,31(6):23-28.

[49] 崔磊,刘伟娜,马凤霞.浅谈地震声像科普作品创作元素的运用[J].高原地震,2014,26(2):58-63.

[50] 冯威,李冰,安川林.3ds max多边形建模细分方法的比较与应用[J].中国医学教育技术,2008,22(2):152-155.

[51] 梁钰龙.3D建模在三维动画中的作用研究[J].数字通信世界,2018(10):85,88.

[52] 俞晓妮.3D建模技术在三维影视动画中的应用[J].电子技术与软件工程,2016(2):105.

[53] 代钰洪.曲面建模在三维动画中的应用分析[J].中国科技信息,2010(17):118-119.

[54] 朱悦,李文捷,丁仁源.基于多媒体技术的3D建模方法与实践[J].信息系统工程,2015(4):88-89.

[55] 石菲.维塔士:3D工具追寻极致体验[J].中国信息化,2013(3):60-61.

[56] 李启光.计算机辅助工业设计的三维造型思路探讨——关于3dsmax与Rhino两种不同建模思路的比较[J].内蒙古科技与经济,2007(13):60-61.

[57] 郭猛.三维建模的技术方法特点研究及应用[J].智能城市,2021(14):58-59.

[58] 何静,何依."武汉三镇"的整体历史特征研究[C].//2019年中国城市规划年会论文集,2019:1-8.

[59] 杜琳琳.堤坝工程设计规划的重要性[J].吉林农业,2014(21):56.

[60] 刘泓熙.灯光在动态影像作品中设计与运用的研究[D].天津工业大学,2016.

[61] 郑鑫垒.动画短片中表现蒙太奇的研究与应用[D].湖北工业大学,2020.

[62] 徐达.基于Rhinoceros平台的概念出租车造型设计方法研究[D].山东大学,2009.